KIM DONG SEOK

KIM DONG SEOK

A Collection of Kim Dong Seok Paintings

초판 인쇄 2019년 11월 11일
초판 발행 2019년 11월 14일

저 자 김동석
펴 낸 이 김재광
펴 낸 곳 솔과학

등 록 제10-140호 1997년 2월 22일
주 소 서울특별시 마포구 독막로 295번지 302호(염리동 삼부골든타워)
전 화 02-714-8655
팩 스 02-711-4656
E-mail solkwahak@hanmail.net

번 역 **ezisam** Interpretation & Translation agency

I S B N 979-11-87124-60-3 (93600)

석과불식

THE

SEEDS

DON'T

WORK

A COLLECTION OF KIM DONG SEOK PAINTINGS

화집을 발간하며
지난 시간들을 회상해 봅니다

1996년 '어머니의 사계'라는 화제畵題로 첫 개인전을 준비하며 설렘, 기대 또 긴장감으로 시작했던 전시회가 오늘에 이르고 있으며, 이 많은 시간들이 감사함과 소중함을 깨닫게 합니다.

이번 화집 발간은 지인으로부터 선물 받은 신영복 선생님의 '처음처럼' 이란 책을 통해 영감을 얻었으며, 감히 '석과불식'이라는 화제畵題로 편찬하게 되었습니다.

'석과불식'은 '씨 과실은 먹지 않는다'라는 의미와 '씨 과실은 먹히지 않는다'라는 강한 의지와 희망의 메시지로 작가의 삶과도 무관하지 않은 것 같습니다.

이렇듯 우리 모두가 소중한 한 알의 씨앗이기에 오늘도 발아를 꿈꾸며 희망을 노래합니다.

세상은 온통 기쁨이고, 감사함이며, 희망임을 깨닫게 해주시고 그림을 통해 아름다운 세상과 함께할 수 있도록 많은 격려와 지지를 아끼지 않으신 은사님, 선후배님을 비롯한 지인분들께 감사의 말씀을 올립니다.

특히, 이번 화집이 출간될 수 있도록 물심양면으로 후원해 주신 도서출판 솔과학 김재광 대표님께 감사드리며 지금까지 붓을 놓지 않고 창작활동에 전념할 수 있도록 따뜻한 사랑과 격려로 함께 해준 사랑하는 아내 최금례, 항상 아빠를 자랑스럽게 생각해 주고 더 좋은 작품을 할 수 있도록 힘을 더해준 듬직한 큰아들 어진, 멋진 작은아들 어령이와 가족분들께도 감사의 마음을 전합니다.

앞으로 좋은 작품으로, 깨어있는 작가로 세상과 소통할 수 있도록 최선을 다하겠다는 다짐을 가져봅니다.

끝으로 오늘 같은 귀한 시간을 허락해 주신 모든 분들께 감사의 마음을 전합니다.

고맙습니다.

2019년 11월 김동석

자연, 생명과
꿈의 공간 속으로의 초대

김재광 (솔과학 출판사 대표)

우리는 우리의 인생이 어디서 왔다가 어디로 가는지, 우리는 누구인가에 대한 고민을 한다. 자연과 사람과 종교와 함께하는 오늘날 현실에서 김동석 화가의 '우공이산'과의 인연은 『현대심리학개론』서와 『인생사전(행복을 위해 마음으로 읽는)』을 출간하는 과정 중 인사동 전시장에서였다. 그 인연으로 그의 그림을 '작지만 큰 화폭인 앞의 두 책표지'에 전시할 수 있었던 것은 큰 기쁨이자 영광이었다.

시선을 압도하는 색과 평범하지 않은 구도의 작품에 매료되었다. 김동석화가는 자신만의 언어로 창조와 자연의 찬란함 그리고 문화브랜드를 그림세계에서 그려내고 있었다. 비교적 자유로운 자신만의 영혼의 창작세계에 정착하면서 무지와 답습을 뛰어넘어 과거의 회화기법에 얽매이지 않고 새로운 경험과 노력으로 인생의 잘 여문 과실을 따려고 작업에 열중하였음을 느낄 수 있었다. 이해가 쉬운 구상적 형태와 아름다운 조형의 추상적 구성이 어우러지고, 평면적 회화와 입체적 조각이 유합되어 그만의 새로운 조형세계를 토대로 한 초월적 조형의 미학을 표현해 내고 있었다. 일상적 서정성과 조형적 아름다움을 조화시켜 초월적 자연과 공간의 미학을 잘 표현하고 있다.

예술세계는 아무래도 경제생활에서 자유롭지 못하다. 그러나 화가 자신은 하루하루 진정으로 성실하게 살아간다. 우공(愚公)이 산을 옮기는 것처럼. 어떠한 어려움도 굳센 의지로 밀고 나가면 극복할 수 있으며, 하고자 하는 마음만 먹으면 못 할 일이 없다는 것을 세상에 호소하는 듯하다. 그의 그림을 보면 가슴 깊은 곳에서 스멀스멀 올라오는 따뜻함과 삶의 용기가 솟아나는 것 같다. 열정과 꿈을 세상에 전파하는 화가답게 많은 화단의 예술문화 세계와 교류하면서 불꽃같은 작업으로 창작 가치를 높이고 있다. 특히 화가로서 삶을 산다는 것은 곧 화단의 삶 속에서 자신에게 닥치는 일들에 대해 어떻게 대처하느냐 하는 문제이다.

김동석 화가의 사유는 이렇게 작품 우공이산처럼 독창적인 창작화법 속에 자연과 생명의 씨앗을 활용해 표현함으로써 현대와 미래의 예술세계에 새로운 지평을 열어가고 있다고 할 수 있다.

CONTENTS

A Collection of Kim Dong Seok Paintings

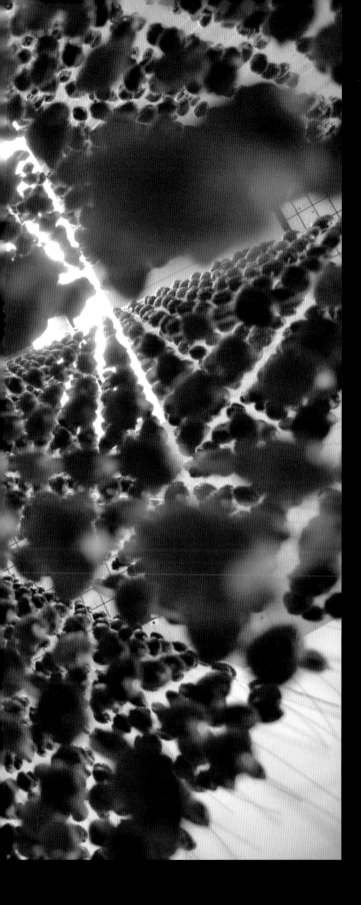

석과불식
碩果不食

2019

석과불식碩果不食

김이천 (미술평론가)

석과불식의 의미로 기획한 김동석 작가의 개인전은 초기작부터 최근작까지의 작품 과정을 일목요연하게 살필 수 있고, 특히 작품세계의 변천 과정을 이해할 수 있는 흔치 않은 기회라는 점에서 주목할 만한 전시이다. 대학에서 서양화를 전공한 작가는 1996년 첫 개인전을 시작으로 지금까지 열 여덟 번째의 개인전을 가진 중진 화가다. 수차례의 개인전에서 그는 어머니의 땅, 길, 씨앗 등의 주제를 선보여 왔으며, 일관된 주제의식과 다양한 변주의 조형성이 돋보인 작품을 창작해 왔다.

이번 개인전도 같은 연장선에서 기획되었다. 하지만, 종전의 회화 또는 조각적 회화와 함께 설치작품이 곁들여진다는 점에서 특히 주목된다. 또한 설치작품은 이번 개인전의 주된 작품이며 그동안 작가가 추구했던 철학과 조형의지가 함축되어 있다. 때론, 설치작품은 작가로서는 모험이다. 그동안 회화적 표현방법으로 작품세계를 보여 왔으며, 미술계와 대중들로 하여금 관심과 호응을 받았던 터라 설치작품이라는 새로운 시도에 대한 두려움도 없지 않았을 법하다. 작가는 예술은 변해야 한다는 철학이 분명한 만큼 과감하게 혁신을 추구했다. 이러한 변화는 그의 30여년 화업에 고스란히 담겨져 있으며, 창작활동의 중요한 의미이자 가치이기도 하다.

작가가 새롭게 변화를 추구한 설치미술은 3차원의 공간에 오브제(object)를 들여놓고 장치를 두는 작업으로서 20세기 후반에 들어 새로 시작된 현대예술이다. 설치미술은 작가의 의도에 따라 공간을 구성하고, 변화시켜 장소와 공간 전체를 작품으로 만드는 특징이 있어 특히 실험적 작가들이 선호하는 조형양식이다. 이와 같은 설치미술에 쓰이는 오브제는 '발견된 사물'이라는 뜻으로서 작품에 이용된 자연물이나 사물이 모두 이에 해당한다. 오브제는 평면예술인 회화에서는 캔버스 같은 지지체에 부착되는 경우가 많지만, 평면을 벗어난 3차원 공간에서는 바닥에 놓이거나 천장에 매달리는 방식으로 조형화한다. 따라서 설치미술에 있어서의 오브제는 그것이 놓인 공간과의 관계 속에서 의미와 가치가 부여되고, 공간의 확장과 개념의 전시가 이루어지게 된다. 그만큼 오브제의 선택과 조형화는 작가에게 중요하다.

김동석 작가의 설치미술도 이러한 오브제가 핵심적으로 구성되어 있다. 종전의 회화작품에서 그랬듯이 씨앗은 그의 철학과 조형의지를 설치미술로 승화시키고 있으며, 작가는 오브제인 씨앗을 설치하는 데 적지 않은 어려움을 겪었다. 건축설계나 기계설비 같은 치밀한 구성계획도 그렇지만, 씨알에 가늘게 구멍을 내는 일, 그 구멍으로 줄을 넣어 고정하는 일, 씨알을 일정한 간격으로 배치하는 일, 각각의 씨알을 커다란 씨앗 형태로 구성하는 일들이 그렇다. 이에 작가는 그만의 조형 의지와 독창적이고 심미성 발현을 위해 치밀하게 공간을 구성하고, 오브제의 크기와 수량, 설치 위치와 조명 효과 등을 위해 많은 실험을 거쳤다. 물론 그 과정에서 실패와 착오의 흔적들이 작업실에 고스란히 남아 있다. 작업실 바닥에 놓인 커다란 도면에서도 세밀한 작가의 정신을 볼 수 있었으며, 도면 위에 줄을 길게 펼쳐놓고 씨알을 일정한 간격으로 끼워 고정시키는 작업은 단순하고도 반복적인 행위이지만, 공학자 같은 치밀한 계산과 논리적 구성을 요구한다.

작가의 설치작품에서 씨알과 씨알사이의 빈 공간은 여백이다. 그러나 3차원 공간 속의 여백에는 2차원 평면 속의 여백과는 전혀 다르다. 2차원 공간의 여백이 작가의 의도를 모두 반영한 반면, 3차원 공간의 여백은 작가의 의도와 함께 주변의 환경이나 관람객의 관점 또는 참여로 완성된다. 이때의 관람객은 작품의 단순한 감상자가 아니라 작품의 의미와 가치를 창조하는 해석자가 된다. 작가의 씨앗은 종전의 캔버스라는 2차원의 평면에 부착되는 오브제에서 벗어나 3차원의 공간에서 군집으로 조형화되고, 외부 환경에 의해 움직이면서 3차원의 공간성을 넘어 4차원의 세계로 확장되는 특징이 있다. 사방으로 확장된 시각적 공간에 빛의 세계가 더해지고, 오브제가 관람객이나 주변 환경에 의해 움직이고 변화하는 시간성이 부여되면서 그의 설치작품은 4차원 예술을 제시한다.

김동석 작가의 설치작품은 씨앗이라는 오브제의 생명성을 전시장이라는 열린 공간 속에 함축하고 확산하는 특징이 있다. 이는 이전까지 씨앗 오브제는 평면에 붙여서 회화적 조각으로서 평면과 입체, 색채와 물성의 조화를 유기적으로 보여주었던 것과는 다른 조형방식이다. 오브제를 엮은 줄들이 구획하는 육면체의 공간 속에 군집의 씨알 형태의 원형 이미지가 철학적 관점에서는 하늘은 둥글고 땅은 네모라는 우리 전통의 우주 관념인 천원지방을 연상시키고, 미학적으로는 직선과 곡선이 조화를 이루면서 균형과 변화를 보여준다. 이러한 철학적·미학적 조형성이 작가의 씨앗 오브제 설치의 결정체라 할 수 있다.

아래로 길게 뻗은 줄들에 엮인 수백 개의 씨알들은 일정한 간격으로 조화롭게 엮여져 생명을 품은 객체이자 군집으로서 크고 작은 씨앗을 이룬다. 이상적 비례와 균형을 갖춘 군집의 거대한 씨앗 이미지는 바닥에서 솟구치는 찬란한 빛의 향연 속에서 새로운 존재감을 드러내는데, 이는 식물의 생명체로뿐 아니라 인간을 비롯한 모든 생명체와 이를 아우르는 우주이기도 하다. 스스로 싹을 틔워 나무가 되는 작은 씨알에서 만물의 생명을 품은 우주로 확산된 것이다.

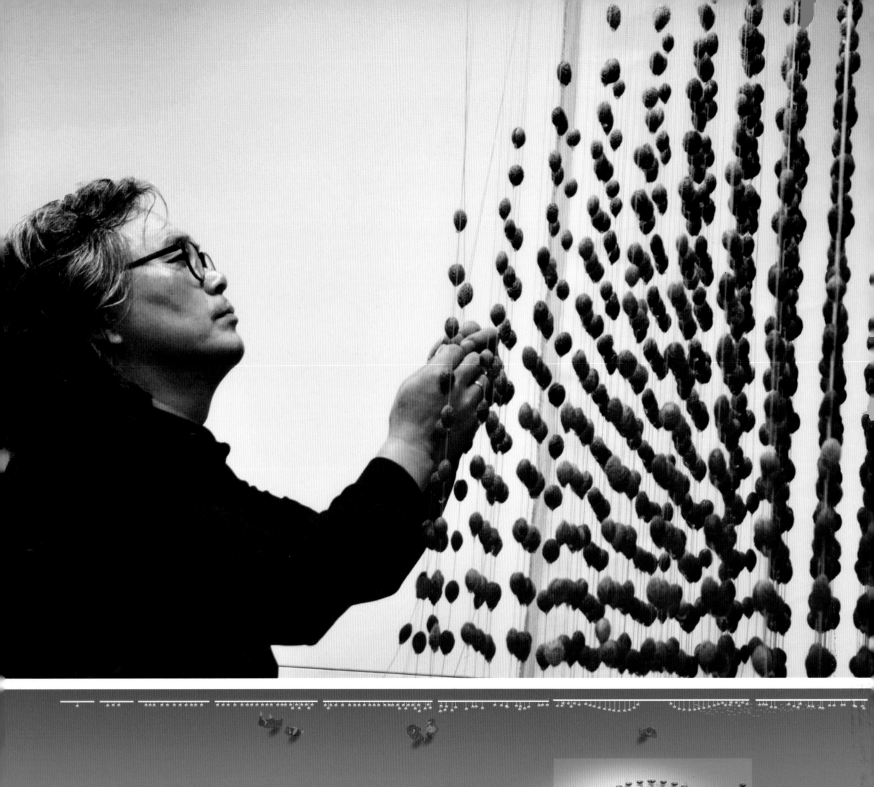

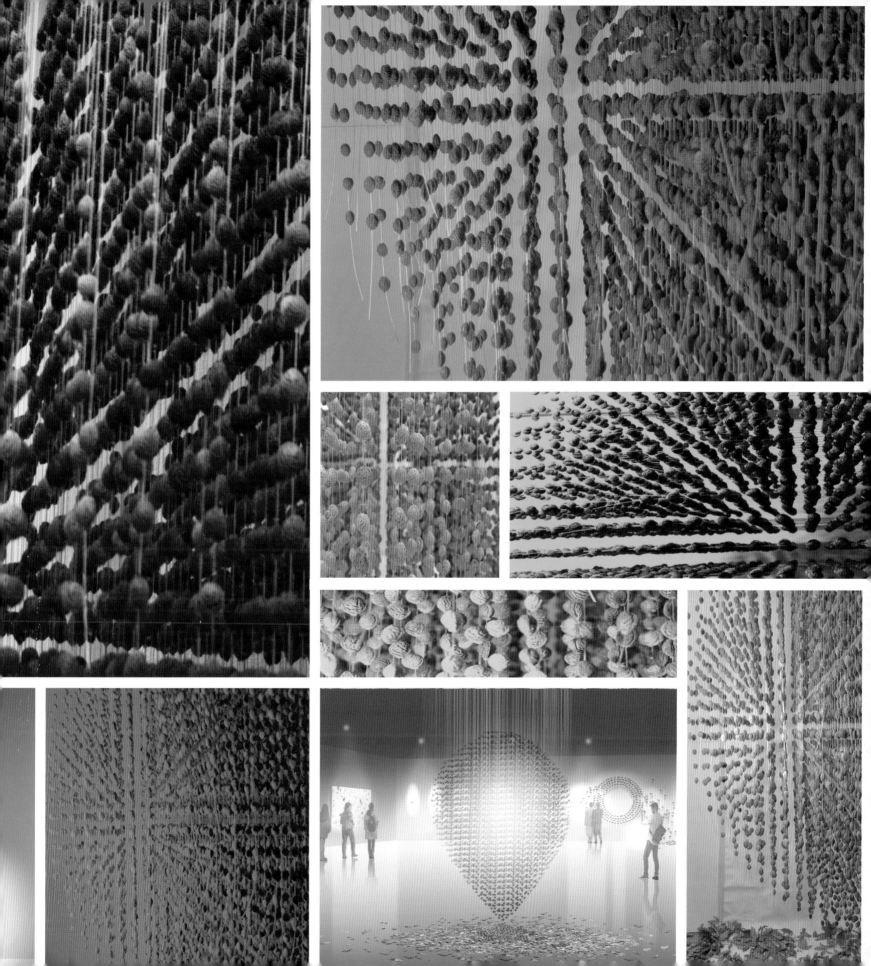

이는 씨알이 갖는 '석과불식(碩果不食)'의 본질 때문에 가능하다. 석과불식은 〈주역〉에 나오는 말로 '씨 과실은 먹지 않는다'는 뜻이다. 석과는 가지 끝에 남아 있는 마지막 '씨 과실'이다. 석과는 땅에 그대로 두어 새로운 싹을 틔워 나무로 거듭나게 한다는 의미다. 따라서 석과불식에는 추운 겨울의 역경과 고난을 이겨낸 뒤 새로운 생명이 재탄생하는 희망의 메시지가 담겨 있다. 이러한 석과불식의 의미를 갖는 김동석 작가의 설치작품은 그래서 더욱 각별하다.

씨알은 화려한 꽃을 피운 뒤 맺은 열매의 결정체다. 그것이 땅속에 묻히면 움을 틔우고 싹이 돋아 나무가 된다. 그만큼 씨알은 성장과 발전을 의미하고, 자신의 몸을 태워 세상을 밝히는 촛불처럼 자신의 몸을 썩혀 생명을 환생시키는 희생정신을 보여준다. 그런 점에서 김동석 작가의 씨앗 작업은 현대사회가 요구하는 이타적 문화의 갈망이자, 노블레스 오블리주 정신의 시각화로 이해할 수 있다. 이것이 이번 김동석 작가의 개인전이 갖는 의미이다. 석과불식이 새로운 생명의 부활을 촉진하듯 씨앗 오브제가 철학적·미학적 언어로 소통되고 확산되기를 기대한다.

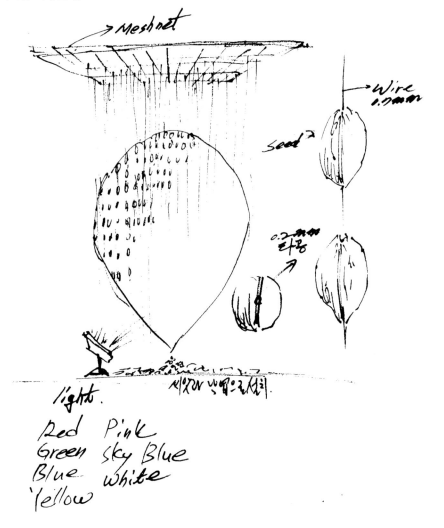

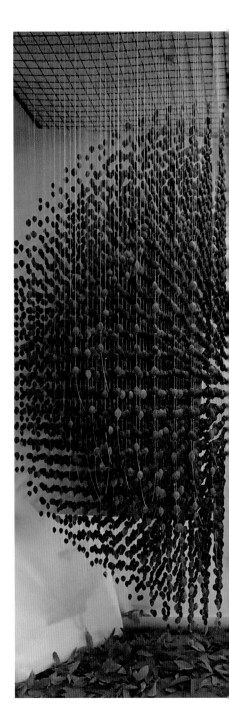

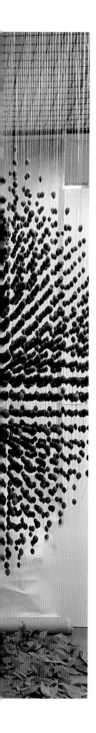

The Seeds Don't Work

Kim Yi - cheon (Art Critic)

The solo exhibition of artist Kim Dong-seok, which is organized with the meaning of seokgwabulsik ("not eating the last seed fruit") is an in-depth exploration of the world of his artwork ranging from early pieces to latest pieces and is a rare opportunity to understand the process of changes in the world of his artwork. Kim Dong-seok, who majored in western painting in a university, has currently emerged as one of prominent figures in the art world as he has so far held 18 solo exhibitions starting with the first one in 1996. The themes presented by Kim at his various solo shows were related to Land of Mother, path, and seed, etc. Along with such consistent thematic consciousness, Kim has created a wide range of works with distinct, diverse variations of formative features.

This solo exhibition was designed as an extension of his previous ones, but it is noticeable in that his installation work is newly added along with typical paintings and sculptural paintings. In particular, his installation work will serve as the highlight of this solo exhibition as it implies his philosophical point of view and willingness to pursue the formative arts. Occasionally, creating an installation work is a big challenge for an artist. Since he has gained attention and support from art circles and the general public by establishing his world of artwork mainly through pictorial representation, the new attempt to create an installation art seems to entail a feeling of fear. However, Kim has always been active in pursuing innovation because remaining unchanged is against his principles on art. Indeed, his pursuit of innovation is fully reflected in his 30-year creative activities and is also an important meaning and value for his creativity.

Installation art, an artistic genre newly pursued by Kim, involves putting objects into a three-dimensional space and engaging in assemblages or constructions. It is a part of contemporary art trends which began in the late 20th century. Installation art is preferred especially by experimental artists because it enables them to transform an entire place and space into a piece of artwork by constructing and changing the space as intended. The objects used for installation art as 'objets trouvés (found objects)'encompass a variety of both natural and artificial materials. While objects are mostly attached on supporting forms such as canvas in two-dimensional paintings, the three-dimensional installation art

brings formativeness to objects by placing them on the floor or hanging them from the ceiling. In the case of installation art, in particular, objects have specific meanings and values in the relationship with the space in which they are put, and the extension and concept alteration of a space are embodied. In that sense, choosing and using objects in the formative manner is a significant task for an artist.

Kim's installation art also consists of objects as a main point. As with his previous painting works, seeds function as objects contributing to the evolvement of his philosophical thoughts and pursuit of formative representation into installation art. In this regard, he had a considerably difficult time constructing and assembling seeds as objects. His hard work is sufficiently suggested in the elaborate plan for objects composition, which is reminiscent of architectural design or machine equipment, and the act of making a tiny hole into respective grains, putting a string into those holes and fixing them, arranging grains at regular intervals, and constructing each grain into a big form of seed.

For his own pursuit of formative representation and embodiment of original and aesthetic impression, Kim delicately and thoroughly constructed space and tried many experiments to make the most of size and quantity of objects, installation location, lighting effect, and others. Of course, traces of those failures and errors made in the process are fully left here and there in his workshop. The large design plans unfolded on the workshop floor also suggest his subtle sensitivity as an artist. The work of spreading a long line of strings and arranging and fixing grains at regular intervals using the string appears to be a simple and repetitive job but this requires accurate calculation and logical construction of engineers.

The empty space between grains in his installation work is a margin. However, the margin in a three-dimensional space is completely different from the margin in a two-dimensional plane. While the margins in a two-dimensional space fully reflect the artist's intention, the margins in a three-dimensional space are completed with not only the artist's intention but also the surrounding environments or audience's respective perspectives or participation. In this case, audience are not just viewers but interpreters who create meaning and value of the work. The seeds embodied by Kim are formed as an assembly in a three-dimensional space, motivated by outside environments, and expanded beyond a three-dimensional space to a four-dimensional world, as opposed to those objects attached to two-dimensional planes such as canvas. As the world of light is added to the visual space that extends in all directions, and the temporality is given to objects so that they are transitional in the context of audience or surrounding environments, his installation work presents four-dimensional art.

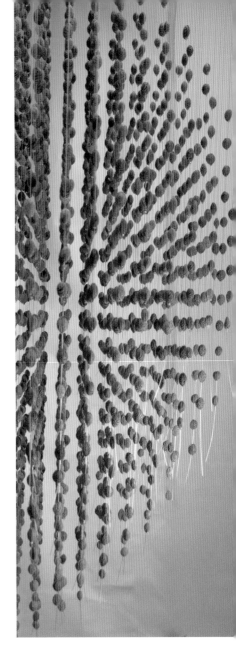

Kim's installation work markedly involves implying and spreading the vitality of seeds as an object in the open space as an exhibition hall. This formative style is set apart from the existing mode of using seed objects by attaching them on planes, which is an attempt to organically show the harmony of plane, third dimension, color, and property of matter as a pictorial sculpture. The circular image in the shape of grains assembled in a hexahedral space partitioned with strung objects reminds viewers of the philosophy of the round sky and the square ground, the oriental vision of the universe called cheonwonjibang and also shows balance and transition through the harmony of straight lines and curves from an aesthetic point of view. Such philosophical and aesthetic formativeness is seen as the essence of Kim's installation of seed objects.

Hundreds of grains arranged at regular intervals through a long line of strings extending downwards form large and small seeds as an individual as well as an assembly embracing vitality. The large image of seed as an assembly with ideal proportion and balance reveals new presence in radiant beams of light soaring up from the floor, which represents all living things including plants and humans and even the universe encompassing everything. The tiny grains, which will sprout on their own to grow into a tree, evolved into the universe embracing life of all things.

In this regard, grains hold the essence of seokgwabulsik. The word, seokgwabulsik, is from The Book of Changes, the oldest of the Chinese classics, and means "not eating a seed fruit"because it is the last one hanging in the end of the branch. In other words, it indicates having the last seed fruit left untouched on the ground so that it can sprout to grow into a tree. Therefore, the word contains a message of hope in which overcoming hardships and troubles in the cold winter is followed by rebirth of new life. Kim's installation work has its significance in that it is connected to the meaning of seokgwabulsik.

Grains are the essence of the fruits borne after full blooms. Once buried in the ground, they will sprout and grow into a tree. In that sense, grains mean growth and development and also represent a spirit of sacrifice by decaying themselves and then leading life to rebirth, like the candlelight which brightens the world by burning itself. In this context, Kim's seed work can be understood as an aspiration for the altruistic culture needed in modern society and a visualization of "noblesse oblige."This is one of the messages conveyed in this solo exhibition. Just as seokgwabulsik induces rebirth of new life, seed objects are expected to be communicated and extended as a philosophical, aesthetic language.

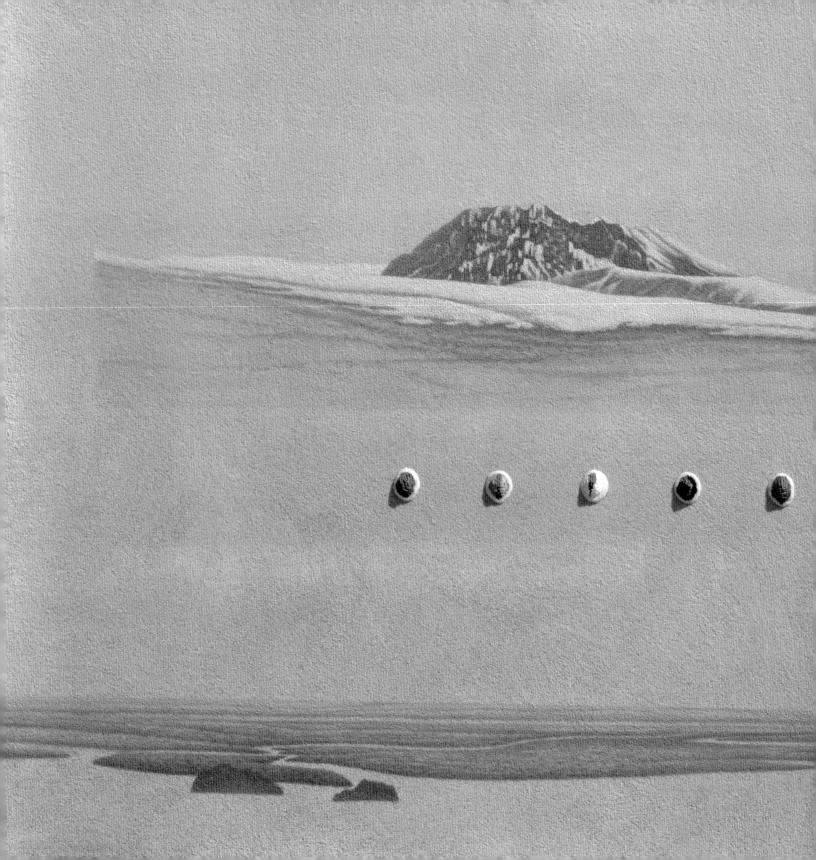

우공이산

愚公移山

2019

162.2 × 112.1cm, Oil On Canvas, 2019

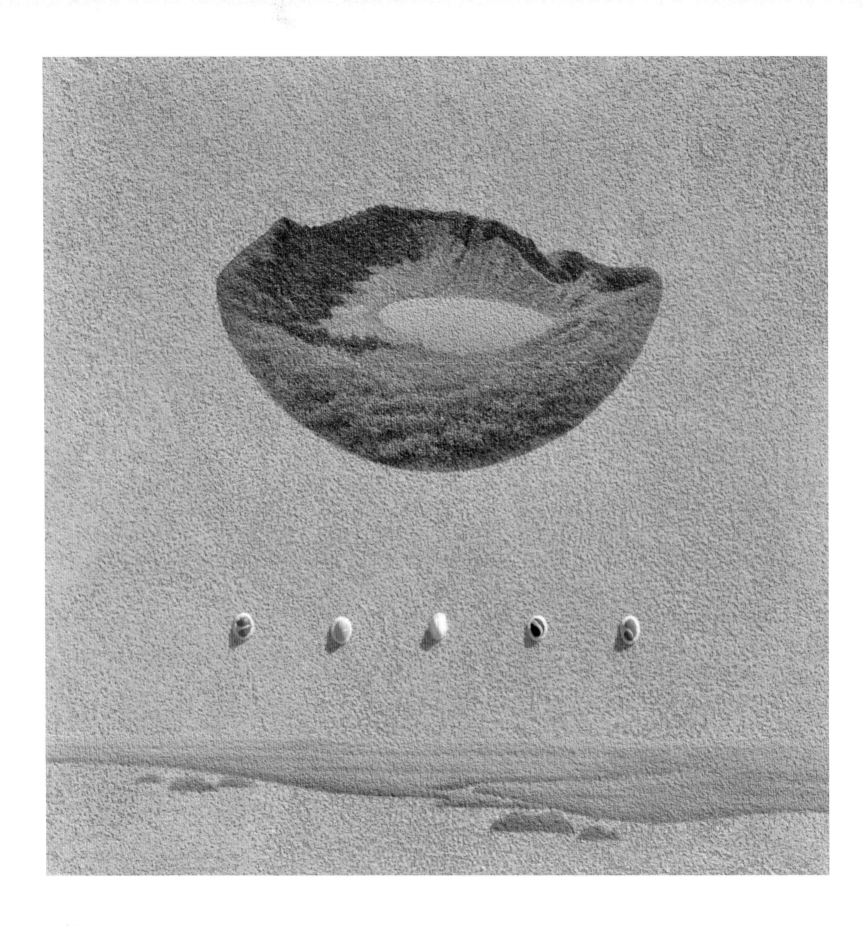

우공이산의 꿈, 초월적 조형의 미학

김이천 (미술평론가)

화가로 산다는 것은 어떤 의미일까? 작업실에서 만난 작가의 첫마디다. 우문(愚問) 같은 이 말은 과거를 진단하고 미래를 설계할 노정에 있음을 의미한다. 그동안 그가 천착해온 대중적 이해와 소통이 가능한 창작에 대한 강한 의지를 내비친 것이기도 하다. 사실, 작가는 이해가 쉬운 구상적 형태와 아름다운 조형의 추상적 구성이 어우러지고, 평면적 회화와 입체적 조각이 유합되어 그만의 새로운 조형세계를 토대로 한 작품을 제작해 왔다.

특히 지극히 사실적인 구상과 매우 단순한 추상을 한 화면에 병치함으로써 일상적 서정성과 조형적 심미성을 조화시켜 왔다. 여기에는 작가가 태어나고 자란 환경으로서의 고향과 자연, 일상에서 느끼는 향수와 삶의 원천으로서의 생명, 삶의 여정이자 자연적·사회적 네트워크를 상징하는 길이 놓여 있다. 이를 통하여 작가의 삶과 정신을 만나게 된다.

작가의 그림은 다분히 초현실적이다. 그가 좋아하는 초현실주의 화가 마그리트가 즐겼던 '데페이즈망(dépaysement)'으로 만들어낸 공간미다. 데페이즈망은 사물을 전혀 다른 공간에 위치시킴으로써 새롭게 보이도록 하는 조형 방법이다. 작가의 그림에서는 바다에 있을 섬이 하늘에 떠 있거나, 서로 분리될 수 없는 산과 바다가 추상적 여백으로 나뉘어져 있다.

때문에 그의 화면은 초월적 자연과 공간의 미학을 보여준다.

이는 평평하게 펼쳐진 석영 알갱이의 화포 위에 선명하게 드러난다. 고운 모래밭 같은 바탕의 마티에르(질감)가 형태의 잔잔한 시각적 움직임과 색채의 미묘한 순간적 변화를 연출한다. 이로써 작가의 그림은 그것이 놓인 환경에 따라 시각적 효과를 달리하는 느낌을 준다.

나아가 이러한 효과 위에 산과 바다 같은 자연 이미지가 더해지고, 다시 그 위에 나무줄기와 잎이 더해지면서 오묘한 초월적 공간성을 드러내기도 한다. 여기에 오방색을 입힌 씨앗을 화면에 붙여 같은 공간에서 조각과 회화가 조화를 이룬다. 오방색 씨앗은 마치 화룡점정처럼 그림에 생명을 부여한다. 이렇듯 작가의 그림은 구상과 추상, 회화와 조각이 융합한 새로운 조형예술이다.

우공이산 - 1902
◀ 72.7 × 72.7cm, Oil On Canvas, 2019

우공이산 – 1903
▶ 72.7 × 72.7cm, Oil On Canvas, 2019

　　작가 김동석의 이번 개인전은 '우공이산(愚公移山)'이 화두다. 이는 옛날 우공이라는 노인이 왕래를 막는 산을 옮긴다는 중국 고사에서 유래한다. 물론, 사람이 기계적 힘을 빌리지 않고 산을 옮기기란 쉽지 않다. 요즘이야 기계로 산을 없앨 수도 있지만, 우공이 살던 옛날에는 어리석은 일이었다. 그러나 날마다 흙을 파고 돌을 캐서 옮기다보면 언젠가는 산을 옮길 수 있다. 남이 보기엔 어리석은 일도 한 눈 팔지 않고 끝까지 해나가면 결국 목적을 달성할 수 있다는 교훈이다. 이 때문에 사람들은 우공이산을 꿈꾼다.

　　이번에 선보일 작품은 2년 전의 개인전에서 소개되었던 단색조의 회화와는 다른 차원의 조형성을 보여준다. 오방색의 씨앗을 제외한 이미지가 모두 단색조였던 종전의 그림과는 달리 이번에는 씨앗과 함께 백두에서 한라까지의 산을 주제로 한 사계절의 이미지를 다양한 색채로 표현한 작품들로 전시된다. 이로써 단색조에서 느껴지는 차분하고 고요한 느낌 대신 활기차고 화려한 느낌을 받는다. 이러한 변화가 서두의 우문(삶에 대한 진지한 태도)에 대한 대답이거나 우공이산(예술에 대한 끈질긴 열정)을 꿈꾸는 이유일 것이다. 작가 김동석의 이번 전시회가 기대되는 것도 이 때문이다.

▼ 개인전 전시전경 (갤러리 이즈)

A Dream of Woogongisan, Aesthetics of Transcendental Formativeness

Kim Yi-cheon (Art Critic)

What does living as an artist mean? This was his first words when I visited his workroom. This apparently silly question suggests that he is now in the stage of having to look back upon the past and design the future. In addition, the words reflect his longtime yearning for creativity that opens the possibility of public understanding and communication with the public. Indeed, the artist has established an original formative world by pursuing balance between understandable figurative shapes and abstract composition of beautiful shapes and uniting two-dimensional paintings and three-dimensional pieces.

In particular, as considerably realistic figurativeness and very simple abstract are arranged together on one screen, this exhibits an exquisite harmony between daily lyricism and formative aesthetics. His works represent his native place with natural scenery where he was born and raised, nostalgia felt in everyday life, vitality as a source of life, and paths as a symbol of a journey to life and natural and social networks. This representation leads to the life and mind of the artist.

Kim's paintings are quite surrealistic. These produce a space made through the 'dépaysement'technique often used by RenéMagritte who is his favorite surrealist artist. Dépaysement is a formative technique which creates a peculiar atmosphere by relocating objects to a completely different space. In his works, for example, an island which should have been in the ocean waters is floating in the sky, or the inseparable mountains and the sea are divided through an abstract margin. Consequently, his screen shows surrealistic nature and aesthetics of space. This is evident in quartz grains that evenly spread out on the canvas. Matière (texture) of the background reminiscent of a fine sand field creates subtle visual movements of the form and a delicately momentary alteration in colors. In particular, his works give different visual effects depending on the environment surrounding the canvas.

Furthermore, addition of natural images such as mountains and sea followed by tree trunks and leaves exhibits the transcendence of space that feels profound and mysterious. Subsequently, by attaching seeds in obangsaek, the five Korean traditional colors of white, black, blue, yellow, and red, on the screen, the harmony of sculpture and painting is embodied in the same space. The seeds in obangsaek bring life to the canvas as a finishing touch. In this way, Kim's works are viewed as a new formative art in combination with figurativeness, abstract, painting, and sculpture.

This solo exhibition by Kim noticeably features the spirit of woogongisan. This idiom derived from an ancient event of China in which an old man named "Woogong"displaced a mountain which stopped people from come and go around it. Of course, it is very difficult for a human to relocate a mountain without relying on machines. In ancient times before the invention of machines, it was quite absurd to think about doing so. However, it may be possible if you dig in the ground and gather and move stones every day. After all, this idiom means that you can achieve your goal if you steadily devote yourself to, even though accepting the challenge appears to be absurd. Thus, many people dream of achieving 'woogongisan.'

His works on display at this exhibition show formativeness in another dimension different from his monotone paintings introduced at his solo exhibition held two years ago. As opposed to the previous paintings, of which images except seeds in obangsaek were all monotone, this exhibition's works are marked by images of the four seasons in diverse colors on the theme of mountains including Baekdusan and Hallasan along with the seeds. Thus, these works create a vibrant, lively impression instead of a calm, serene atmosphere from monotones of the previous paintings. This variation may be an answer to the question, what does living as an artist mean? (a sincere attitude towards life) or it could be a reason for dreaming 'woogongisan'(a ceaseless passion for art). That is why this solo exhibition by Kim Dong-seok is looked forward to.

우공이산 – 1905
▲ 72.7 × 90.9cm, Oil On Canvas, 2019

우공이산 – 1904
◀ 72.7 × 72.7cm, Oil On Canvas, 2019

©ADAGP **우공이산 - 1907**

▲ 72.7 × 60.6cm, Acrylic On Canvas, 2019

우공이산 – 1906
▼ 90.9 × 72.7cm, Oil On Canvas, 2019

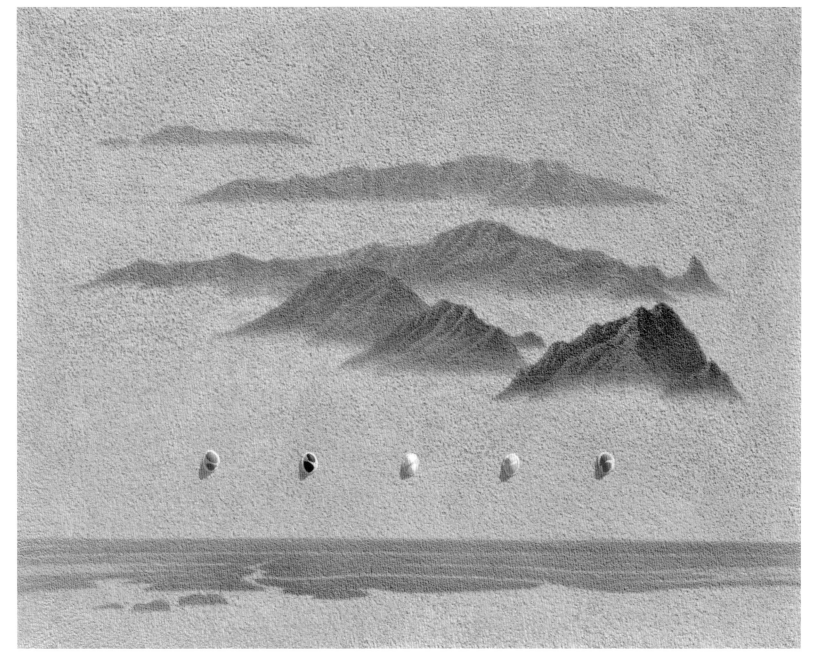

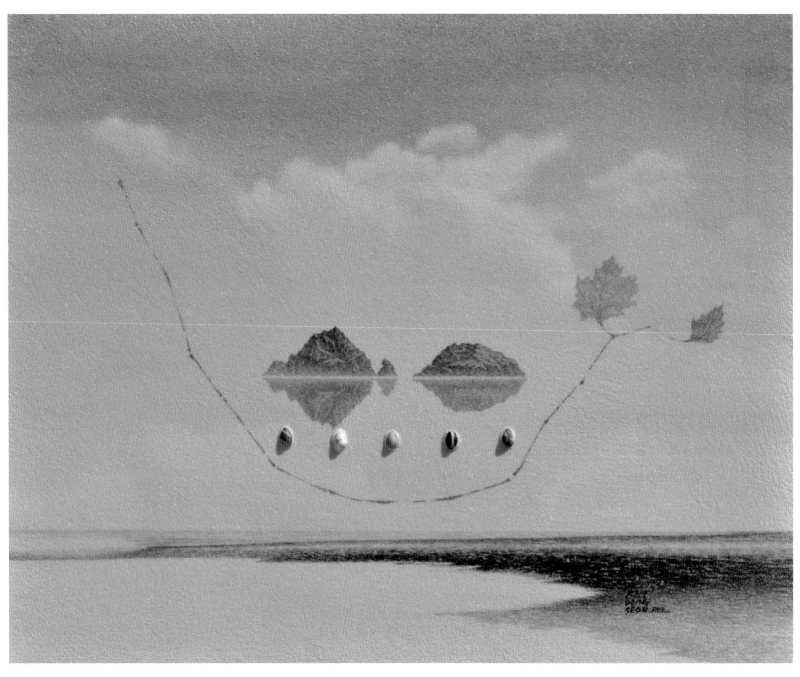

©ADAGP **우공이산 – 1908**
▲ 90.9 × 72.7cm, Acrylic On Canvas, 2019

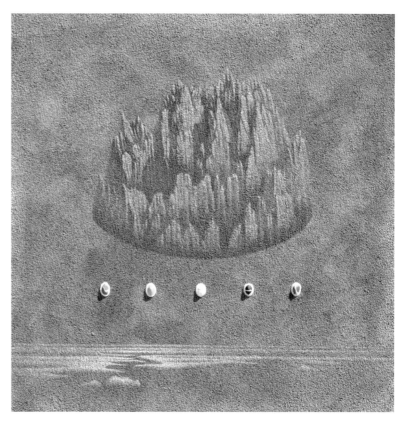

©ADAGP **우공이산 - 1909**
▲ 72.7 × 72.7cm, Acrylic On Canvas, 2019

©ADAGP **우공이산 - 1910**
◀ 72.7 × 72.7cm, Oil On Canvas, 2019

우공이산 - 1911
▶ 72.7 × 72.7cm, Oil On Canvas, 2019

우공이산 - 1912
◀ 90.9 × 72.7cm, Oil On Canvas, 2019

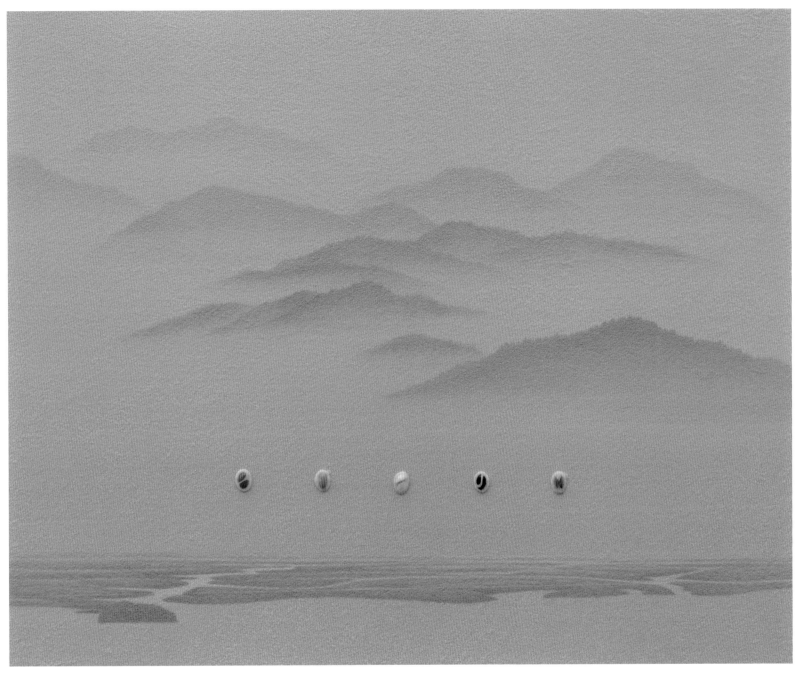

©ADAGP **우공이산 - 1913**
▲ 100 × 80.3cm, Oil On Canvas, 2019

우공이산 - 1914
◀ 72.7 × 72.7cm, Acrylic On Canvas, 2019

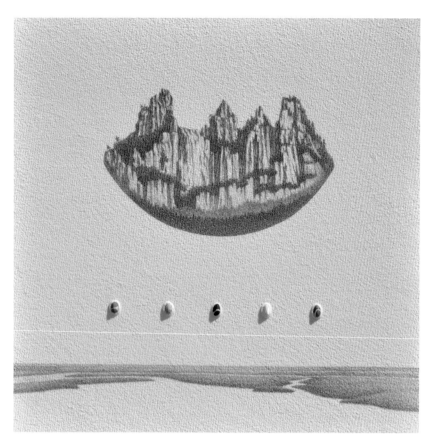

우공이산愚公移山

칠성(七星) 김월수(金月洙)

당신은 눈부신 보석별처럼
자연의 섭리 그대로 품은
한 점 우주의 씨앗과도 같아

흰 안개 낀 세상
스스로의 힘으로 헤쳐 나가듯이
진정한 꿈의 길 찾아가는 동안

고난과 역경의 시간 그 뒤로
푸르스름한 영혼의 눈빛
투명한 수정과 공명하듯

무한의 지평선 위로
성공의 길이 열리듯
진공모유(眞空妙有)의 세계

2019. 5. 23

– 서양화가 김동석의 "우공이산(愚公移山)"을 보고 쓴 시

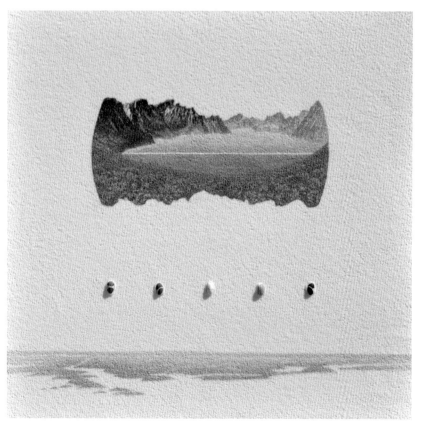

우공이산 - 1915
◀ 72.7 × 72.7cm, Oil On Canvas, 2019

우공이산 – 1906
▼ 90.9 × 72.7cm, Oil On Canvas, 2019

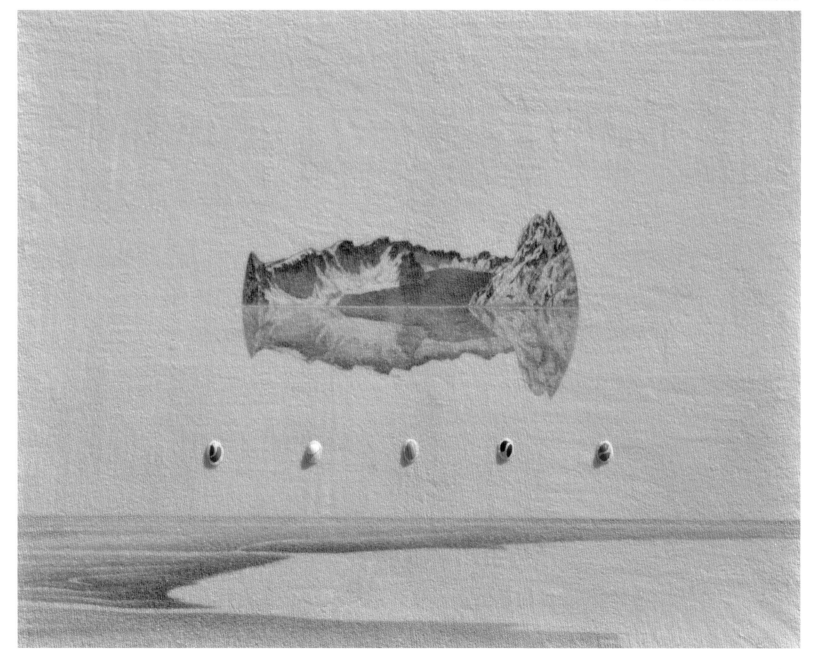

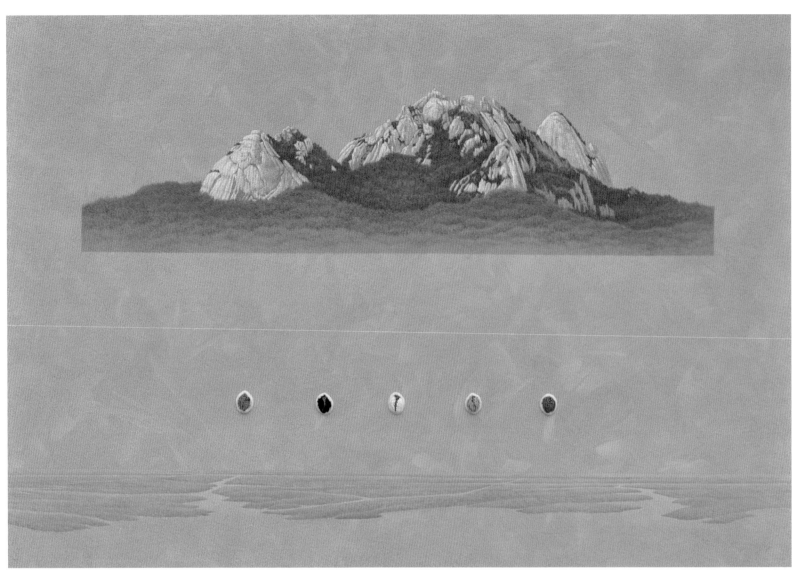

©ADAGP **우공이산 - 1917**
▲ 162.2 × 112.1cm, Oil On Canvas, 2019

©ADAGP **우공이산 - 1918**
▶ 72.7 × 72.7cm, Oil On Canvas, 2019

길... 어디에도 있었다 - 1501
▲ 162 × 130.3cm, Mixed Media, 2015

길...
어디에도 있었다

2016

하였으며 관람객들로 하여금 작품감상을 통해 나를 다시 한 번 되돌아 볼 수 있는 여유와 또 다른 자아를 발견하고 "길은 진정 어디에도 있었다"라고 희망과 믿음을 갖게 할 수 있는 기회가 됐으면 하는 바람이다.

표현방법으로 전체적 화면은 20여 년간 여행길에서 우연히 만나게 된 길들을 카메라에 혹은 마음속에 담아두었던 다양한 길을 배경으로 처리했으며, 씨앗에 오방색을 채색하여 오브제로 활용하며 관람객들로 하여금 오방색의 다양한 의미 중 방위를 나타내는 내용처럼 여러 갈래의 인생길을 표현하고자 했으며 또한 씨알과 먹색의 줄기와 잎의 드로잉을 통해 "씨알의 강인한 생명력과 인간의 삶의 소중함을 표현하고자했다.

– 작가노트

▼ 개인전 전시전경 (갤러리 라메르)

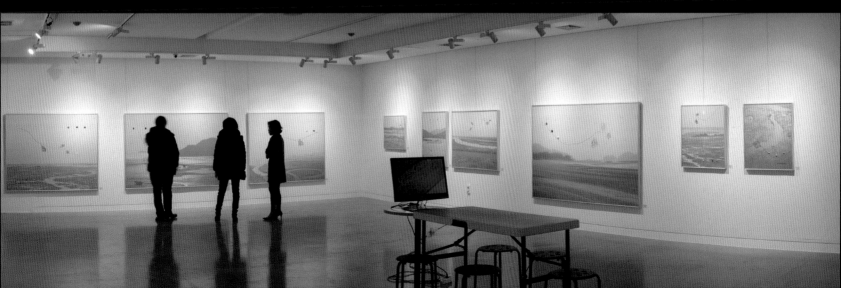

©ADAGP **길... 어디에도 있었다 – 1503**
▲ 115 × 45cm, Mixed Media, 2015

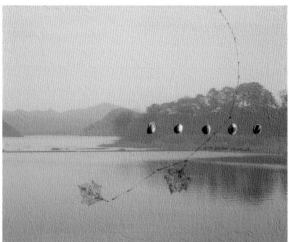

©ADAGP **길... 어디에도 있었다 – 1537**
▲ 53 × 45.5cm, Mixed Media, 2015

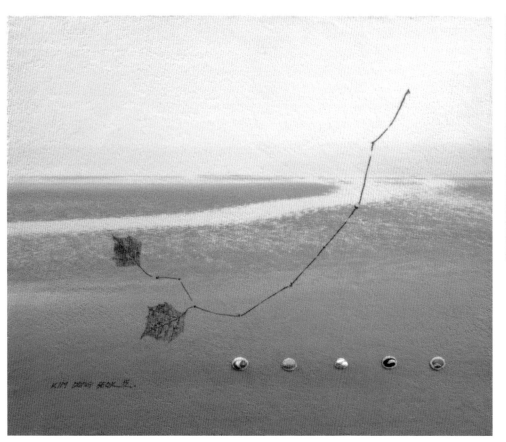

©ADAGP **길... 어디에도 있었다 – 1517**
▲ 72.7 × 60.6cm, Mixed Media, 2015

'침묵'의 이야기, '수평'을 가리키다

박응주 (미술평론가)

새벽별과 새벽과 아침이 젖었다. 새벽별과 새벽과 아침을 고루 적신 이슬점과, 나, 수평이다// 다시 만난 것들과 날개가 꺾인 것들과 또 아픈 것들과 아직도 나는 것들과, 나, 수평이다// 폐선이 묻힌 개펄과 돌들이 넘어진 폐허와 하늬바람이 눕는 빈 들과, 나, 수평이다// 날빛 뒤로 스러지는 놀과 놀 뒤에서 어두워지는 하늘과 먼 데서 돋는 불빛과, 나, 수평이다// 나뭇잎이 지는 날씨와 하루가 수척한 것과 마지막에 빛나며 사라지는 것과, 나, 수평이다// 나비가 날개무늬를 찍어둔 하늘과 풀벌레들의 울음소리가 닿는 높이와, 나, 수평이다.

— 위선환 시인의 '수평을 가리키다' (부분)

김동석의 근작들, '서정시-회화'에서 우리는 어떤 미혹(迷惑)을 경험할지도 모르겠다. 인적이라곤 찾아볼 수 없는 바닷가 개펄 혹은 달리 건널 수 없는 강 건너 먼 섬들. 회색 모노톤의 그 풍경들은 도달 불가능한 머나먼 익숙한 풍경들이고, 마치 시간이 완전히 침묵 속에, 영원 속에 흡수되어 버리듯이 언제라도 사라지기를 기다리고 있는 풍광들인데, 그 안에서 새어나오는 것은 바야흐로 화가의 서정이 아니라 사물들의 불가청 음역대의 화이트 노이즈(White Noise)라는 점에서다.

사물을 '가시적이게 포착하기'라는 미술 본성에 대해 그가 어떤 좌절을 겪고 있는 중인 것일까? 그는 자신의 방향감각에 대해 "모종의 의심에 휩싸일 때가 많다"는 고백을 얼핏 흘리기도 한다. 자신이 어디로 가고 있는지를 문득문득 잊어버릴 순간을 유독 요즘 들어 빈번히 맞닥뜨린다는 거였다. 그것이 필자가 추론하는 바, 화이트 노이즈다. 예컨대 사이렌은 노래를 불렀다고 호머(Homer)가 말하는데, 그러나 사이렌은 침묵했다고 카프카(F. Kafka)는 말할 때, 아니 사이렌은 있지도 않았다고 베케트(S. Beckett)가 말하는 때, 뭔가를 '이야기하는'화자가 아니라, 뭔가가 '들려오는' 소리를 듣는 청자(廳者)를 더 주목 해 볼만하지 않느냐는 것. 들려오는 그 백색 소음이 그를 사로잡고 좌절에 이르게 하고 마침내 화가의 업(業)을 강탈해 사물의 이야기를 듣는 자로 만들었던 건 아닐까 싶은 것이다.

사물들의 이야기에 홀림. 무대 위 배우에게 강한 빛을 쪼여 시선을 사로잡듯한 현혹이 아니라 페이드 아웃(Fade Out)으로서, 저 적막의 그림자에로의 소멸에 홀림이다. 나무 불 물 흙 쇠, 5원소의 상호 작용으로 자연과 인간의 탄생을 설명하고자했던 사물들의 근원으로의 역방향 말이다.

그리움을 달래보는 연습

김동석의 회화가 삶의 부박함과 죽음의 막대한 질량을 감각하며 그 윤곽선을 따라 그려나온 산물이었음은 일찍이 어머니의 별세라는 생의 단 한 번의 영원한 충격과 무관하지 않았으리라는 것을 짧은 '사모곡'에서 우리는 알게 되었다.

〈그리움을 달래보는 연습〉 이제는 조금은 알 것만 같습니다. 감히// 이젠 당신이 그리우면// 땅으로도 찾고, 씨앗으로도 찾고, 뿌리로도 찾고, 새싹으로도 찾으며// 꽃으로도 찾고, 열매로도 찾고, 낙엽으로도 찾으며// 당신에 대한 그리움을 대신하는 방법을 배웠습니다. —작업일지 中 1996. 2.

지난 20여 년 동안 그의 회화의 역정이 그러했다. 그러나 여기서 그의 그리움의 대상을 비단 어머니에 대한 사모의 정에로만 국한하는 일은 물론 금물일 것이다. 실제의 씨앗을 오브제로 활용하거나 쇠락해 가는 나뭇잎 잎맥의 경이로운 세부들을 함께 조화시킴으로써 생로병사의 원환(圓環)의 세계를 보여 주었던 김동석의 화면은 흡사 구도자의 수행처럼 잃어버린 시간을, 잃어버린 기억을 찾아 가는 여정처럼 보이는 것이다. 그 여정이란 풀씨 한 알의, 가냘프기 그지없는 이파리 한 점의, 적요한 원초의 대지 위를 나는 비행(飛行)이었다. 그곳에서 이파리 한 닢과 제 존재를 지탱하기에도 벅찰 듯한 최소한으로 절제된 가냘픈 나무줄기는 단순히 그려지는 대상물이 아니라 화가 자신의 존재의 대리물인 셈, 그것이 그가 그리움을 달래는 방식이었던 것이다.

수평을 가리키다

우리는 그의 근작에서 사물들과, 고독과, 비어있음과, 무(無)로 꽉 차있는 허공과 여백을 보고 있다. 그것은 흡사 '모든 것은 하나'라는 의미망을 행간에 숨기고 있는 묵언의 형상이다. 수평선이 사라진 먼 바다의 조망, 음각으로 드러나 있는 물의 길, 명백한 잎맥의 돋을새김으로 스러져감을 확인해주고 있는 시린 겨울의 나뭇잎, 태양이 솟고 나무가 많아 항상 푸르른 동방 청(靑), 쇠가 많은 서방의 색 백(白), 강렬한 태양 아래 만물이 무성한 남방의 적(赤), 깊어 검은 물이 있는 북방의 흑(黑), 땅의 중심인 중앙의 황(黃), "날빛 뒤로 스러지는 놀과 놀 뒤에서 어두워지는 하늘과 먼 데서 돋는 불빛과", 그, 수평인 것이다.

그의 근작이 '그리기'를 더욱 절제한 것, 스톤젤 미디움의 두툼한 마티에르 속으로 모노톤의 형상을 스며들게 해 더욱 캔버스 안쪽으로 후퇴시킨 것들은 그가 말하거나 떠들기, 더하기 보다는 침묵하기, 사색하기, 감산(減算)하기에 더 유의하고 있음으로 보이는 근거다. 그것은 확실히 고독한 침묵의 세계를 향한다. 그러나 보다 엄밀히는 홀로 고독하다기 보다는 모두를 고독의 세계로 끌고 들어간다고 보아야겠다.

이 여정의 의미는 작지 않다. 2000년대 이후 우리시대 미술의 변화들을 생각해본다는 의미에서 말이다. 소위 예술의 사회적 기능의 확대라는 측면에서 '쓸모있는 예술'은 결국 문화산업의 최종의 먹잇감이 되어 갈 수밖에 없던 필멸의 귀결이 그 하나다. 또한, 이 엄혹한 시대의 공포와 폭력, 혹은 그 깊은 공허와 절망을 그려내겠다는 핍진한 묘사들이 있었다. 그러나 많은 경우 그것은 구악(舊惡)을 닮은 대항 악마의 모습을 띨

수밖에 없었던 형질변경이 있었다. 마침내 그것은 비인간적 악몽의 표현들이 되고야 말았던 결과들이곤 했던 것이다.

그런 의미에서 김동석의 회화는 성서의 '이사야의 꿈'의 현몽일지도 모른다. 칼을 두들겨 보습을 만들고, 창을 두들겨 낫을 만드는, 인간의 보편사회에 대한 꿈인 것이다. 그의 평화주의가 인간을 상실하지 않을 그 본질 찾기에 대한 호소이자 속도의 감산, 침묵으로써 말하고자 하는 이유였을 것이다.

난무하던 잎맥의 잔걱정들을 현저히 제거하고, 군데군데 홈을 내어 의미의 레이어를 만들고자 하던 다정다감했던 구축(construct) 의지도 말끔히 걷어냈으며, 소우주나 생명의 근원으로 해석해 오던 씨알이 갖는 육중한 의미들을 그 상징성의 검소한 자리로만 되돌린 근작에서의 지금 눈에 보이는 것들은 눈으로 볼 수 있는 침묵들인 셈이다. 외로움에 진저리치며 바람에 그 마지막 운명을 맡기고 있는 듯, 혹은 그렇기에 한 알의 씨앗이 땅에 떨어져 썩어야만 태어나는 새 생명의 발아의 순간인 듯한, 서너 개 잎을 단 외줄기 나뭇가지들은 그 침묵을 강화할 뿐이다.

우리가 이 침묵을, 침묵의 이미지를 주목하는 것은 침묵으로써 말하고 있는 그 '말하는 침묵'이다. 그렇다면 과연 그는 무슨 '말'을 하는가? 영화 〈위대한 침묵〉이 그랬을까… 침묵으로부터 들려오는 나뭇잎들이 바람에 스치는 소리, 빗방울이 떨어지는 소리, 쌓인 눈을 치우는 삽질 소리, 주위에 늘 있었던 그러나 아무도 주목하지않았던 소리들이 그 여백으로 밀고 들어온다. 주변의 소음을 닫고, 내 목소리를 줄이자, 분주한 일상 속에서 멀어져 갔던 현존 혹은 자신의 본질의 음성을 듣는 것이다. 그야말로 '삶은 한 번뿐'이라는 연민의 목소리다. 그것이 그가 얘기한 바의 '길', 소우주나 생명의 근원으로 표상되던 씨알이 우주와 인간의 질서를 상징하는 오방색의 방위각을 갖고 출현한 자연의 질서에 순응하는 삶이다. 그것은 과거 현재 미래가 하나의 통일체를 이루며 병존하고 있다고 말을 하는 침묵의 형상인 것이다.

침묵, 그 소통의 거부는 무기력이 내 안에서 외치는 소리, 무기력으로써 자신의 신호와 미세한 광채를 발산하는 외침이라는 점에서 더욱 적대적인 소통의 수단, 가장 강력한 소통의 수단인 이미지의 존재양식인 것이다. 무수한 수직들의 욕망의 덧없음과 치욕이 그 내부에서 쿵쾅거리는 수평들의 떨림으로써 말이다. 노래와 침묵, 있음과 없음의 미로 사이에서 생의 이야기는 태어나고 사라지고 떠나고 되돌아오기 때문이다.

그러나 따뜻한 인간애에 대한 성찰과 인간적인 교감이 빚어내는 인간 영혼의 원상복귀의 힘을 믿는 그의 선한 의지에 대해 의심할 필요는 없을지라도 그것은 좀 더 구체적일 것, 구체적인 추상이었으면 어떨까고 말하고 싶다. 마치 '꿈'이 그러하듯이, 온갖 다채로운 빛깔로 꽉 찬 침묵의 흑백 그림이듯이. 꿈이 예언적 힘을 갖게 되었던 것은 그 칼라-흑백 그림이라는 강렬한 형상 때문이었듯이 말이다. "하루의 내용은 소란스럽지만, 그럼에도 불구하고 하루는 침묵 속에서 몸을 일으킨다"고 어느 시인이 얘기할 때, 그 일으키는 몸의 소란스러운 구체성 말이다.

A Story of Silence Points to Horizontality
–Painting of Kim Dong-seok

Park Eung-joo (Art Critic)

Morning stars, dawn, and morning are wet. The dew that wets morning stars, dawn, and morning, and I are horizontal.// The things that met again, the wings broken, the sick, the things still flying, and I are horizontal.//The tidal flat where abandoned ships are buried, the ruins where stones fall down, and the empty fields where the west wind lie down, and I are horizontal.// The evening glow that disappears behind daylight, the sky that darkens behind the evening glow, and the lights that rise from far, and I are horizontal. // The season when leaves fall, a weathered day, and that which disappears and ends with shining light, and I are horizontal. // The sky where butterflies have stamped their wing patterns, the height that the cry of grasshoppers reaches, and I are horizontal.

-Excerpt from "Pointing to Horizontality"of Wi Seon-hwan-

As we observe Kim Dong-seok's recent series of work, "Lyrical Poetry-Painting", we may experience a kind of bewilderment. We see a trackless tidal flat of a lonesome sea or remote islands across an unfordable river. The gray monotone sceneries are unattainably distant yet familiar landscapes encompass the scenes that will disappear at any time as time is completely absorbed in silence and eternity. However, what emerges from these landscapes is not the author's lyricism, but rather a white noise in an inaudible range.

Has he experienced some kind of frustration over the nature of the art in the aspect of "capturing things in a visual way"? He often indifferently confesses a loss in his sense of direction, "I often get caught up in some suspicions." He has often encountered moments of forgetting the destinations in which he was heading, especially recently. I think this is the truth of the white noise. For example, Homer has said that the Sirens sang while Kafka claimed they were silent, and Beckett was convinced

* 막스 피카르트, 『침묵의 세계』중에서

©ADAGP 길... 어디에도 있었다 - 1529
▶ 91 × 72.7cm, Mixed Media, 2015

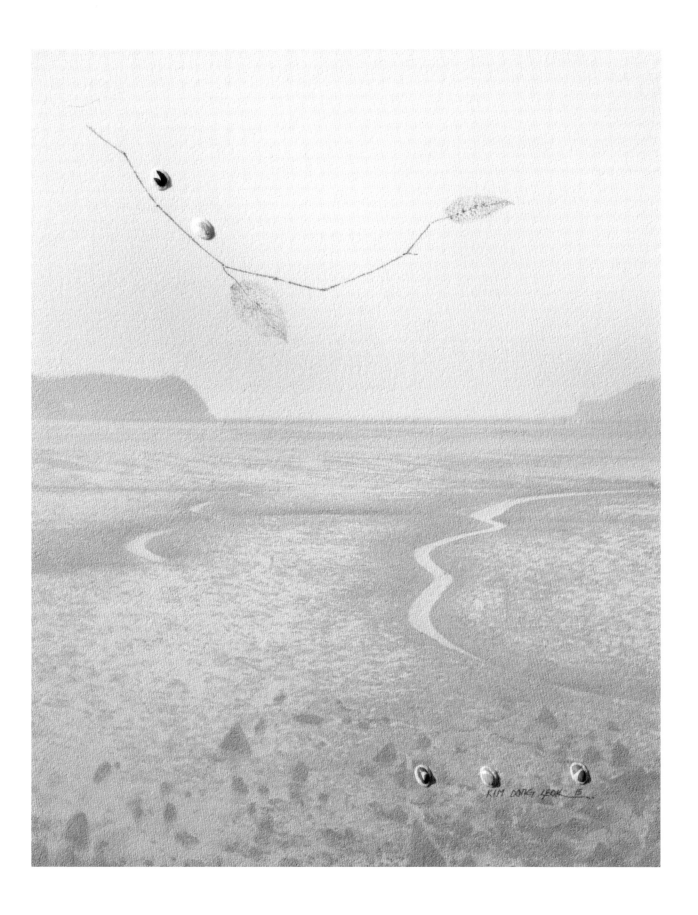

they did not exist. Is it not fair, then, to pay more attention to the listener who listens to the sound that is "heard" than to the speaker who is "telling" the story? Could it be that the white noise "heard" captivated him and led him to frustration? Did the white noise ultimately lead to the dispossession of his artistic duties as a painter and transform him into a listener to the sounds of things?

Bewilderment may arise in response to stories of any matter or element. It is not dazzlement of spotlighting an actor on stage that captures the eyes, but a bewilderment in response to a fade out or by the extinction of matter into the shadow of silence. It is the return to the origin of all things which explained the elements of nature and the emergence of humanity as the interaction of the five natural elements: wood, fire, water, earth, and metal.

Practice of Comforting Longing

Kim Dong-seok's painting was a work produced by drawing along the outline of his sense of the transience of life and the immense mourning of death. His short "hymn to his mother" implies that his outlook might have been influenced by and linked to the one eternal shock in his life, the death of his mother.

〈Practice of Comforting Yearning〉 Now I understand a little bit more. I dare to,// when I miss you,// I look for you on the ground and among seeds, roots, and sprouts,// or among flowers, fruits, and fallen leaves.// I have learned how to comfort my longing for you. -Excerpt from Diary of Work (February 1996)

The sentiment is true for his journey as a painter for the past 20 years. In this example, however, the mistake of limiting the object of his longing only to his mother should be avoided. Kim's canvas, which has shown the world the cycle of birth, aging, illness, and death by symbolizing actual seeds as objects or combining the details of the veins of withering leaves, seems to represent a journey in search of lost time, or lost memories, which resembles a path of a truth-seeker. The journey was a flight born from a tiny seed, or a thin tree leaf above a lonesome primal land. In this context, the leaf or a branch is expressed in such a restrained manner that it seems to struggle to sustain its own weight. The subject was not simply an object to be painted, but a substitute to the painter's own existence. This is the way in which he has comforted his longing.

Pointing Horizontality

We are witnessing in his recent works various matter and elements depicting solitude, emptiness, as well as voids and blanks filled with nothingness. This has the shape of a silence that hides the meaning of oneness between the lines.The landscape of the distant sea where the horizon has disappeared, the waterways revealed through the intaglio technique, the cold winter leaves showing the process of

extinction with distinctively embossed veins, the blue colors of the east always green with the sun in the sky and a myriad of trees, the white colors of the west brimming with abundant metals, the red colors of the south where all creatures prosper under the bright sun, the black colors of the north with deep and dark water, the yellow colors in the center of the earth, "the evening glow that disappears behind daylight, the sky that darkens behind the evening glow, and the lights that rise from far," and finally, himself. All are horizontal.

In Kims'recent work, he is more modest in painting and has retreated to the inside of the canvas, further utilizing the monotone images into the thick matière of stone gel medium. This is why he seems to be more concerned with maintaining silence, thinking, and subtracting, rather than talking, making noise, and adding. All these aspects certainly lead into a lonely world of silence. More precisely, he draws all of his audiences into a world of solitude rather than one of solitary loneliness.

This journey is not meaningless when we consider the changes in the art scene since the 2000s. One shift is the inevitable outcome that "useful art," in the aspect of so-called expansion of the social functions of art, has become the final prey of the cultural industry. There were visceral portrayals of horror and violence, or the sense of emptiness and despair of this harsh era. In many cases, however, such attempts ended in a characteristic change that transformed them into counterparts of evil resembling the evil of the past. Eventually they became the expressions of inhumane nightmares.

In that sense, Kim's painting resembles the dream of Isaiah in the Bible. It is a dream for a universal human society where we plunge our swords into plowshares and our spears into pruning hooks. This would be the reason why an objective of his pacifism-art was an attempt to appeal to the recovery of the nature of humanity, the reduction of speed, and silence.

In his recent works, he remarkably removed the trivial worries of the rampant leaf veins and neglected his gentle will to construct, which had aimed at making layers of meanings by cutting grooves. Instead, he returned to the significant interpretations of the seed, which had been viewed as a microcosm or the source of life to a humble place by its symbolism. We can now observe the silences that can be seen with our eyes. These silences are solidified by the three or four leaves dangling from the single tree branches. This imagery seems to evoke the pangs of loneliness, having left their fate in the hands of the wind, or thus seem to represent the moment of germination of new life that comes only after a seed falls to the ground and dies.

What we pay attention to in this silence, this image of silence, is the 'speaking silence' that is speaking as silence. What is Kim conveying? Is it similar to what has been said in the film, "Great Silence"? The sound of the leaves trembling in the wind that is heard in silence, the sound of falling raindrops, the sound of shoveling snow, and the sounds that have always surrounded us, but were left unnoticed, flood into the

void. When we block the noise around us and lower our voice, the voice of our presence or essence that has faded away into busy daily routines begins to be heard. It is the voice of compassion that whispers to us that "we only live once."This is the "path" that the author has discussed, a life in which a seed, interpreted as a microcosm, or the source of life, conforms to the order of nature represented by the five directional colors (obangsaek) which symbolize the order of the universe and human society. It is a form of silence that declares that the past, present and future coexist as one unified body. It goes back to the world of Isaiah, to that horizontality.

Silence, the refusal of communication, is a means of more hostile communication. It is also an outlet that displays the existence of the image in its most powerful manifestation of communication. In that silence is a cry of helplessness from within us, and an expression to send signals and emit subtle light in us through this helplessness. It is the trembling of the "horizontalities"in which the futility and disgrace of innumerable vertical desires pulsate. Moreover, it is as if the silence hints that life is akin to

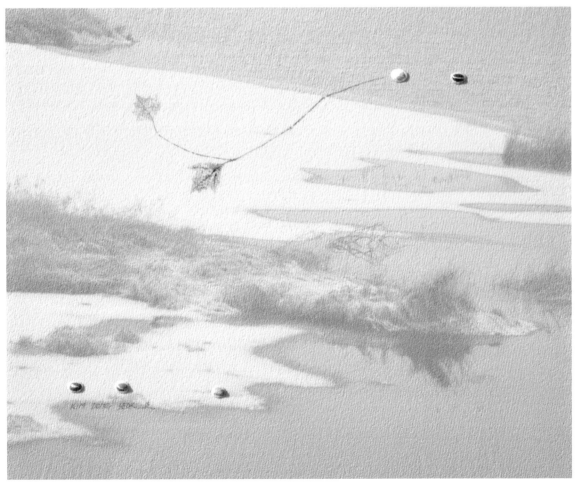

©ADAGP **길... 어디에도 있었다 - 1525**
◀ 91 × 72.7cm, Mixed Media, 2015

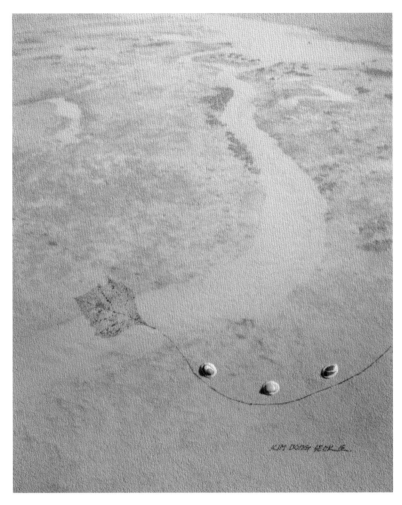

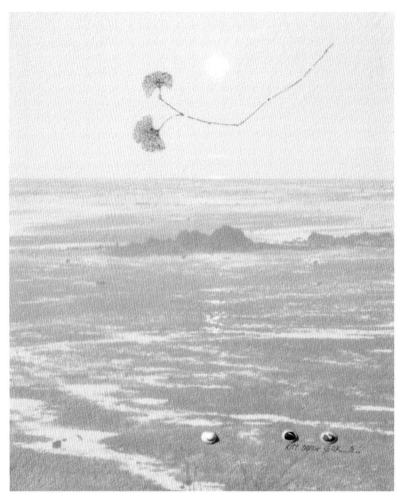

©ADAGP 길... 어디에도 있었다 - 1511
▲ 72.7 × 60.6cm, Mixed Media, 2015

©ADAGP 길... 어디에도 있었다 - 1519
▲ 72.7 × 60.6cm, Mixed Media, 2015

passing through a long corridor where one is born in the maze of singing and silence. It represents life in its existence and absence, and then disappears, leaves, and returns again.

We do not reason to doubt Kim's good will in believing in the power of recovering the human soul through thoughtful reflection on humanity and communion. However, what if the work was expressed in a more concrete manner, in a more abstract yet concrete? Would the outcome be as that of a dream, made of silent black and white pictures yet full of colorful hues? Dreams came to possess prophetic powers due to the intense display of images similar to those of this colored-black and white painting. The concreteness here is depicted in the following poetic verse, "The content of a day is loud, but the day itself raises its body in silence."

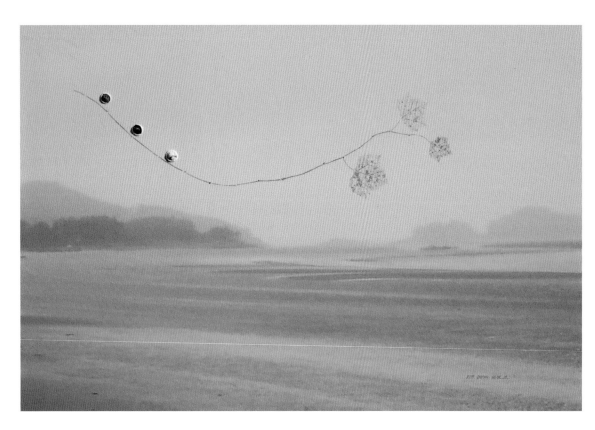

©ADAGP **길... 어디에도 있었다 - 1502**
◀ 194 × 130.3cm, Mixed Media, 2015

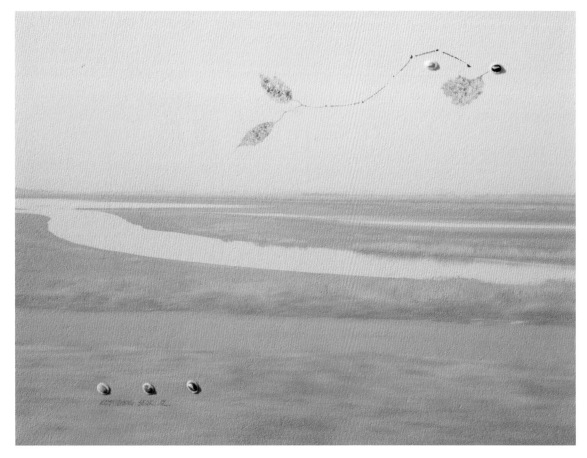

©ADAGP **길... 어디에도 있었다 - 1513**
◀ 116.7 × 91cm, Mixed Media, 2015

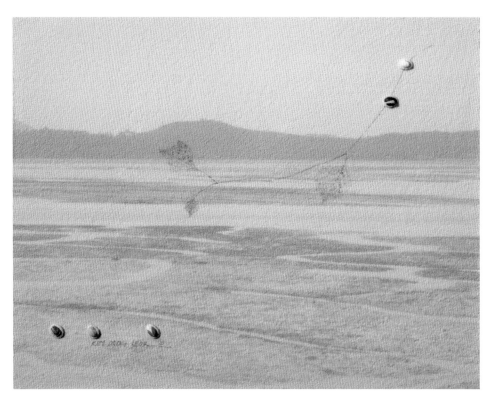

길... 어디에도 있었다 - 1520
▲ 72.7 × 60.6cm, Mixed Media, 2015

길... 어디에도 있었다 - 1516
◀ 91 × 72.7cm, Mixed Media, 2015

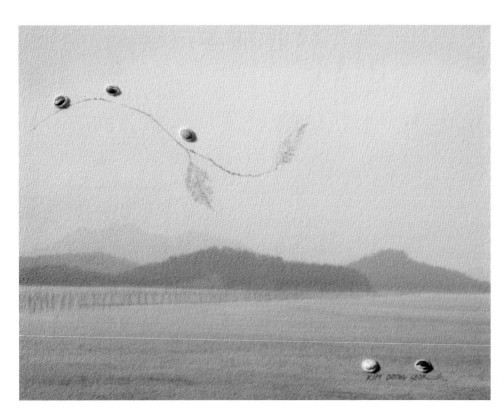

©ADAGP **길... 어디에도 있었다 – 1524**
◀ 72.7 × 60.6cm, Mixed Media, 2015

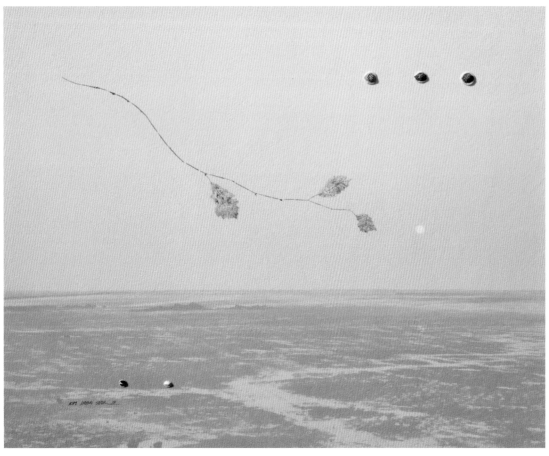

©ADAGP **길... 어디에도 있었다 – 1532**
◀ 162 × 130.3cm, Mixed Media, 2015

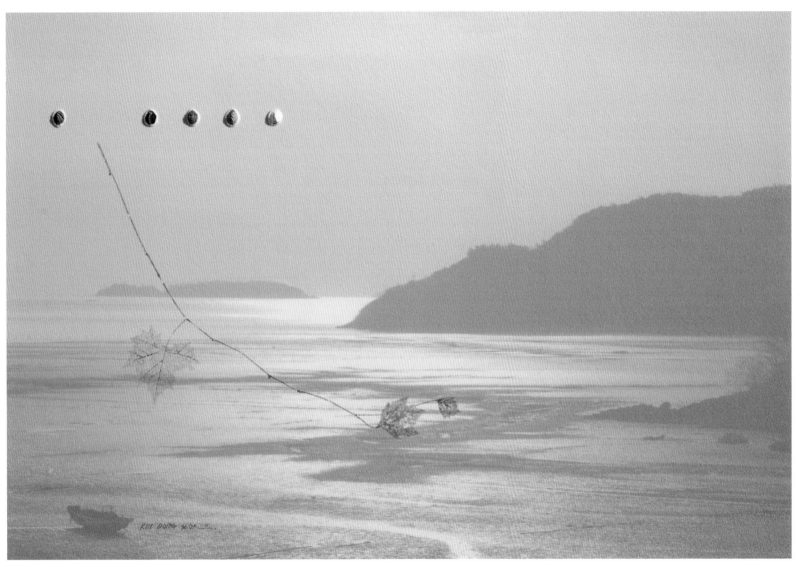

©ADAGP **길... 어디에도 있었다 - 1515**
▲ 194 × 130.3cm, Mixed Media, 2015

2016년 2월 11일(목) 국민일보

김동석 作 '길-어디에도 있었다'.

우연히 만난 여행길에서
여러 갈래 인생길을 보다

김동석 작가 '길~' 展

인도로 떠난 봉사활동서
그림 그리는 아이들 통해
새롭게 눈 뜬 사랑·희망의 길
회색 모노톤의 풍경에 담아
16일까지 서울서 전시회

한국미술협회 사무국장을 맡고 있는 김동석(53·사진) 작가는 국립현대미술관, SK텔레콤 본사, 경기도박물관, 프랑스 대통령궁 등에 작품이 소장될 정도로 예술성을 평가받고 있다. 20년 넘게 씨앗과 나뭇잎 등 오브제를 화면에 붙이는 작업으로 생로병사의 세계를 펼쳐 보인 그는 새해 새로운 작업을 시도했다. 그동안 여행길에서 우연히 만나게 된 길을 작품 소재로 삼았다.

심기일전하는 마음으로 연초 인도에 재능기부를 다녀왔다. 지난달 11일부터 15일까지 인도 북동 지역 메갈라야주 자인티아 민스카 마을 주민 700여명을 대상으로 그림지도와 미술치료를 병행했다. 작가는 난생처음 그림을 그려보는 아이들의 눈빛에서 사랑과 희망의 길을 발견했다고 한다. 그런 메시지를 담아 16일까지 서울 종로구 인사길 갤러리 라메르에서 개인전을 연다.

'길…어디에도 있었다(The path…It was everywhere)'라는 타이틀로 30여점을 내걸었다.

카메라 혹은 마음속에 담아두었던 다양한 길을 배경으로 붓질하고 씨앗에 오방색을 칠해 화면에 붙였다. 이리저리 엇갈린 길들은 여러 갈래의 인생길을 상징한다. 이와 더불어 먹색의 줄기와 잎의 드로잉을 통해 강인한 생명력과 삶의 소중함을 표현하고자 했다.

그림은 고요하면서도 명상적이다. 인적이라곤 찾아볼 수 없는 바닷가 개펄이나 아득히 자리하고 있는 섬 등 회색 모노톤의 풍경들은 작가가 채집해 왔던 고독의 흔적이다. 나뭇잎이 바람에 스치는 소리, 빗방울이 떨어지는 소리, 밤새 하얗게 눈 내리는 소리가 들리는 듯하다. 그런 가운데 나 있는 길이 아련한 추억으로 이끈다.

이번 전시는 작가 자신에게로 떠나는 여행이다. 지난 3일 전시 개막 행사에서 만난 그는 "어디에도 길은 있었다. 땅에도, 바다에도, 돌판에도, 눈 덮인 산야에도, 하늘에도 길은 있었다"며 "내가 보지 못하고 가려 하지 않았으니 길이 보일 리가 없었다"고 했다. 훗날, 길은 어디에도 있었노라고 말할 수 있도록 이제는 그 길을 찾아 한평생 헤매어보자는 각오로 작업했다는 것이다. (02-730-5454).

이광형 문화전문기자
ghlee@kmib.co.kr

▲ YTN 김동석 화가 개인전 방영, 2017

◀ 국민일보 이광형 문화전문기자

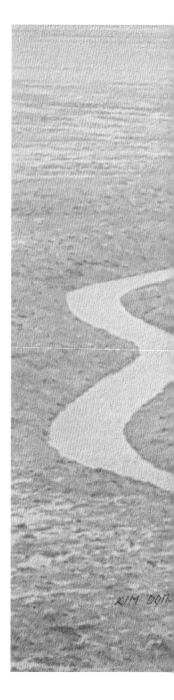

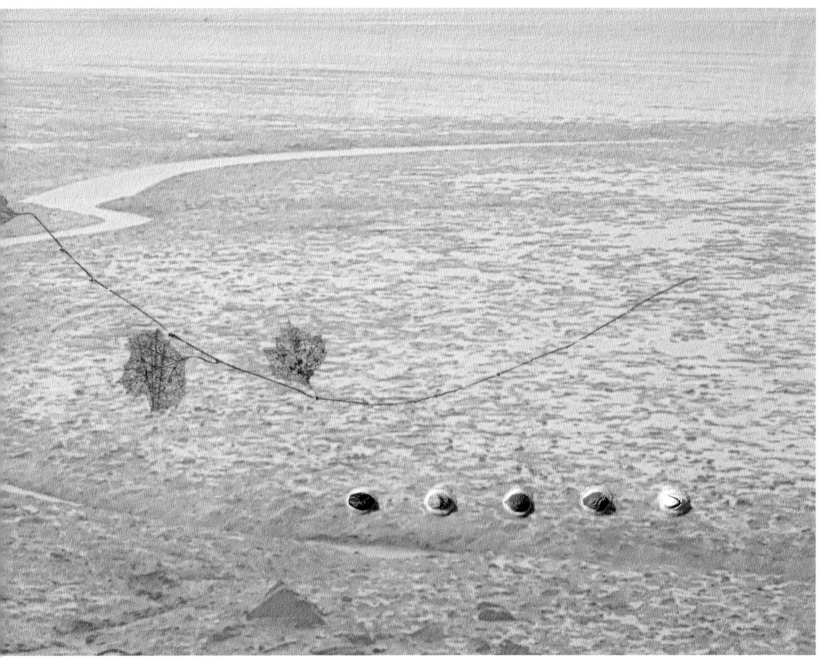

길... 어디에도 있었다 – 1530
▲ 162 × 97cm, Mixed Media, 2015

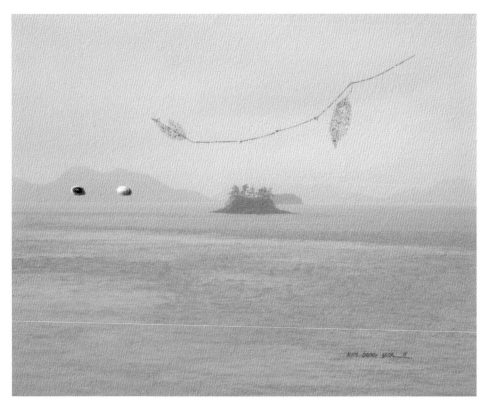

©ADAGP **길... 어디에도 있었다 – 1527**
▲ 91 × 72.7cm, Mixed Media, 2015

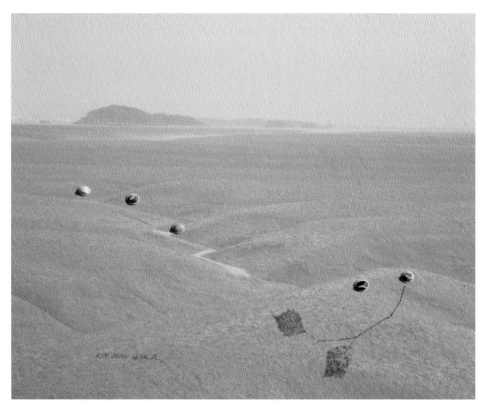

©ADAGP **길... 어디에도 있었다 – 1507**
◀ 91 × 72.7cm, Mixed Media, 2015

개인전에서

설 명절 3일째 마지막 연휴여서 서울에는 거리가 한산하다. 지인 김헌길 사장이 반가운 소식을 전해왔다. 서양화가 김동석 작가의 작품 전시다. 인사동 소재 "갤러리 라메르"를 찾았다. 꽃에 걸린 리본들이 전시실 입구부터 길게 줄을 이었다. 최근 수채화 그림에 입문했기 때문에 궁금한 부분이 많다.

지인들의 전시 작품을 보기 위해 인사동으로 자주 발걸음을 하는 편이다.

전문가들의 그림을 감상하며 눈높이가 점점 달라짐을 느낀다. 김작가의 부부와는 가끔 만나는 편이다. 그의 그림 솜씨가 궁금했다. 그는 다른 화가들보다 독특한 기법을 지녔다. 그는 미협의 중책 업무로 한가하게 그림을 그릴 여유가 없을 만큼 바쁜 몸이다.

오늘 새삼 김작가의 부지런함을 발견했다. 나는 그림이 전공은 아니지만 보는 안목이 생겼다. 전시실에 들어섰을 때 작품에 눈이 머물고 말았다. 말로 표현은 어렵다. 단순한 색채로 전부를 표현했기 때문이다.

독특한 기법이 궁금해 애써 물었다. 크리스탈 주원료인 석영 알갱이를 재료로 썼다고 한다.

물감 성분에 무지한 나로서는 쉽게 이해가 되지 않았다.

길은 있다

작품의 화제畫題는 "길... 어디에도 있었다" 이다. 명예와 재물을 탐하지 않는 그는 오직 그림의 길을 묵묵히 걷고 있다. 삼육대학교에서 후학을 양성시키며 자신이 지니고 있는 그림의 세계를 전수하고 있다. 그의 작품 속에 미지의 그림 세계에 도전하는 이야기가 담겼다. 전시장에 걸린 37점, 작품 속에 필시 길이 있을 것이다. 작으나마 작업실을 갖추는 것이 바람인데 그와 인연이 될 공간이 주어지지 않은 듯 발걸음을 돌린 적이 몇 번 있었다고 한다. 미소 천사 최금례 여사의 내조가 있었기에 유명 작가가 탄생한 것이다. 아낌없는 후원자로써 열심히 직장생활을 이어가며 뒷바라지 하고 있다. 2주 동안 전시장에 찾아오는 방문객에게 큐레이터를 하기 위해 명절도 잊은 두 부부, 겸손한 미소를 담은 얼굴 모습이 내 머리에 각인되었다. 김동석 작가가 추구하는 길, 어디에도 있을 것이다.

2016. 02. 10.

– 정병경 작가, 도서출판 초우 "책방에 없는 책" 중에서

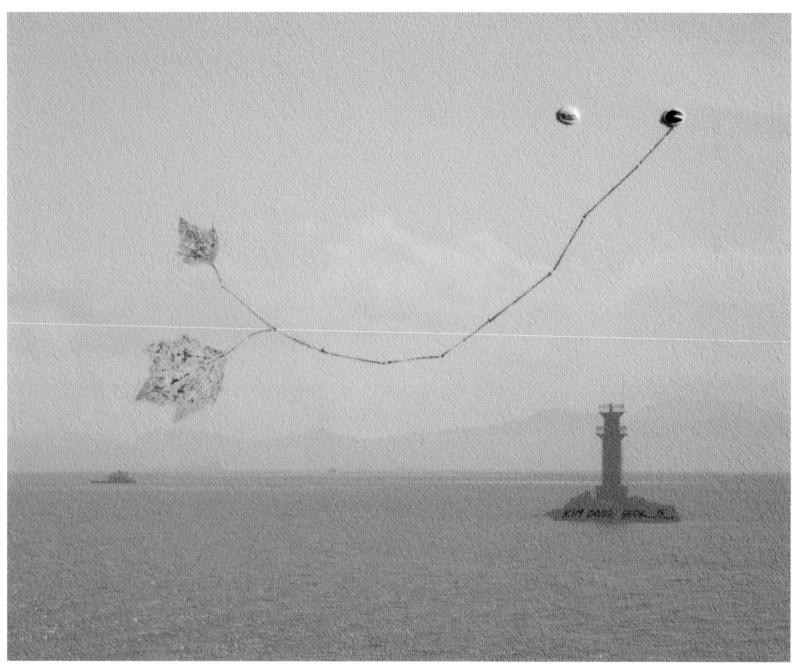

©ADAGP **길... 어디에도 있었다 - 1508**

▲ 91 × 72.7cm, Mixed Media, 2015

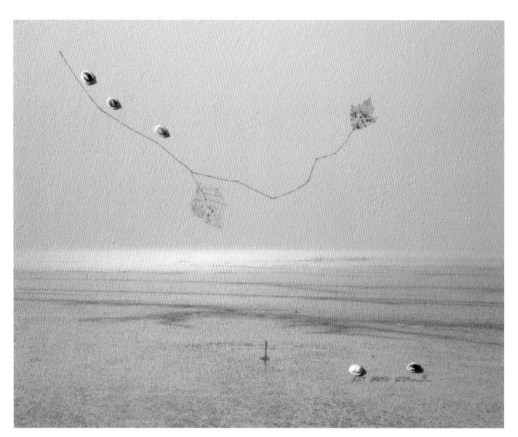

©ADAGP **길... 어디에도 있었다 - 1526**
▶ 91 × 72.7cm, Mixed Media, 2015

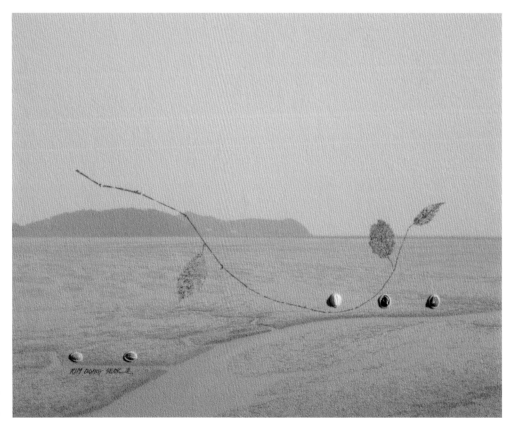

©ADAGP **길... 어디에도 있었다 - 1509**
▶ 91 × 72.7cm, Mixed Media, 2015

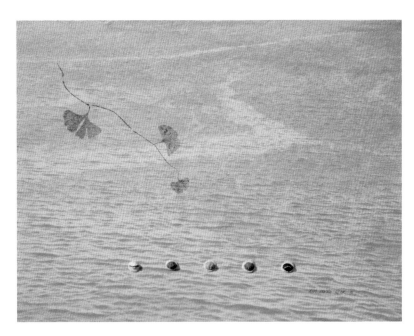

©ADAGP **길... 어디에도 있었다 - 1514**
▲ 116.7 × 91cm, Mixed Media, 2015

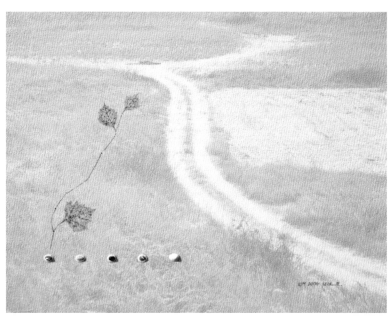

©ADAGP **길... 어디에도 있었다 - 1512**
▲ 116.7 × 91cm, Mixed Media, 2015

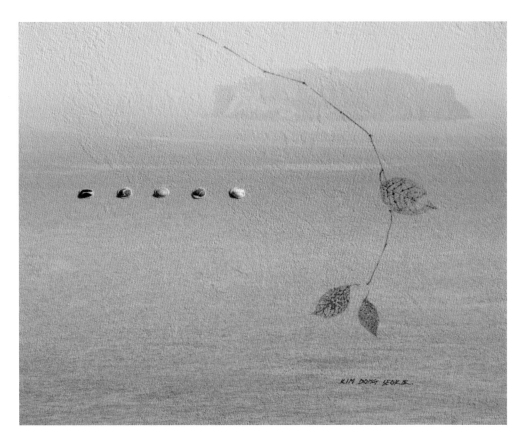

©ADAGP **길... 어디에도 있었다 - 1505**
◀ 91 × 72.7cm, Mixed Media, 2015

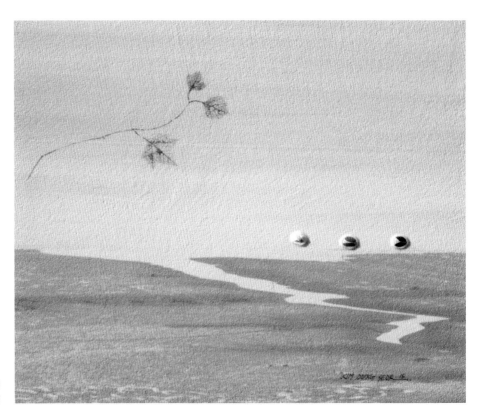

©ADAGP **길... 어디에도 있었다 – 1518**
▶ 72.7 × 60.6cm, Mixed Media, 2015

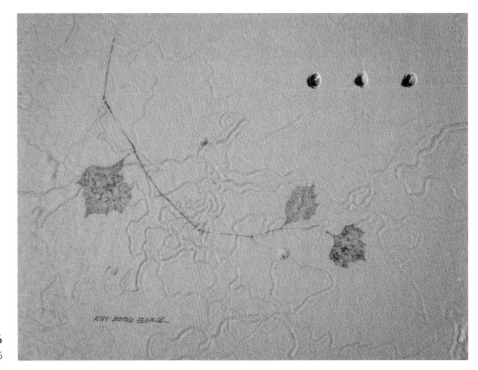

©ADAGP **길... 어디에도 있었다 – 1536**
▶ 72.7 × 53cm, Mixed Media, 2015

©ADAGP **길... 어디에도 있었다 - 1523**
▶ 100 × 80.3cm, Mixed Media, 2015

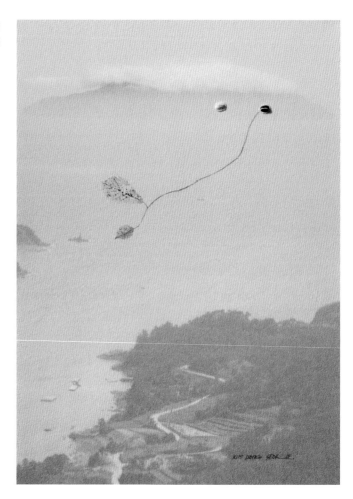

©ADAGP **길... 어디에도 있었다 - 1504**
▼ 194 × 130.3cm, Mixed Media, 2015

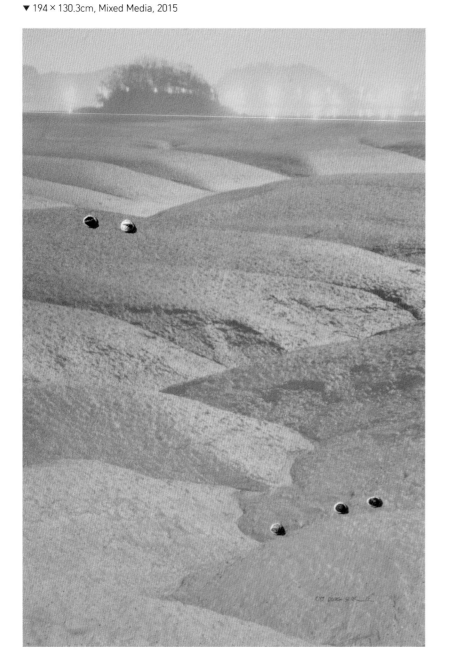

©ADAGP **길... 어디에도 있었다 - 1521**
▼ 72.7 × 60.6cm, Mixed Media, 2015

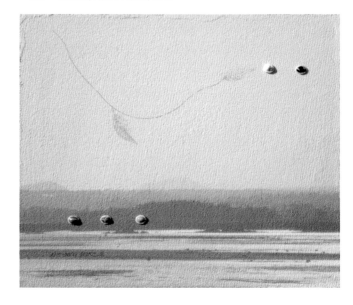

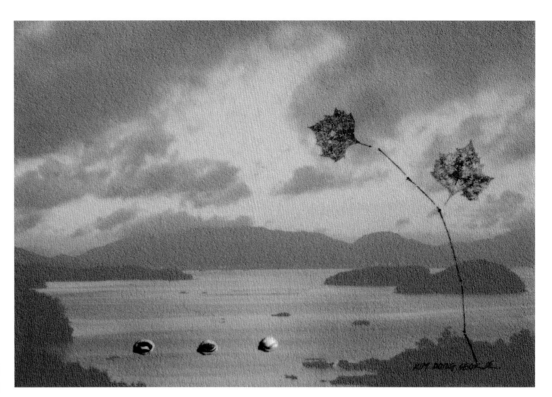

©ADAGP **길... 어디에도 있었다 – 1535**
▶ 72.7 × 50cm, Mixed Media, 2015

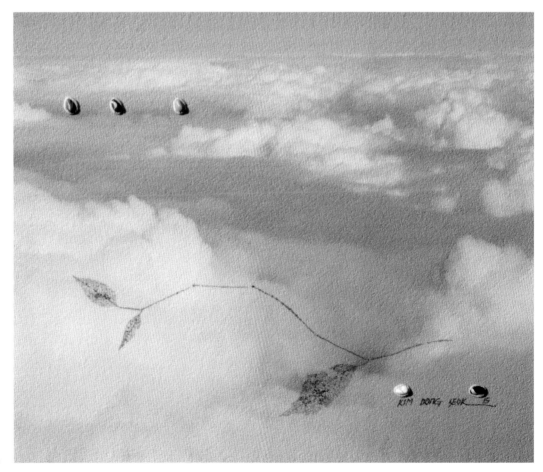

©ADAGP **길... 어디에도 있었다 – 1531**
▶ 72.7 × 60.6cm, Mixed Media, 2015

©ADAGP **길... 어디에도 있었다 – 1506**
◀ 91 × 60.6cm, Mixed Media, 2015

©ADAGP **길... 어디에도 있었다 – 1522**
▼ 100 × 80.3cm, Mixed Media, 2015

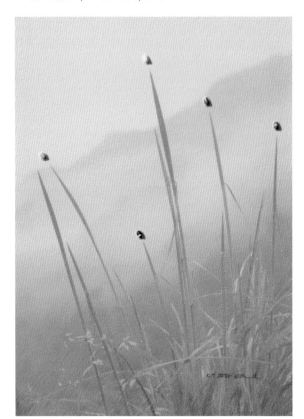

©ADAGP **길... 어디에도 있었다 – 1533**
▼ 58 × 58cm, Mixed Media, 2015

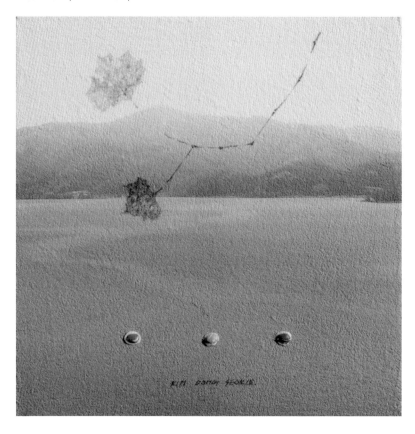

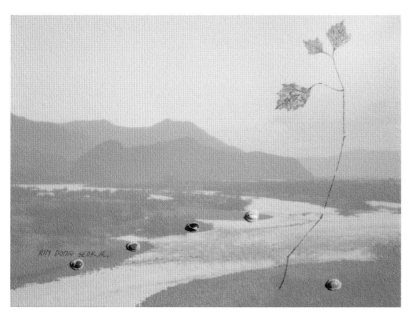

©ADAGP **길... 어디에도 있었다 – 1534**
▲ 72.7 × 53cm, Mixed Media, 2015

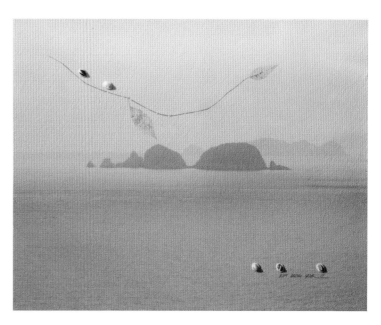

©ADAGP **길... 어디에도 있었다 – 1528**
▲ 91 × 72.7cm, Mixed Media, 2015

©ADAGP **길... 어디에도 있었다 – 1510**
▶ 72.7 × 60.6cm, Mixed Media, 2015

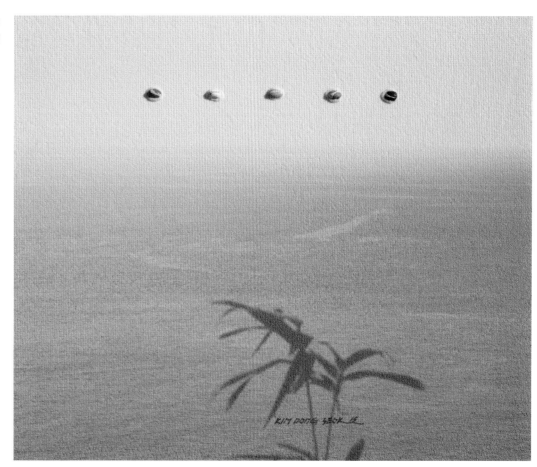

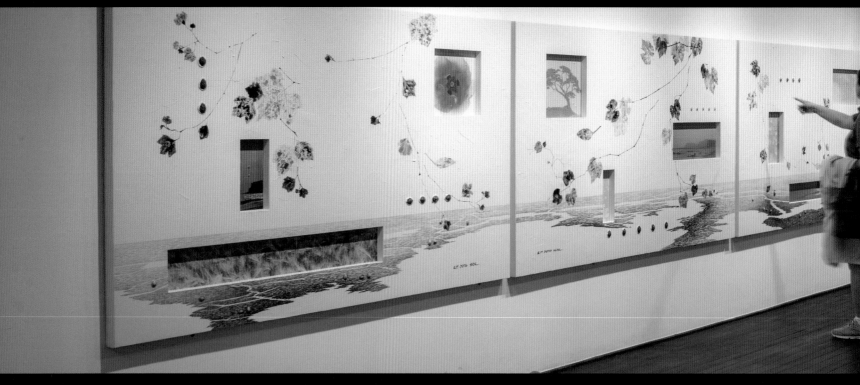

▲ 개인전 전시전경 (가나아트 스페이스)

대지는 온순하고, 따사롭고, 선명하다.

그러나 속을 들여다보아라!

서로 얽히고, 설키고, 부딪히다가

이어지고, 끊기다가를 반복하고 웅크린다.

이런 다양한 충돌들이 어우러져

하나의 우주를 이루고 있다.

의식인 듯, 무의식인 듯,

무수한 길들이 수 세기 동안 만들어져왔다.

때론 소통하고, 단절되면서

등 뒤로 사라지는 길 위에

작가도 그러하듯,

집요한 생각과 다양한 도구들을

활용하여 수 만번 붓질을 해야 한다.

쳐다봐도 토할 것 같고 다시는 보기도 싫을 정도로

절대적인 과정을 통해 싹이 돋는다.

봄이 가을을 그리워하듯,

그린다는 것은,

참새 눈곱보다 작은 씨알이

얼은 대지를 찢고 나와 우주를 관통하는 일이다.

작가는 1mm 희망으로 캄캄한 가시덤불을 헤쳐나와,

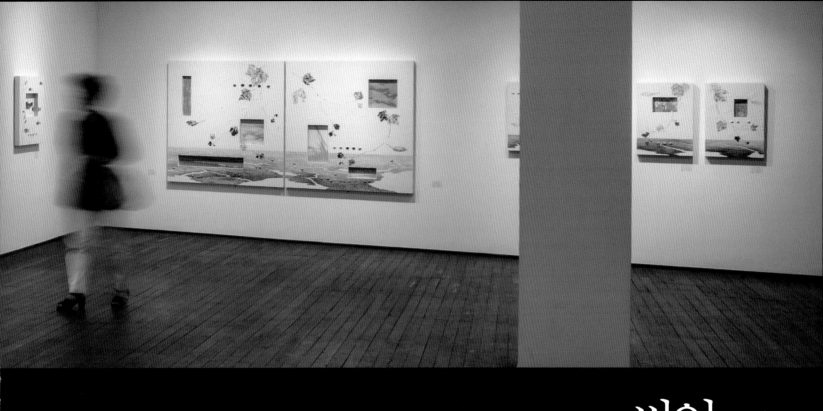

씨앗...
1mm의 희망을 보다

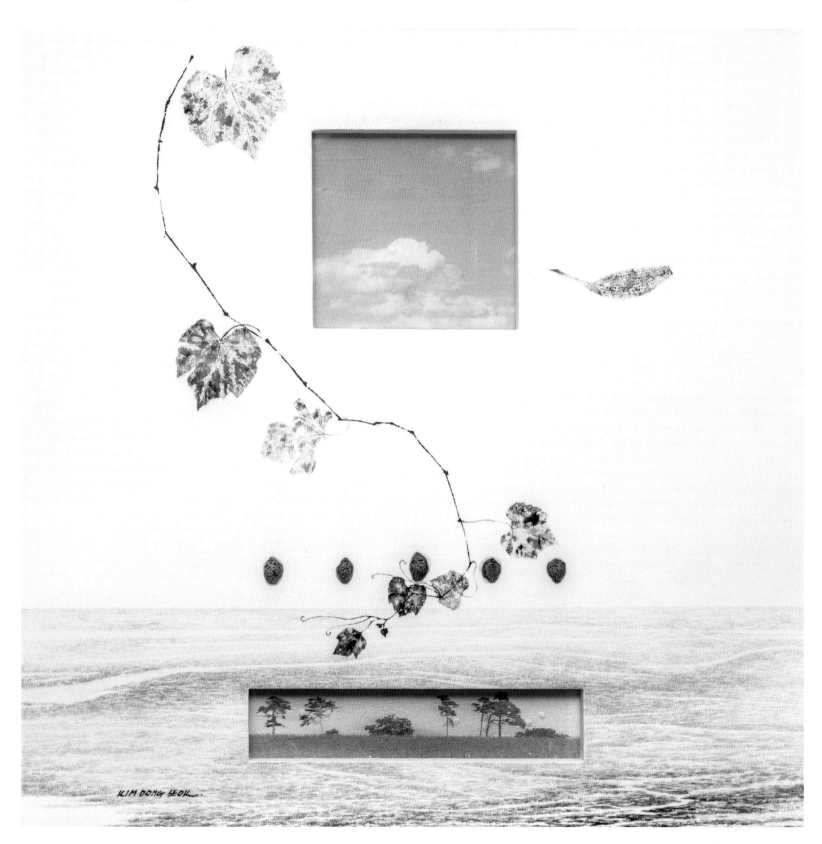

씨알의 꿈 - 1013
▲ 122 ×122cm, 씨앗, 스톤젤미디움, 캔버스에 아크릴, 2014

생의 길, 생명의 길

박영택 (경기대교수, 미술평론)

김동석의 작업실은 남한산성 자락에 자리하고 있다. 주변 풍경이 아름답고 아득하다. 신산한 역사적 상흔이 간직된 이 산성 자락의 자연은 여전하다. 자연은 그렇게 불사하고 불멸한다. 그저 매순간 변화의 과정 속에서 의연하다. 인간은 저 식물성의 세계가 지닌 보여주는 영원 앞에 마냥 초라하다. 작가의 작업실 내부에는 밖의 자연이 흰 화면 위로 거침없이 들어와 있다. 땅이 보이고 꽃과 줄기, 씨앗들이 흩어져있다. 순백의 흰 바탕으로 마감한 화면 하단에 수평으로 길고 긴 길들이 이어져있다. 그 풍경은 대지나 개펄과도 같다. 특정 풍경이면서도 유장한 길들을 연이어 보여주기 위한 연출된 풍경이자 배치이다. 작가는 우리에게 여러 갈래의 길들을 보여준다. 근경에서 원경으로 이어진 길은 저 뒤로 아련하게 사라진다. 설색의 바탕으로 길들은 홀연히 지워진다. 길은 인간이 걸어간 자취로 인해 남겨진 흔적이다. 그 길을 걸어 다녔던 인간의 생의 자취가 선연하게 떠오르고 저마다 자신의 길을 만들어나가는 생의 욕망이 또한 눈물겹다. 길은 이렇게 생의 은유로 자리한다. 대지에 난 길들은 인간의 생의 길과 하나로 겹쳐있다.

김동석은 고향에 자리한, 거대하고 유장하게 펼쳐진 개펄을 본 추억을 얘기한다. 형언하기 어려운 색채와 질척이는 질료감으로 혼재된 개펄은 경이로운 장면이다. 그것이 마치 거대한 폐처럼 숨 쉬며 살아있는 모습이 장관이었던 것 같다. 개펄은 무엇보다도 색채를 지닌 기이한 물성으로 굳건하다. 보는 이의 시선과 몸을 마냥 빨아들이고 흡입해내는 거대한 공간, 구멍이다. 그런가하면 여러 생명들이 은신하고 숨구멍을 만들어 내며 분주히 오가는 개펄의 피부는 끈적거리는 생명체의 덩어리다. 마치 거대한 선지처럼 푹신하고 허파처럼 말랑거리며 엄청난 기포를 거느린 체 부풀어 오르고 가라앉기를 반복한다. 사람의 몸은 그 육체에 푹푹 잠긴다. 모든 것들이 가라앉고 잠기고 은닉되어있다. 개펄은 자신의 몸 안에 바다를 담고 있다 내뱉고 다시 담기를 영원히 반복해왔다. 바다와의 이 교접, 통섭으로 인해 무수한 생명체들이 잉태되었다.

사람들은 그 개펄위에 길을 내면서 몸을 밀고 나가 목숨을 연명해왔다. 그런가하면 그가 그린 자연은 미묘한 땅이기도 하다. 암시적인 풍경이고 무수히 나 있는 길을 품고 있는 대지이다. 길로 이루어진 풍경이자 지도와도 같다. 사람들은 그 땅에서 생을 영위한다. 자신의 몸을 밀고 나가 길을 만들고 그 길 위에 자기 생

씨알의 꿈 - 1002
◀ 61×61cm, 씨앗, 스톤젤미디움,
캔버스에 아크릴, 2014

의 욕망을 구현한다. 아마도 이런 여러 상념들이 김동석 그림의 동인이 되었던 것 같다. 그러나 그는 단지 특정 개펄, 땅을 그리고자 하는 게 아니라 그 풍경을 빌어 그 위에 나 있는 여러 길을 의도적으로 보여주고자 한다. 화면 하단에 바짝 붙어 자리한 풍경은 그렇게 무수한 길을 은닉하고 있다.

검은색으로만 이루어진 이 풍경은 흡사 수묵화를 연상시킨다. 마치 설탕처럼 새하얀 색채와 두툼하고 견고하면서 빛을 발하는 질감처리로 형성된 바닥위에 검은 색으로 그려진 대지, 길 그리고 그 위로 허공에 흩어지는 마른가지와 잎사귀, 씨앗들이 놓여있다. 그려진 꽃과 실재하는 씨앗이 공존한다. 작은 씨앗은 화면위에 부착되었다. 특히 이번 작업에서 씨앗은 매우 중요한 존재다. 그는 그 씨앗에 대해 다음과 같이 쓰고 있다. "씨알(씨앗)이 각고의 고통을 이겨내고 단단한 껍질을 깨고 나와 땅에 뿌리를 내리고, 칠흑 같은 땅속 깊은 곳에서 1mm의 희망을 노래하기위해, 솜털보다 더 부드럽고 꽃잎 보다 더 가녀린 새싹의 여정을 통해 생명의 소중함은 물론 인간의 삶과도 유사하다는 것을 씨앗을 통해 스스로를 되돌아보고, 새롭게 반성하고, 진정한 자기만의 꿈을 향해 나아가기를 기원하는 의미에서 씨앗을 오브제로 활용하였다. 씨알(사람, 삶)의 뜻을 부각시키기 위해 화면 아래에 길의 표현과, 일상에서 만난 사진을 접목시켜 표현했다. (작가노트)

그려진 부분과 오브제가 공존하고 화면 안에 마련된 또 다른 화면에 박힌 사진이 함께 한다. 직사각형의 패널위에 미디엄으로 처리한 배경위에 수평으로 길게 자리한 땅 풍경, 허공위로는 식물(씨앗) 등이 부유하며 화면 안에 마련된 작은 화면 (투각된 화면)에는 또 다른 풍경을 보여주는 사진이 자리한다. 사진(디지털프린팅) 역시 씨앗과 대등한 차원에서 일종의 '레디메이드'인 셈이다. 그는 사진이란 레디메이드 이미지로서 이미 있는 특정 풍경을 선취해온다. 그 사진으로 인해 풍경 안에 또 다른 풍경이 펼쳐지고 특정 풍경으로 인해 떠오르는 다른 풍경, 길을 암시하는 형국이다. 또한 사진은 사라진 시간, 망실된 순간의 풍경을 안겨준다는 점에서 화면 안에 여러 시공간을 형성해준다. 작가는 그 사진위에 회화적 처리, 질감을 입혀 창문처럼 구멍이 뚫린 바탕위에 마련된 화면 안에 집어넣었다.

흡사 창을 통해 외부 풍경을 바라보는 듯 한데 이런 연출은 특정 풍경을 바라보며 떠오르는 여러 순간의 기억, 추억을 호명해주는 역할을 한다. 중층적인 시공간이 겹쳐있으며 이질적인 재료, 기법들이 혼재하고 여러 존재들이 혼거하는가 하면 그림 안에 또 다른 그림들을 길처럼 생성해내고 있는 연출이다. 작가의 화면은 이처럼 그림과 사진, 오브제가 결합되어 있고 화면 안에 또 다른 여러 화면을 형성해주고 있으며 단일한 시간, 공간이 아닌 여러 층위에 걸친 시공간을 동시에 보여준다. 그렇게 해서 풍경 안에 여러 풍경(장면)들이 출몰하고 대지에서 발아하는 씨앗과 꽃들이 눈처럼 부유하고 또렷한 기억과 저 멀리 아득하게 사라지는 것이 있다. 그런가하면 눈이 부신 백색과 검은 색이 공존하고 그려진 그림과 오브제(실재하는 사물)가 병존하며 예민하게 그려진 부위와 견고한 질감을 지닌 부위가 충돌하고 있다. 생명과 씨앗에 대한, 길에 대한 단상들을 표현해내고자 하는 이 작업은 그러한 주제를 좀 더 힘 있게 받쳐주는 효과적인 방법론에 대한 모색이 요구된다.

수평으로 펼쳐진 거대한 개펄, 대지위로 씨앗들이 박혀있고 식물들이 부유한다. 무수한 길이 나있다. 그 길, 땅은 뭇 생명을 키워낸다. 인간도 그 땅위에서 태어나 생을 도모한다. 한 알의 씨앗이 은유하는 다양한 사유를 펼쳐내고 있다. 김동석의 작업은 그런 맥락에서 자연과 생태, 생명에 대한 존중이 자리하고 있는 듯 하다. 그것은 농경문화권에서 태어나 자란 한국인들의 보편적인 의식이고 세계관이다. 김동석 역시 그러한 인식의 단면을 드러내고 있다. 따라서 그의 작업은 흡사 농부가 땅을 일구어 씨앗을 파종해 길러내듯이 화면에 흙, 식물을 그리고 씨앗을 부착하고 또 다른 풍경을 만들어낸다. 그러한 제작행위는 식물을 길러내는 일과 유사해 보인다. 아마도 작가는 이 같은 작업을 하면서 자연, 생명체를 길러내는 행위를 '시뮬레이션'하고 있는 것 같다. 따라서 그의 작업은 미술행위이자 자연과 생명을 몸소 키워내고 보듬는 생태적 차원에 걸쳐있는 특별한 일이기도 하다.

씨알의 꿈 – 1003
◀ 200 × 122cm, 씨앗, 스톤젤미디움,
캔버스에 아크릴, 2014

씨알의 꿈 – 1004
◀ 200 × 122cm, 씨앗, 스톤젤미디움,
캔버스에 아크릴, 2014

©ADAGP **씨알의 꿈 - 1005**
▶ 200 × 122cm, 씨앗, 스톤젤미디움,
　캔버스에 아크릴, 2014

©ADAGP **씨알의 꿈 - 1006**
▶ 200 × 122cm, 씨앗, 스톤젤미디움,
　캔버스에 아크릴, 2014

Path of Living, Path of Life

Park Young-taek (Kyonggi University Professor, Art Critic)

Kim Dong-seok's studio is located on the foot of Namhansanseong Fortress. The surrounding view is beautiful and distant, and the nature still maintains the scars from the history filled with hardships. Nature is eternal and immortal; and it is undaunted by the process of changes that occur every moment. Humans are insignificant before the eternity possessed and displayed by the world of that vegetativeness. Inside the artist's studio, the nature from the outside has briskly entered the space onto the white canvas. There is land, and then there are flowers, stems and seeds scattered around. At the bottom of the canvas, finished with a pure-white background, there are long horizontal paths stretching out. The scene resembles the earth or mudflats.

The view and layout are created to continuously show a series of long paths while showing a specific landscape. The artist shows us many branches of the paths. The paths, connected from close-range to distant view, faintly disappear far into the back. The paths are erased abruptly into the snow-white background. A path is a vestige left by the traces people made as they walked. The traces of the life of people who walked over the path clearly come to mind, and it moves one to tears to see the desire for life in creating one's own path. Paths are, as such, positioned as a metaphor for life. The paths created on the earth are overlapped with the path of the human life.

Kim Dong-seok talks about the memories of seeing the mudflat in his hometown that are stretched out in a long, vast land. The mudflat, mixed with indescribable colors and mushy textures, is a marvelous sight. It was a grand view, the way it seemed to live and breathe like a huge lung. The mudflat is strong with an odd physical property with colors. It is a vast space and hole that sucks in and inhales the gaze and body of the audience. Moreover, the skin of the mudflat, where various living things are busy hiding, creating windpipes and wandering about, is like a sticky lump of life. It is soft like clotted ox blood and tender like lungs, repeatedly swelling up and subsiding with tremendous bubbles. The human body is submerged in that flesh. Everything has sunk, submerged and concealed.

The mudflat has eternally repeated the process of holding the sea inside its body, spitting it out, and then holding it again. Countless living things have been created by this contact and consilience with

the sea. People make ways on the mudflat, pushing their bodies through it and sustaining life. In the meantime, the nature depicted by the artist is a subtle land. It is an allusive scene and earth embracing countless paths. It is also like the landscape and map made up of paths. People lead their lives on that land. They push themselves and create paths, embodying their lifetime desire on them. Perhaps these various ideas have become the driving force of Kim's paintings. However, he is not just trying to paint specific mudflats or lands; rather, he aims to adopt the scenes and intentionally show various paths that are formed on them. As such, the landscapes at the very bottom of the picture conceal countless paths.

©ADAGP **씨알의 꿈 - 1007**
▼ 42×61cm, 씨앗, 스톤젤미디움, 캔버스에 아크릴, 2014

©ADAGP **씨알의 꿈 - 1008**
▼ 42×61cm, 씨앗, 스톤젤미디움, 캔버스에 아크릴, 2014

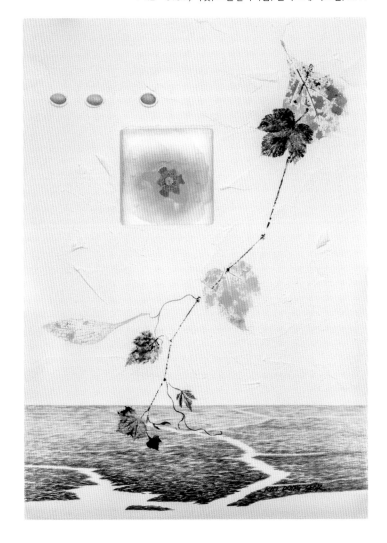

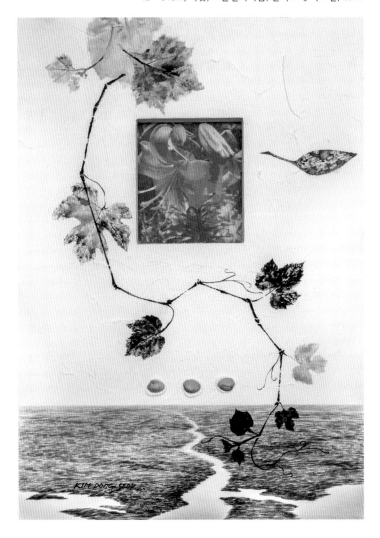

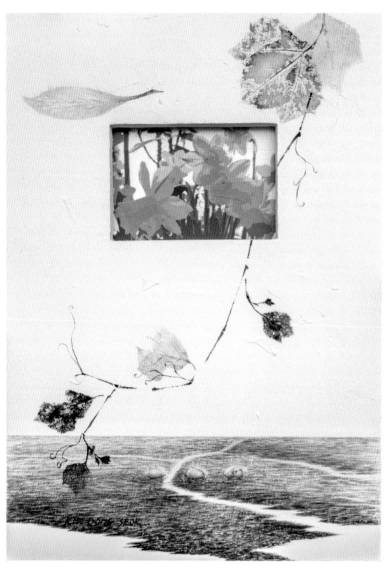

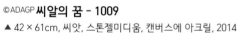

©ADAGP **씨알의 꿈 – 1009**
▲ 42×61cm, 씨앗, 스톤젤미디움, 캔버스에 아크릴, 2014

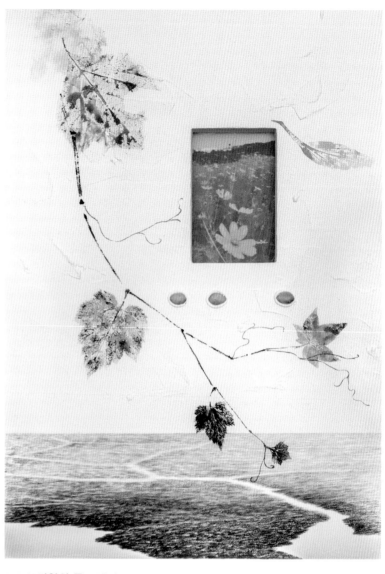

©ADAGP **씨알의 꿈 – 1010**
▲ 42×61cm, 씨앗, 스톤젤미디움, 캔버스에 아크릴, 2014

This landscape, which is portrayed only in black, resembles an ink-and-wash painting. On the ground with the tone as white as sugar and the thick and solid texture that casts a glow, there are the earth and paths painted in black, and withered twigs, leaves and seeds scattered in the air. The painted flowers coexist with the actual seeds. Small seeds are attached to the picture. They are extremely important, particularly in this project. With regard to the seeds, the artist says: "Seeds overcome great pain and break out of their solid skin to take root on the ground. The sprouts, softer than fluff and more tender than petals, take a journey to sing about the hope of 1mm from deep under the pitch-dark ground. Through these seeds, we hope to look back on ourselves and realize the preciousness of life and similarity with human life, reflect on ourselves, and move forward toward our true goals. In that sense, I

used the seeds as the objet. I portrayed the paths at the bottom of the picture to emphasize the meaning of seeds (people and life), and the photographs I had encountered in daily life. (Artist's note)

The painted parts coexist with the objet, and photographs are stuck on a different part of the picture within the frame. Plants (seeds) float in the air and on the landscape of the land, which is long and horizontal on the background finished with medium on the rectangular panel. In the small picture (fretwork picture) inside, there is a photograph that shows another view. Photographs (digital printing) are also some kind of 'ready-made' things in the same vein with the seeds. Kim preoccupies certain already-existing landscapes with the ready-made images of photographs. Due to these photographs, another landscape stretches out within the landscape, implying a different landscape and path that are reminded by a certain landscape. Moreover, photographs relive the disappeared times and lost moments, creating multiple times and spaces within the picture. Kim added pictorial touches and textures on the photograph and inserted it into the picture on the background with a hole that resembles a window, kind of like seeing the outside view through the window.

This effect plays the role of recalling many momentary memories that are reminded by seeing certain views. Multi-layered time and space are overlapped, different materials and techniques coexist, and multiple beings are mixed together, with different paintings created inside the paintings like paths. The artist's canvas combines paintings with photographs and objets, creating various different pictures within the picture and simultaneously displaying time and space draped over multiple layers instead of single time and space. Thus, multiple landscapes (scenes) appear in the landscape, while seeds and flowers germinated on the earth float around like snow and then disappear into oblivion with clear memories. Meanwhile, there is a coexistence of blinding white and black, coexistence of painted pictures and objets (actual objects), and conflict between parts sensitively painted and parts with solid textures. This work, in its intention to depict the phases and fragments of life, seeds and paths, requires the artist to seek more effective methodologies to strongly support such themes.

Seeds are embedded in the vast mudflat/earth that stretches out horizontally, while plants float above. Countless paths have been made. Those paths/lands raise all sorts of living things. Humans are also born on the land and pursue life. A single seed develops a variety of thoughts in metaphors. In that context, Kim's work has respect for nature, ecology and life. This is the universal consciousness and world view of Koreans, born and raised in a farming culture. Kim also reveals an aspect of such consciousness. Therefore, his work attaches soil/plants and seeds on the pictures like a farmer cultivating the land and sowing seeds, creating different landscapes. This act of production seems to be similar to the act of raising plants. Perhaps the artist is performing a 'simulation' of raising the nature/living things through this project. Therefore, his work is an act of art as well as a special job in an ecological aspect, personally raising and embracing the nature and life.

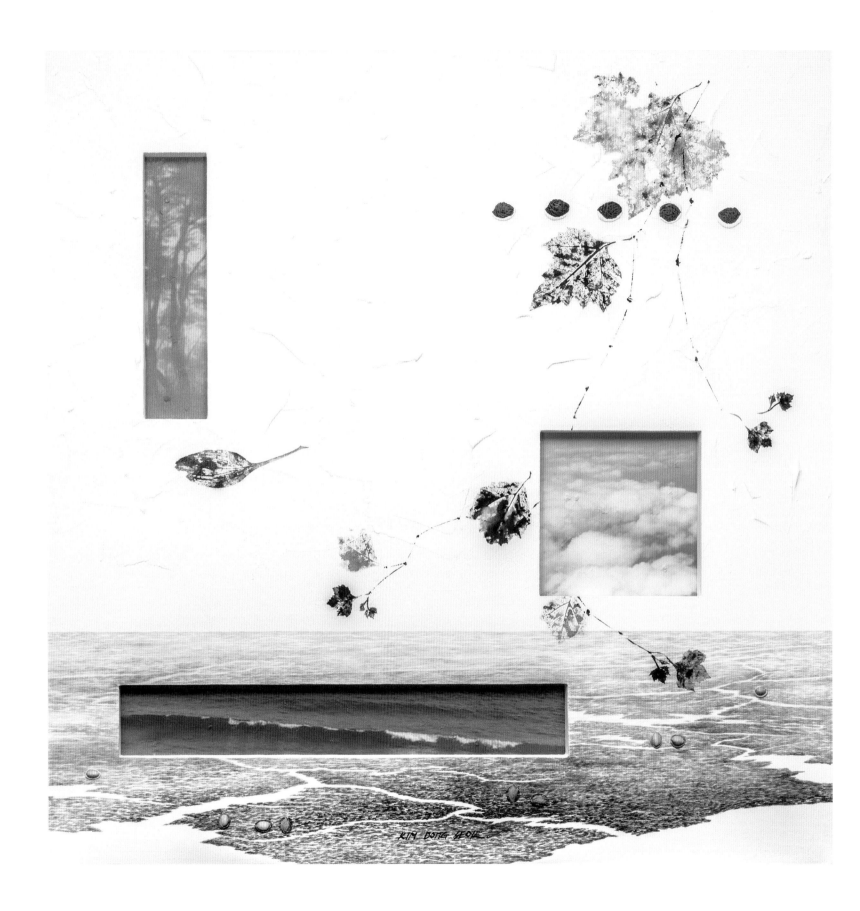

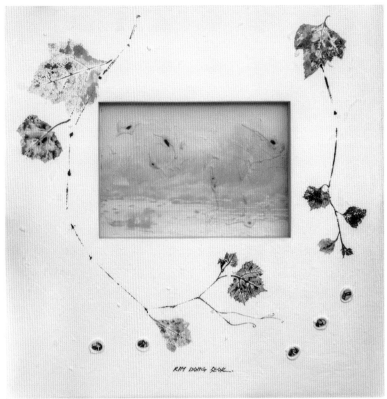

©ADAGP **씨알의 꿈 - 1011**

▲ 61 × 61cm, 씨앗, 스톤젤미디움,
캔버스에 아크릴, 2014

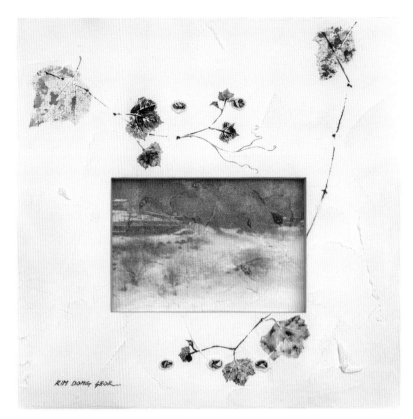

©ADAGP **씨알의 꿈 - 1001**

▶ 61 × 61cm, 씨앗, 스톤젤미디움,
캔버스에 아크릴, 2014

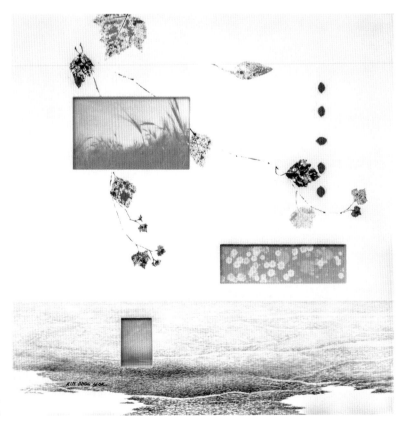

©ADAGP **씨알의 꿈 - 1014**

◀ 122 × 122cm, 씨앗, 스톤젤미디움,
캔버스에 아크릴, 2014

©ADAGP **씨알의 꿈 - 1012**

▶ 122 × 122cm, 씨앗, 스톤젤미디움,
캔버스에 아크릴, 2014

기다림

나는
우두커니
답도 없는
빈 곳만
바라보다 새벽을 보냈다.
기다림은 기다림을 아는가?
기다리다 보면 알 것이다.
기다림은,
머리 뒤에서 노려보고 있다가
먼 길을 돌아 찾아온다는 것을...

— 2014. 6. 27. 작가노트

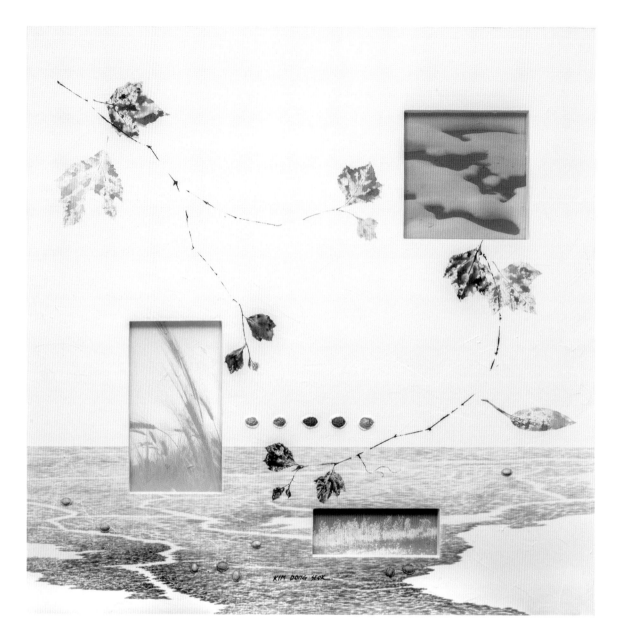

©ADAGP **씨알의 꿈 – 1015**
▲ 122 × 122cm, 씨앗, 스톤젤미디움, 캔버스에 아크릴, 2014

©ADAGP **씨알의 꿈 - 1016**

▶ 61 × 61cm, 씨앗, 스톤젤미디움,
캔버스에 아크릴, 2014

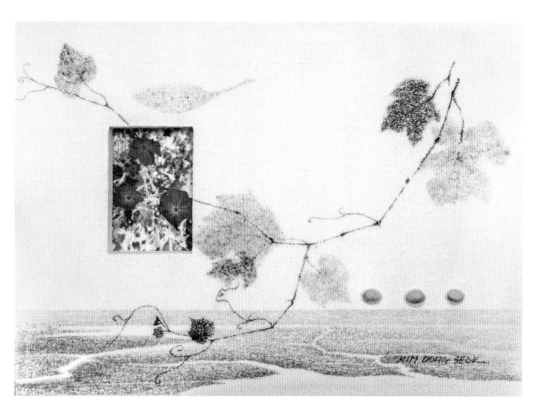

©ADAGP **씨알의 꿈 - 1017**

▼ 61 × 61cm, 씨앗, 스톤젤미디움, 캔버스에 아크릴, 2014

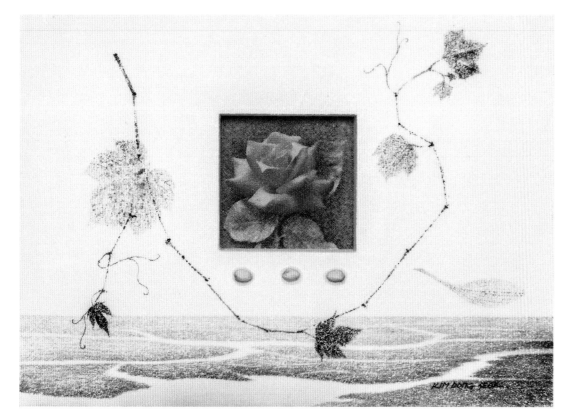

두려움

게으름도,

열정도,

불투명한 미래도

동굴 속이다.

이제는 생각을 바꿀 수밖에 없다.

한 치도 움직이지 않은 붓끝이 무섭다.

작업실 뒤 계곡까지 내려오는 동안

만삭이 된 달을 그저 바라볼 수밖에...

− 2014. 6. 29. 작가노트

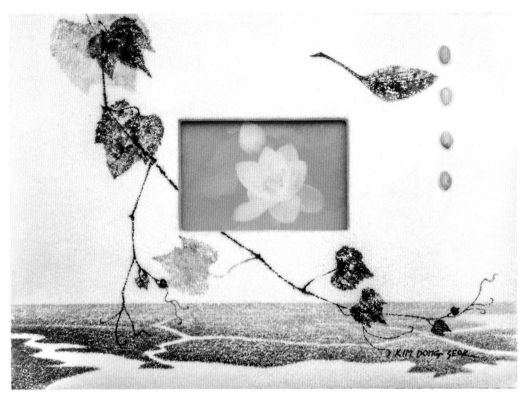

©ADAGP **씨알의 꿈 - 1018**

▲ 61 × 61cm, 씨앗, 스톤젤미디움, 캔버스에 아크릴, 2014

©ADAGP **씨알의 꿈 - 1019**

▼ 61 × 61cm, 씨앗, 스톤젤미디움, 캔버스에 아크릴, 2014

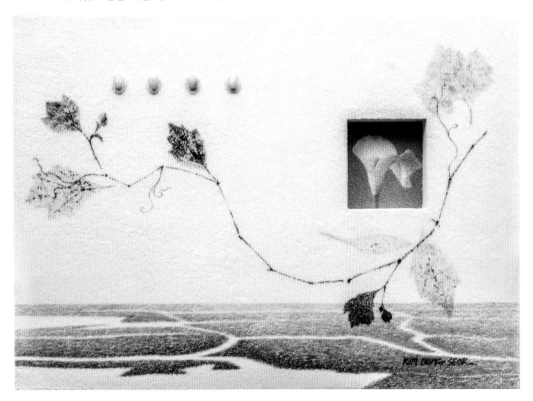

씨앗으로 희망을 노래하는 작가, 서양화가 김동석 개인전 열려

'씨앗...1mm의 희망을 보다'주제로 다음달 3일부터 가나 아트스페이스에서 "작가는 1mm의 희망으로 캄캄한 가시덤불을 헤쳐나와 날마다 씨뿌리는 농부로 내가 나를 기억하는 일이다" 씨앗을 오브제로 부드러우면서 담백한 색감의 작품에 우리네 인생을 녹여온 중견 서양화가 김동석씨가 열두번째 개인전을 연다. '씨앗...1mm의 희망을 보다'라는 주제로 열리는 이번 전시회에는 그의 근작 20여점이 새롭게 선보인다. '작업이 날마다 씨뿌리는 농부로 내가 나를 기억하는 일'이라는 작가의 철학처럼 대지로 표현되는 캔버스에 뿌려진 씨앗들은 이번에도 작가의 메시지를 또렷하게 드러낸다. 크게는 소우주를 작게는 생명의 근원을 의미하는 씨앗은 작품속에서 자유롭게 배치되고 다양한 색감과 크기로 표현되면서 우리의 인생과 비유된다. 작가의 작품에서 씨앗은 단단한 껍질을 깨고 세상에 얼굴을 내밀어 자신의 꽃을 틔우는 우리네 인생과 한점 다를 바 없는 것이다. 작가는 사람, 삶이라는 씨알의 뜻을 부각시키기 위해 화면 아래에 여러 갈래의 길을 표현했다. 작품 곳곳의 하얀 여백에는 씨알의 경이로운 여정을 줄기와 이파리 때로는 꽃들로 장식했다. 평면에 머물렀던 그의 작품이 입체를 입은 점은 이번 전시의 백미다. 작가는 땅속 같기도 하고 창 같기도 한 사각진 홈에 씨앗에서 나온 자연물들을 담은 사진을 배치해 3차원의 세계를 표현했다. 평소 그의 작품을 눈여겨 보았던 애호가라면 작가의 새로운 시도에 보는 맛을 더할 수 있겠다. 전시는 다음달 3일부터 16일까지 가나 아트스페이스에서 열린다.

[노컷TV 우경오 기자]

의미

오늘은
아무것도 하지 못했다.
그냥 잔머리만 굴렸다.
이것도
의미 있을거라 믿으며...

<div align="right">

– 2014. 7. 22. 작가노트

</div>

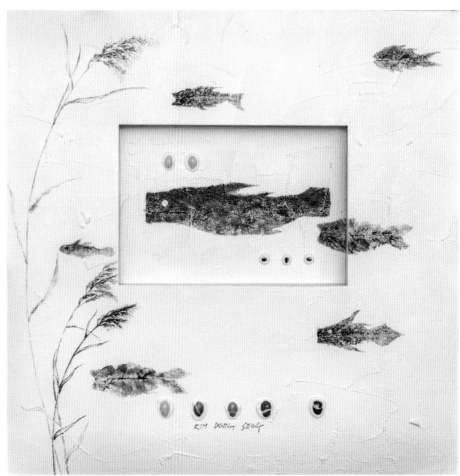

씨알의 꿈 – 1021
▲ 61 × 61cm, 씨앗, 스톤젤미디움, 캔버스에 아크릴, 2013

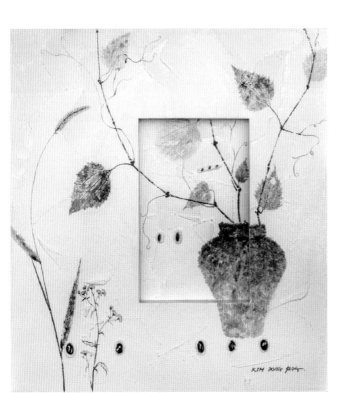

숙제

방안에 버티고 있는 장식들,
무엇부터 버릴까
고민하다
나부터 버렸다.

<div align="right">

– 2014. 6. 15. 작가노트

</div>

씨알의 꿈 – 1020
◀ 61 × 61cm, 씨앗, 스톤젤미디움, 캔버스에 아크릴, 2013

씨알(씨앗)이 각고의 고통을 이겨내고 단단한 껍질을
깨고 나와 땅에 뿌리를 내리고, 칠흑 같은 땅속 깊은 곳에
서 1mm의 희망을 노래하기위해, 솜털보다 더 부드럽고 꽃
잎 보다 더 가녀린 새싹의 여정을 통해 생명의 소중함은 물
론 인간의 삶과도 유사하다는 것을 씨앗을 통해 스스로를
되돌아보고, 새롭게 반성하고, 진정한 자기만의 꿈을 향해
나아가기를 기원하는 의미에서 씨앗을 오브제로 활용하였
다. 씨알(사람, 삶)의 뜻을 부각시키기 위해 화면 아래에 길
의 표현과, 일상에서 만난 사진을 접목시켜 표현했다.

– 작가노트

그리고
and 그리다

2010

◀ 개인전 전시전경 (인사아트센터)

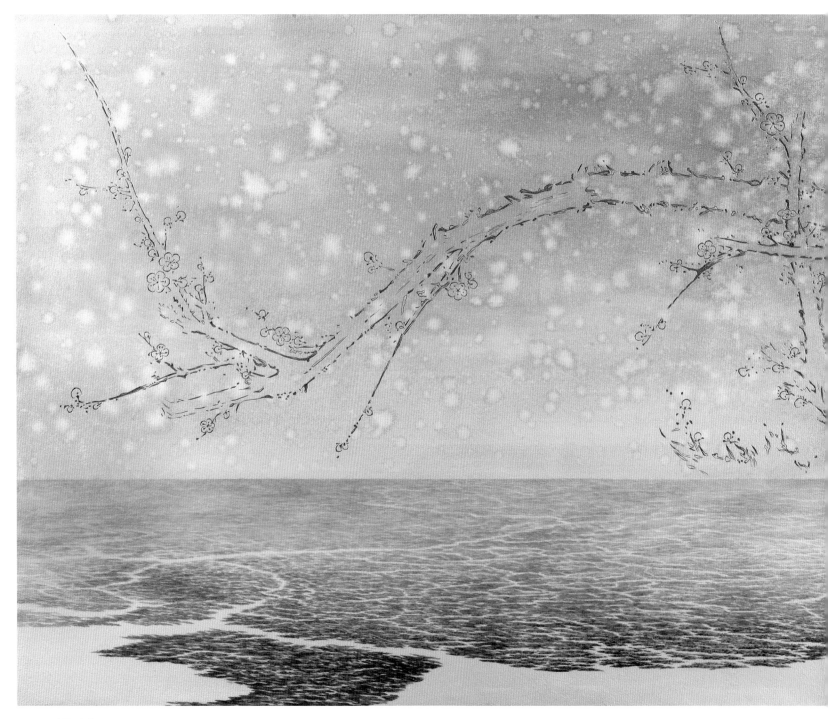

©ADAGP **설중매(梅)**

▲ 194 × 122cm, Mixed Media, 2010

사군자와 사계, 자기반성적인 관성의 표상

고충환 (미술평론가)

　　그리고 and 그리다. 그리고 또 그린다? 김동석이 자신의 근작에 부친 이 주제는 그 속에 회화의 본성 혹은 본질에 대한 물음이 들어있다. 그린다는 행위 자체를 반성의 대상으로서 전제하고 있다는 점에서, 그린 다는 행위 자체에 자기를 몰입시키고 있다는 점에서, 회화의 행위를 통해서 회화의 본성(회화 자체)을 묻는 일종의 메타회화가 수행되고 있다는 점에서 그 물음은 전형적인 모더니즘적 문제의식을 떠올리게 한다.

　　그리고 이 주제는 그리고 또 그리다 보면, 오로지 그리는 과정 속에 오롯이 자신을 투신하다 보면 좀체 자신을 내어주지 않던 그림이 그 투신에 감복해서 마침내 자신을 내어주지 않을까, 하는 기대가 읽혀진다. 그러나 정작 필자에게 이 주제는 그저 막연한 기대나 때론 무의미할 수도 있는 맹목(말할 것도 없이 그림에 대한 기대나 맹목)으로서보다는 일종의 의지로 읽혀진다. 이를테면 내가 진정 투신할 수 있는 것, 나에게 의미를 되돌려줄 수 있는 것, 나에게 남아있는 것은 오직 그림 밖에는 없다고 하는, 일종의 배수진을 친다고나 할까, 자기주술 내지는 자기최면을 건다고나 할까. 해서, 그 주제에선 자못 비장감마저 감돈다. 그 비장감이 그림에 임하는 작가의 태도로부터 유래한 것임은, 그리고 동시에 이를 통해 궁극적으론 작가 자신의 정체성 찾기에 연유한 것임은 두말할 필요가 없다.

　　이처럼 문제는 회화의 본성에 천착하다보면 결국 창작주체의 존재가 지워지고 회화의 형식만이 오롯해 지는 지점에 이른다고 보는 것이 모더니즘의 논리라고 한다면, 작가의 경우엔 오히려 이와는 반대로 자신의 존재가 더 부각된다는 점이 다르다. 모더니즘과 작가와의 관계는 이처럼 이중적이다.

　　그리고 필자에게 이 주제는 왠지 그리워하고 또 그리워하기처럼 들린다. 존재에 대한 그리움. 존재의 원형에 대한 그리움. 모든 상실된 것들, 돌이킬 수 없는 것들에 대한 그리움. 그리워하고 또 그리워하다 보면 마침내 상실된 것들이 회복되고 돌아올 수 없는 것들이 돌아올 수가 있을까. 그런데 작가는 도대체 무엇을 그리워하는 것일까. 회화의 본성을 그리워하고, 자신의 존재를 그리워하고, 상실된 것들(이를테면 존재의 원형 같은, 혹은 좀 더 사적으론 유년시절처럼 돌이킬 수 없는 시절 같은)을 그리워한다. 작가의 그림 속에, 그리고 또 그리는 행위 속에 알 수 없는 어떤 그리움이 묻어나는 것은 다만 우연만은 아닐 것이다.

　　김동석의 그림은 문학적이고 서사적이다. 그러면서도 생리적으로 소설보다는 시에 가깝다. 말을 걸어오는 방식이 풀어서 설명하기보다는 함축적이고 상징적이고 암시적인 문법을 선호하는 편이다. 이런 말 걸기 방식은 그림에서도 나타나고 주제에도 반영된다. 이를테면 어머니의 사계(1996), 어머니의 땅−발아를 꿈꾸며(2001−

©ADAGP **나에게로 떠나는 여행**
▲ 40 × 122cm, 캔버스에 아크릴, 2010

©ADAGP **나에게로 떠나는 여행**
▲ 40 × 122cm, 캔버스에 아크릴, 2010

©ADAGP **나에게로 떠나는 여행**
▲ 40 × 122cm, 캔버스에 아크릴, 2010

나에게로 떠나는 여행
▲ 40 × 122cm, 캔버스에 아크릴, 2010

2002), 어머니의 땅─또 다른 꿈(2005), 어머니의 땅─아름다운 비행(2006─2007), 나에게 길을 묻다(2007─2008), 그리고 and 그리다(2009─2010)와 같은.

그동안 작가가 자신의 그림에 부친 주제를 일별해본 것인데, 작가의 그림에서 그림과 주제는 그 의미가 비교적 일치하는 편이어서 서로 반영하고 대리하는 상호작용의 과정이 감지된다. 이 주제들에서 눈에 띠는 개념이 어머니며, 그 어머니의 존재가 작가의 그림을 지배하며, 다른 개념들로 변주되고 확장된다. 그 어머니는 실재하는 대상으로서보다는 상징적인 대상으로서 나타나고, 무엇보다도 땅을 의미한다. 그 땅은 존재가 유래한 생명의 땅이며(작가의 그림에서 화면을 대지 삼아 그 위에 씨앗을 흩뿌리거나 심는 경우로 나타난), 어머니의 품속처럼 넉넉한 기억과 회상의 보고이며(작가의 그림에서 감지되는 휴식과 쉼의 계기와 관련된), 지모(땅신)로서의 자연(존재의 원형)이다.

그런데 정작 작가의 현실인식 속에 어머니는 없다. 현실 속에서 어머니, 땅, 자연, 고향, 원형으로 이어지는 상징적 연쇄개념들은 다만 부재로써 상실감을 증언해줄 뿐이다. 그리고 그 상실감 속엔 작가와 더불어 현대인 모두의 상실감이 들어있다. 더불어 그 상실감은 더 이상 꽃 피우지 못하는 불모의 땅에서의 발아를 꿈꾸고, 다시 돌이킬 수 없는 유년기로의 아름다운 비행을 꿈꾸고, 이곳이 아닌 저곳(내세 혹은 피안?)을 꿈꾸는 것으로서 보상받는다. 비록 불완전한 보상이지만, 이처럼 꿈꾸기가 아니라면 그 상실감은 결코 치유 받지 못한다. 작가는 이렇듯 어머니의 땅을 빌려 현대인이 상실한 것들, 꿈꾸기를 통해서나마 보상받고 싶은 것들, 자연, 고향, 원형을 그린다. 작가의 그림이, 그리고 주제의식이 작가 자신의 개인사적인 경험의 경계를 넘어서까지 공감을 이끌어내고 보편성을 획득하는 대목이다.

한편으로 주제에서도 엿볼 수 있듯 2007년을 분기점으로 어머니의 존재가 빠져나가고 그 빈자리에 자기가 들어선다. 이를테면 나에게 길을 묻다(2007─2008)와, 그리고 and 그리다(2009─2010, 그 자체 회화적 강박이면서 동시에 자기강박을 암시하는)에서처럼. 사실 어머니의 존재를 대신할 수 있는 것은 아무 것도 없다. 심지어 자기 자신마저도. 그리고 작가의 그림에서처럼 그 존재가 상징적 의미를 대신하는 경우라면, 이를테면 상실된 유년시절, 생명의 땅, 자연, 존재의 원형과 같은 보편적인 가치를 대변하는 경우라면 더욱이 그렇다. 여하튼 작가는 홀로서기를 꿈꾼다. 그동안 어머니의 존재가 베풀어준 상징체계의 길을 따라 우회한 연후에 비로소, 마침내 자의식에 눈뜨고, 자기반성적인 길에 들어섰다고나 할까. 그러므로 그 길의 배면에도 여전히 어머니의 존재가 스며있다(도대체 자기반성적인 인간이 존재의 원형에 가닿는 어머니의 상징성으로부터 자유로울 수가 있을까. 우리 모두는 모태로부터 존재론적 젖

©ADAGP **설레임(梅)**
▲ 122 × 194cm, Mixed media, 2010

©ADAGP **고귀함(蘭)**
▲ 122 × 194cm, mixed media, 2010

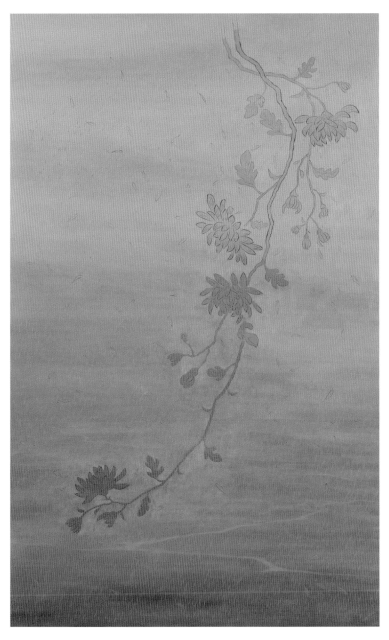

©ADAGP **꽃눈 내리는 날(菊)**
▲ 122 × 194cm, Mixed media, 2010

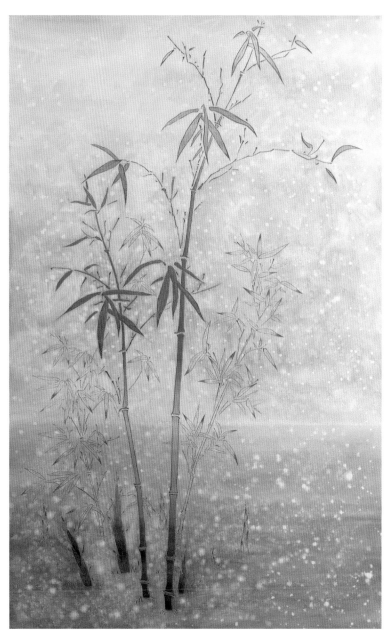

©ADAGP **눈길을 거닐다(竹)**
▲ 122 × 194cm, Mixed media, 2010

줄을 뗄 수가 있을까. 혹 뗄 수 있을 때조차 삶이란 이렇게 떼 내지기 전의 상태를 그리워하는 과정이 아닐까).

작가는 근작에서 일종의 풍경화를 그린다. 대개는 가로로 긴 화면 중간쯤에 지평선 내지는 수평선을 설정하고, 그 선을 경계삼아 땅(보기에 따라선 개펄 같기도 하고, 땅 사이로 지나가는 길 같기도 한)과 하늘이, 바다와 하늘이 서로 맞물리게 했다. 옆으로 긴 풍경 앞에 서면 아득하고 멀고 비현실적인 느낌이 든다. 지평선과 수평선은 마치 이쪽 세계와 저쪽 세계를 가름하는 경계선 같다. 더욱이 작가의 그림에서처럼 사람이 없고 풍경만이 오로지 오롯한 경우라면 이 느낌은 더 크게, 더 깊게 와 닿는다. 그 느낌 그대로 관념에 빠져들게 만든다. 풍경이 관념이 될 때, 물질이 사념이 될 때, 외면이 내면이 될 때 나는 더 이상 여기에, 화면 아래쪽 이편 세계에 속해져 있지 않다. 나는 불현듯 경계선 저편의 하늘을 꿈꾸는 이상주의자가 된다. 현실과 이상을 가름하는 경계 위에 서서 유한을 통해 무한을 보던 낭만주의의 상속자가 된다. 구름 위를 나는 배, 하늘 길을 밟는 세발자전거, 그리고 흔들의자가 무한 속으로 사라진 유년시절의 꿈을 현실 위로 되불러온다. 그리고 모든 꿈은 이상적이고 낭만적이고 비현실적이다.

이런 관념적인 풍경화 위에다가 작가는 사군자를 베풀어놓았다. MDF에 섬세하게 판각된 사군자는 배경화면의 풍경에 묻혀 잘 보이지도 드러나지도 않는다. 희미하지만, 오히려 희미해서 자기의 존재를 더 강하게 부각하는 이 사군자로 하여금 작가는 도대체 무엇을 의미하고 싶었던 것일까. 주지하다시피 사군자의 전형적인 의미는 유교 이데올로기로부터 왔고, 선비의 삶의 태도와 자세를 상징한다. 그 이면에는 가부장적 가치체계를 대변한다는 의미도 있지만, 작가는 이보다는 물질문명 시대에 정신적 가치를 복원하고 싶고, 시대정신의 표상으로 삼고 싶다. 흔들리는 시대에 흔들리지 않는 자기정신의 푯대로 삼고 싶다.

김동석은 근작에서 더 이상 생명을 꽃피우지 못하는 불모의 땅 위로 사군자를 꽃피우게 한다. 전작에서 하늘을 나는 배와 세발자전거 그리고 흔들의자를 매개로 부재하는 시절, 돌이킬 수 없는 시절로의 아름다운 비행을 꿈꾸었다면, 근작에서 사군자를 매개로 홀로서기를 꿈꾼다. 그리고 이를 계기로 꽤나 오랫동안 잊고 지냈던 어머니의 사계를 되불러온다. 유교적 이데올로기를 상징하는 사군자와 그 배면에 그림자처럼(무의식처럼) 깔리는 어머니의 사계. 사군자와 사계. 거칠게 말하자면 남성성과 여성성의 조우. 이 조우에서마저 어머니의 존재는 작가의 홀로서기를 돕는 근원이며 원천이며 샘 역할을 도맡을 것이다. 이처럼 작가의 그림은 사군자에서마저 존재의 모태로, 원형으로 되돌려지는 연어의 습성으로 인해, 자기반성적인 관성으로 인해 시적 울림과 함께 특유의 아우라를 느끼게 한다. 자기를 찾는 것은 곧 존재의 원형에로 되돌려지는 것.

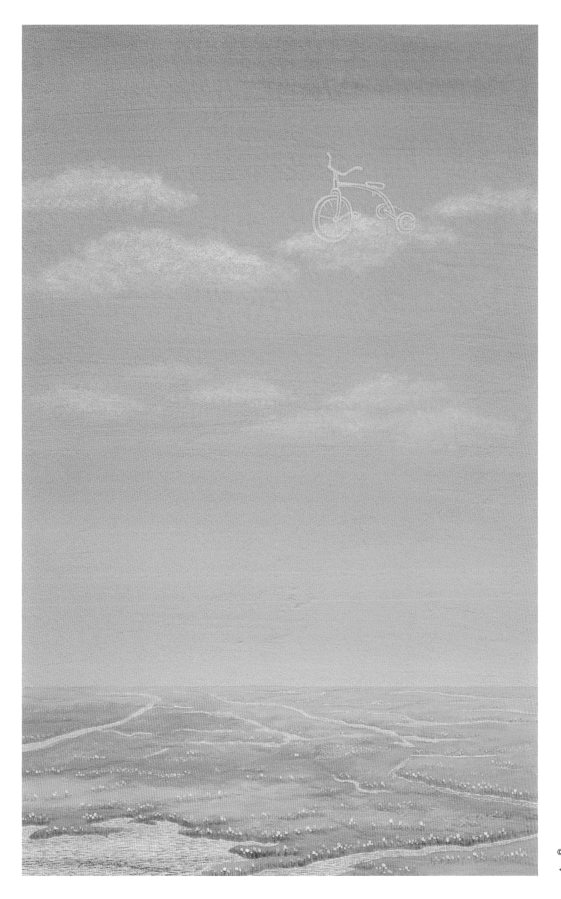

나에게로 떠나는 여행

어디에도 길은 있었다.
땅에도, 바다에도, 들판에도,
눈 덮인 산야에도, 하늘에도 ...
길은 있었다.
내가 보지 못하고,
내가 가려하지 않았으니
길이 보일리가 없었다.
이제는 그 길을 찾아
한평생 헤매어 보자.
훗날, 길은 어디에도
있었노라고 말할 수 있도록 ...

– 2010. 5. 길을 찾아 헤매던 날

©ADAGP **나에게로 떠나는 여행**
◀53 × 33.3cm, 스톤젤미디움, 켄버스에 아크릴, 2007

 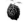

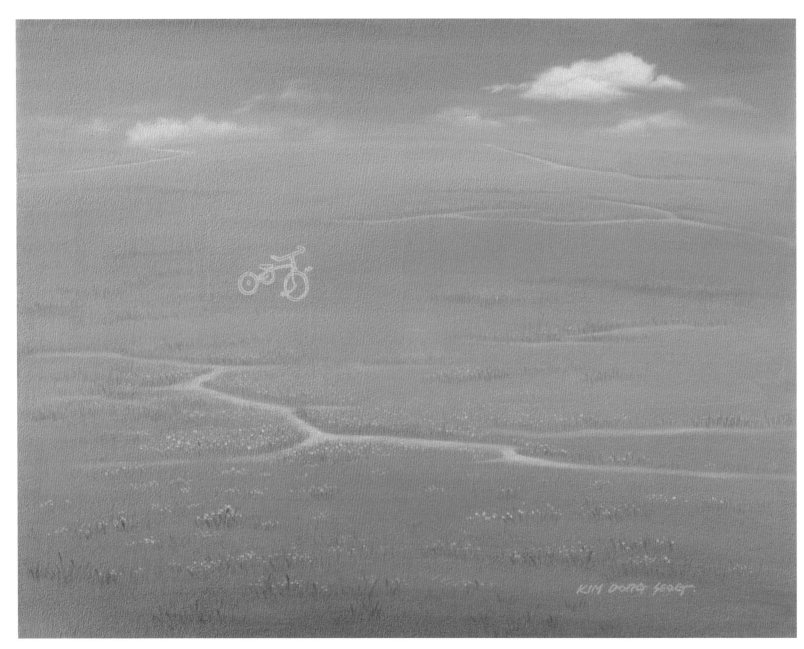

©ADAGP **나에게로 떠나는 여행**

▲ 53 × 41cm, Oil on Canvas, 2010

Four Gracious Plants & Four Seasons, Symbol of Self-reflective inertia

KhoChung - Hwan (Art Critic)

Draw and Draw. Draw and draw more? His recent title of picture has an intrinsic question about art's nature or art's essence. At the point that he regards drawing as an objective of reflection, he concentrate himself on the drawing action and he performs meta language asking what the essence of art is through art. The question reminds me of a typical modernism problem.

And this theme seems to expect that if he keeps drawing reflecting himself, he will touth the picture's mind and the picture will donate itself to him. But it seems that to him it's rather vague meaningless expectation than clear will. So he seems to think that he can devote himself to paintings and it can give him the true meaning of live believing the only devote worthy thing for him is painting. It's like burning his last boat, hypnotizing himself. So it has some tragic beauty.

We don't need to tell twice that the tragic beauty is from the artist's attitude and simultaneously he pursues his identity. Like this if we pursue the art itself, the artist is erased and the form is clearly taken attention. But in his case the form grows vague making the artist outstanding. The relationship between Modernism and the author is two fold.And it sounds longing for longing to me. Longing for existence. Longing for original form of existence. Longing for every lost thing, irrevocable thing. If we miss and miss for lost things, can they come back? But what in the world is the artist missing?

He is missing the nature of art, his existence, all lost things (Namely the original form of existence or more personally his childhood-like irrevocable time. It's not coincidence we can feel longing from his picture or drawing action. Kim's picture is literary and descriptive. But biologically it's closer to poetry than novels. He prefers implicative, symbolic and suggestive grammar. We can see his tendency in his pictures and it's reflcted in the theme. For example, Mother's Four seasons(1996), Mother's Land-Dreaming for Sprouting(2001-2002), Mother's Land-Another Dream(2005), Mother's Land-Beautiful Flight(2006-2007), Asking the Way to Myself(2007-2008), Draw and Draw(2009-2010)

His pictures and themes above show the relationship in terms of meaning. The main theme of mother is prominent, rules his painting world, convert and extend to other boundaries in the end. That mother appears as a symbolic objective rather than real objective more than anything else it means Land. That land is a field where the existence took place. In his picture he scattered or planted seed on the land-the background itself.

It is the storeroom of memories and reflections. (Related to rest and break, we can feel from his picture), or the Nature(Original form of existence) as Mother land. But his reality doesn't have mother. In the reality those mother, land, nature, hometown, protoform tells sense of loss by unexistence. That sense doesn't only belong to him but also to all modern people. That sense of loss is reward by dreaming sprouting on the devastated land, by dreaming flight to the unrevocable childhood, by dreaming Utopia. Even though it's not perfect reward, we can't get it without dreaming. He borrowed Mothe's Land to draw the lost things by modern people, dreaming, nature, hometown, originals.

That's how he gets sympathy over his own experience. On the other hand, after 2007, he substituted mother to himself as he shows in the picture "Asking ways to myself(2007-2008)" and "Draw and Draw(2009-1010)" There's nothing to substitute to mother. Even himself, either. It goes more like in the case of his picture, if the existence can substitute the symbolic meaning, for example lost childhood, land of life, nature, original form of existence. Anyway the artist wants to stand independently.

He opened his eyes following the track of symbolic system which his mother's existence made, realizing his identity and now on the way of self-retrospect.) So on the other side of the road exists his mother. (Can we human be free from symbolic mother as a self retrospectives existence?) We can't be weaned off mother as on ontological being or even past the weaning we miss before. He draws some landscape recently. As a rule he put a long horizontal line. (It looks like a seashore or a path), he put sky and lond on both sides or put sky and sea. When standing in front of the long horizontal landscapes, I feel far, distant and non-realistic.

Horizon looks like a boundary line dividing this part and that part. In the picture of himself if the land doesn't have any human, the feeling impacts more widely and deeply. It leads us to the idealism. When the landscape becomes idealism, when the materials become personal imagination, when the landscape mingles in my mind, I don't belong here on the earth. I dream about the other side sky. Standing on the boundary of present and ideal. I become heritor of romanticism. We can recall

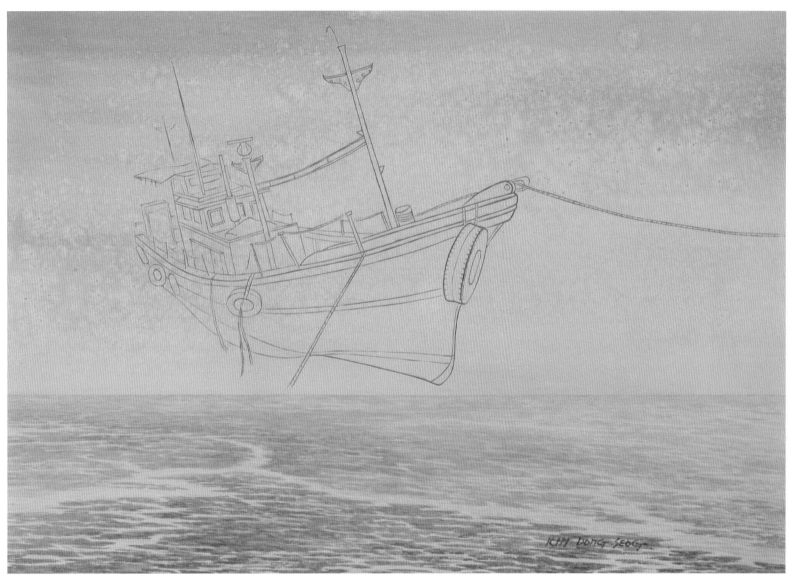

항해

▲ 72 × 50cm, Mixed Media, 2010

©ADAGP **나에게로 떠나는 여행**
▲ 91 × 72.7cm, Mixed Media, 2010

disappearing childhood through flying ship over the cloudy sky, tricycle over the sky road and rocking chair. And every dream is ideal, romantic and non-realistic.

On this ideal landscape, he threw the Four Gracious Plants. The detailed engraved Four Gracious Plants can't be seen hiding in the background picture. What did the artist want to mean by this vague plants? As you know the typical meaning of Four Gracious Plants from Confucianism and it stands for classical scholar's meaning of life and attitude. On the other side, it seems to stand for the patriarch. But the artist wants to restore of spiritual value, and make it a symbol of contemporary spirit. He wants to make it a strong sign post in the era of weak mind era.

Kim, Dong Sug's last picture blooms the Four Gracious Plants on the devastated land. If he wanted to fly beautifully to to unrevocable time through sky sailing ship, tricycle and rocking chair, he dreams the independence through the Four Gracious Plants. And by this chance, he reminds the Mother's Four Seasons which hid for a long time in his mind. The Four Gracious Plants the symbol of Confucianism and Mother's Four Season on the other side, the four Gracious plants and four seasons. To tell roughly, encountering masculine and feminine, Even in this meeting, mother will help the artist's independent standing becoming the spring of water.

Like this, his picture gives us special aura by becoming mother of existence in the Four Gracious Plants by the habit of becoming the original form of salmon by the self reflective inertia.

Finding himself is returning to the origin of existence.

©ADAGP **아 ! 독도** ▲ 61 × 50cm, Mixed Media, 2010

©ADAGP **청초한 아름다움(蘭)**
▶ 194 × 122cm, Mixed Media, 2010

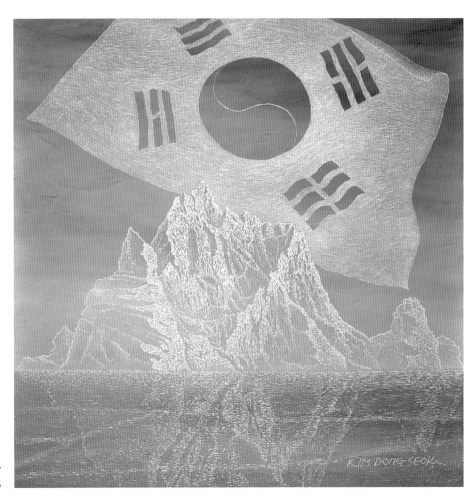

©ADAGP **희망! 대한민국**
▶ 122 × 122cm, 스톤 젤 미디움, 유채, 2015

©ADAGP **가을 속을 거닐다(菊)**

◀ 194 × 122cm, Mixed Media, 2010

©ADAGP **기다림(竹)**

◀ 194 × 122cm, Mixed Media, 2010

씨알의 꿈

아침을 먹으며 김동석 작가가 글을 적어 보지 않겠는지 물어본다.
내가? 글을 잘 못 쓰는데 대답을 하고 출근길 내내 생각해 봤다.

작가의 길을 가고 있는 김동석...
부부로 함께 살고 있는 김동석...

김동석 작가와 부부의 인연은 막걸리 일곱 주전자로 시작.
지금까지 한 방향만 바라보고 살고 있다.

작가로 살아가는 길이 가정에 저해요소가 된다면 과감하게
붓을 꺾겠다란 말을 책임지기 위해 작가의 길을 향해
부단히 노력하는 작가의 정신을 보며 나 또한 열심히 살아갈 수 있었다.
개인전을 계획하면 두려움 없이 헤쳐나가는 강인함
씨앗이란 생명의 소중함을 작품으로 승화시키는
창작의 힘 또한 김동석 작가이다.

김동석 작가는 작품을 혼자 하지 않았다.
그림을 모르는 가족에게 그림을 공부하게 했고,
그림을 사랑하게 했고, 작품을 소장하게 했다.

누군가 그랬다.
"작가의 아내로 살아가는 길은
작가의 작품을 사랑해야 한다."고
지당한 말씀이다.
작품을 사랑해야지만 작가의 모든 것을 사랑할 수 있다.

작가와 인연이 되어 2회 개인전부터 지금까지
작품 한 점 한 점이 다 소중하고 사랑스럽지 않은 작품이 없다.
이 글을 적고 있는 순간도 작품이 눈앞에 떠오르면
가슴이 콩닥콩닥 뛴다.

김동석 작가는 작업실에 있을 때 가장 크고 멋지게 보인다.
김동석 작가는 작업할 때가 가장 위대하고 근사해 보인다.

22년 동안 살아가면서 어찌 아픔이 없으리, 어찌 힘든 일이 없으리.
이 모든 것들을 작품으로 치유해 주고 진솔한 인간성으로 녹여 주는
그에게는 남다른 마법이 있는 것 같다.

김동석 작가는 그러기에 또 다른 나다.

– 2019. 10. 어느날 김동석 작가에게 아내가

©ADAGP **그대에게 모두 드리리**
▼ 50 × 50cm, Mixed Media, 2010

©ADAGP **한 여름 날**

◀ 50 × 61cm, Mixed Media, 2(

©ADAGP **나에게로 떠나는 여행**
▶ 72.7 × 60.6cm, Mixed Media, 2010

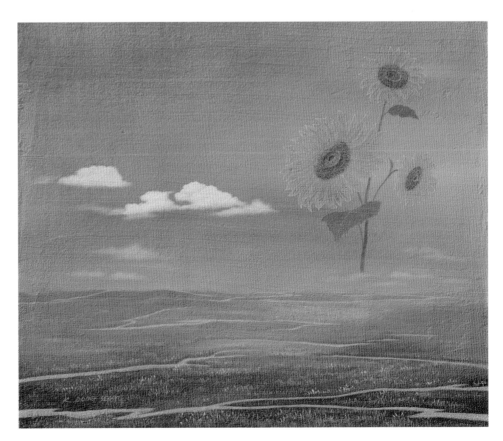

©ADAGP **나에게로 떠나는 여행**
▶ 72.7 × 60.6cm, Mixed Media, 2010

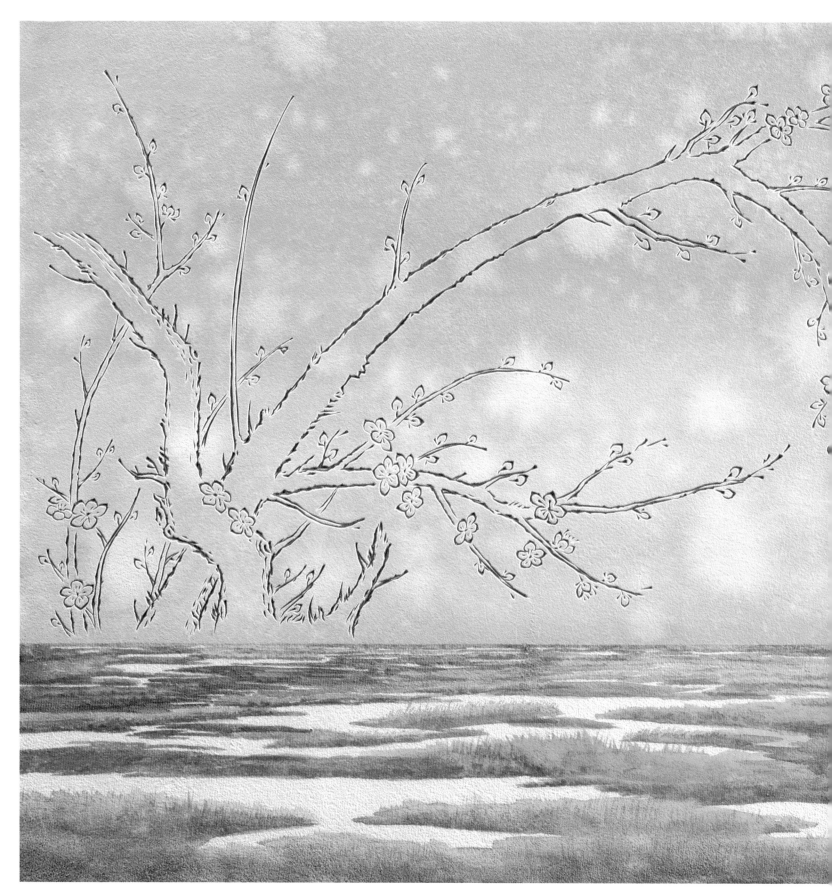

©ADAGP **설레임**

◀ 72.7 × 60.6cm, Mixed Media, 2010

◀ 50 × 72cm, Mixed Media, 2010

봄 길을 걷다
▶ 50 × 72cm, Mixed Media, 2010

©ADAGP **신비로움**
▲ 72 × 50cm, Mixed Media, 2010

숭고함

▲ 72 × 50cm, Mixed Media, 2010

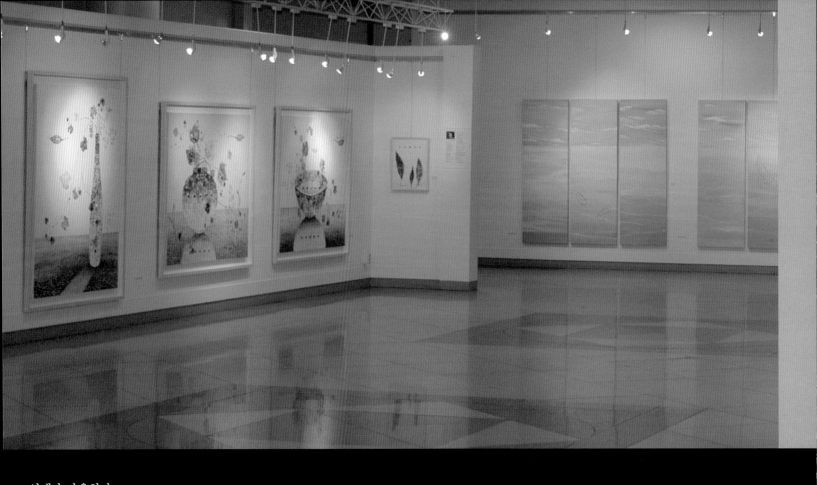

안개가 자욱하다.

한 치 앞을 가늠 할 수 없이 답답하고 숨통이 막힐 것 같은 막막한 현실.

나에게
길을 묻다

2007~2009

▲ 개인전 전시전경 (갤러리 라메르)

사모思慕와 사색思索의
감미로운 행보로서의 회화

심상용 (미술사학 박사, 동덕여대교수)

김동석 회화의 서정성 뒤엔 늘 '어머니'에 대한 명상이 배어있다. 어머니에 대한 다 하지 못한 사랑, 사죄, 그리고 용서를 구하는 마음, 어머니의 위안과 깊은 평안… 2007년 〈어머니의 땅–아름다운 비행〉 연작의 중심 모티브인 정갈한 한 그릇의 물은 여전히 어머니에게 바치는 사모의 정으로 가득하다. 어머니가 아니라면, 생명은 설명할 수도 존재할 수도 없는 것이 되고 말 것이다. 어머니, 대지, 물, 김동석에겐 모두 생명의 비유들이다. 김동석은 어머니에게 바친 정안수에서 몇 개의 식물을 키운다. 그리움의 수액을 빨아들인 탓에 그것들의 성장은 남아돌지도 모자라지도 않게 적절하다. 그 가지며 이파리들마다는 효(孝)의 향기가 물씬 풍겨 나올 듯도 하다.

©ADAGP **나에게로 떠나는 여행**
▲ 70 × 70cm, Mixed Media, 2007

김동석의 회화는 전적으로 수평의 질서 위에서 가능한 어떤 것이다. 활동성은 절제되고, 긴장감은 최대한 이완되어 있다. 수평은 쉼과 휴식의 정서, 고요와 평화로움의 도상학적 시금석이다. 아스라히 멀어져가는 수평선에 의해 화면은 막힘없이 깊어져 있다. 미세한 터치들이 재현해내는 잔잔한 물결들에서는 미풍(微風)이 감지된다. 이 세계는 뭐랄까, 침묵보다는 훨씬 가뿐한 조용함, 풍성함과는 다른 뉘앙스의 풍요가 주된 정서를 이룬다. 제법 사방으로 퍼지거나 늘어진 식물의 가지들이 이 사념의 세계가 소유한 거의 유일한 변주의 기제일 뿐이다. 이 모든 요인들이 어우러져 사색의 감미로운 행보를 기념하고 있다.

최근 변화의 조짐이 보이긴 하지만, 김동석의 회화가 큰 틀에서 흑백의 모노크롬을 견지해 왔다는 사실도 이런 맥락에서 이해되어야 한다. 작가의 모노크롬은 두 가지 측면에서 설명될 수 있다. 우선, 작가가 희구하는 정갈한 심미성에 원색의 웅변이 유효하지 않기 때문이다. 즉, 색 자체가 지니는 심리적이고 사회적인 차원이 자칫 '사색의 감미로운 행보'를 교란할 수 있는 여지를 사전에 차단하는 기제인 셈이다. 보다 중요한 측면은 모노크롬이 실체성을 덜어내고 사실성을 완화할 때 발생하는 빈자리를 확보하는 것이다. 이를 '실체성의 미적 훼손', 또는 '색채적 차원의 여백'이라 부를 수도 있을 터이다. 작가는 이를 통해 화면을 더욱 사실로부터 자유로운 사념의 공간으로 만들어 갈 수 있었던 것이다.

원색이 동반하는 흥분을 배재하는 대신, 작가는 화면 전체의 밑바탕을 형성하는 스톤젤 미디움의 마티에르에서 오는 두툼한 질량감을 택한다. 그렇더라도, 작가의 회화에 유일하게 채색이 허용된 부분이 있는데, 그것은 그의 회화에 어김없이 등장하는 생명을 상징하는 작은 씨앗 오브제들이다. 대개 다섯 개씩 무리를 이룬 채 일정한 간격을 두고 수평으로 배열된 이 채색된 상징들은 모노크롬의 단정한 질서에 넘치지 않는 흥을 제공한다. 이밖에도 음양이 도치된 그림자효과, 가끔 등장하는 보다 작은 미색 씨앗들의 부드러운 유영 등이 화면의 리듬감과 감미의 수준을 조절한다. 분명한 것은 그 예쁘고 재치있어 보이는 장식음들이 아니었다면, 그의 회화는 지나치게 당도(糖度)가 낮은 것이 되었을 것이라는 사실이다. 물론 그것들이 오히려 회화의 당도를 지나치게 높이는 요인이라는 관점 또한 가능할 것이다.

무엇보다, 프린트기법으로 재현된 이파리들의 경이로운 세부는 김동석의 회화에 밀도를 부여하는 결정적인 요인이다. 이 크고 작은, 진하고 연한, 한데 몰려있거나 동떨어져 있는 예민한 이파리들, 그리고 가지들의 다양한 굴곡과 자유로운 확장에 의해 화면의 정서는 황혼이 아니라 아침녘의 기운이 감도는 밝고 생기가 도는 것이 된다. 그 기운에 의해 대기는 더욱 신선한 것이 되고, 물결은 더욱 잔잔한 미동을 머금은 투명한 것이 된다. 김동석은 식물과 물의 세계, 곧 생명과 생명을 키워내는 것들을 그리는 것이다. 그의 회화는 이에 대한 나지막한 경배의 운율인 셈이다. 어머니에 대한 그리움, 생명에 대한 경배, 사념의 감미로운 행보… 이렇듯, 김동석의 세계에 날카로운 언어와 거친 감수성이 끼어들 틈은 없다. 어머니의 헌신적인 사랑 앞에 설 때면 어김없이 회복되는 겸허함은 고스란히 그의 '생명의 예술, 따뜻한 회화'의 자양분이 되었다. 어머니를 가슴에 품고 사는 사람은 결코 생명에 둔감해 질 수 없다!

김동석의 회화는 따뜻하고 달콤하다. 그것은 무엇보다 작가의 감수성으로부터 비롯된 것이다. 이러한 감수성은 동시대 미학의 사변적 경향성에 의해 낭만주의의 꼬리나 단내나는 서정주의 쯤으로 치부되어오기도 했던 것이다. 하지만, 부조리한 세계를 고발하거나 진일보한 내일의 설계도를 내미는 것만으로 우리 영혼의 시장기를 채울 수는 없다. 어느 시대를 막론하고, 사람들은 가슴으로의 깊은 만남을 갈망한다. 그리고 감수성은 이 만남을 위한 비좁은 출구다. 김동석과 같은 감성의 소유자가 짊어져야 할 시대적 소명이 여기에서 분명해진다. 그것은 자신의 고유한 감수성을 더욱 꽃피우고 만개하게 함으로써 동료 인간들의 가슴으로 나아가는 것이다. 사람들이 그토록 꿈꿔왔고, 지금도 그것을 위해 싸우고 있는 심오한 생명의 도덕과 평화, 그리움, 그리고 맑지만 모호한 희망의 시각적 질서를 생성해냄으로써 말이다. 이 숭고한 목적을 위해 나는 김동석이 당분간 자신의 조건들과 맞서며 자신에게 주어진 길을 잘 걸어가 주길 바란다. 그 길은 걸을만 한 충분한 가치가 있는 길이기 때문이다.

Art for the stroll in the Admiration
and Speculation way

ShimSang - Yong (Ph.D of Art History, Professor of Dongduk Women's University)

Kim Dong Seog's pictures always have 'mother' in them. The emotions are from undone filial piety, regret, and longing for forgiveness to cozy and peaceful feeling which mother gives. His 2007⬜Mother's Land-Beautiful Flight⬜Series' central motif, a bowl of lustral water is filled with his filial piety. Without Mother, Life is unable to be explained or existed. Mother, Land, Water are all metaphor of life to Kim. He raises some plants in the dedicated lustral water to his mother.

And the plants grow to good size sucking up the sap of yearning. The filial piety is engraved on their stems and leaves. His pictures should be outstretched on the horizontal order. Moderated activity makes us relaxed. Horizon means break and recess, calmness and peace becoming the touchstone of iconography. Far away disappearing horizon deepens and deepens the pictures' suggestion. Delicate touch for waves enables us to feel the breeze. His world is rather quiet than calmness, rather richness than abundance.

The long disorderly drooping branches all over the place is the only variation mechanism his monotonous speculation pictures have. These altogether celebrate the sweet stroll of speculation. His black and white monochrome pictures are well represent of his character, though shown about to change. His monochrome has two reasons.First, his crystal aesthetic nostalgia doesn't need any primary colors. Namely, the color which is believed to stand for something psychologically and socially is prohibited lest it should mess its speculation walk. More important reason is that monochrome has its own merit when we relieve its realistic images. I would call it 'Aesthetic damage of realism' or 'Blank Space of Color'. Through it, he could build his own thoughtful castle on the canvas free from the true features.

Instead of holding down the passion which garish color goes with, he choose substantiality which stonjel medium matiere presents. Even if his own trend is like that, there's a part he uses color ink.

It's for the seeds obzee which stands for the life. The colored seeds which are well arranged grouping around five support reasonable accent to the monotonous order. Other than this, the switched Yin and Yang effect, floating tiny ivory seeds also control the rhythm of the pictures. Certainly, without the tiny, witful decoration, his paintings must be too flat tasted. But somebody can say those ornaments are too lavish to a picture. Most of all, the detailed description of leaves made by printing method is the critical item enriching his artistic world. Those big or small, thick or light, bunched or isolated sensitive leaves and variety of branches in terms of thickness and shapes refresh the screen rather morning- like than twilight of evening. It freshen the air and purify the water transparently over clearly.

Kim, Dong Seog draws plants and water world, which means life and its grower. He just sings reverent humming over it on the canvas. Missing for mother, reverence of life, sweet stroll of speculation...There's no place for keen words and tough sense to break in.His humility which is recovered without fail in front of the mother's self-sacrificing filial love becomes the ingredients which help his 'life art, warm art' to be born.Yes, Kim's pictures are warm and sweet.It's totally because of his sensibility. This kind of sensibility was once underestimated as a romanticism or lyricism from the contemporary critics. But, with only reporting the absurdity and showing the blueprint for the future can't fill our famished spirit.

No matter what times he live, people longs for the close heart-to-heart meeting. His sensibility is the exit for the meeting. The artist like Kim, Dong Seog should meet the demands of times. He should bloom his own sensibility and deliver it to his companions by creating visual order : morals, peace, missing which people has longed for and struggled for. For this divine object, I hope he struggle a little bit more. For the way is worthy of walking more than enough.

©ADAGP **나에게 길을 묻다(겨울)**

▲ 180 × 180cm, Acrylic On Canvas, 2007

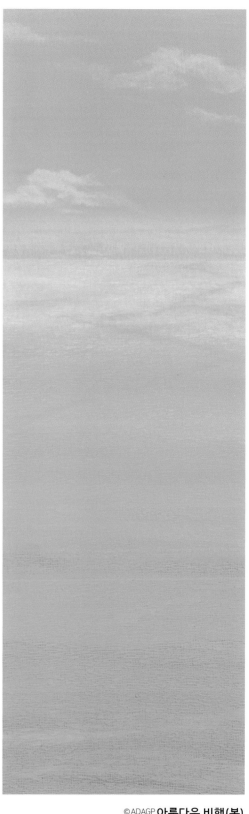

©ADAGP **아름다운 비행(봄)**
▲ 180 × 180cm, Acrylic On Canvas, 2007

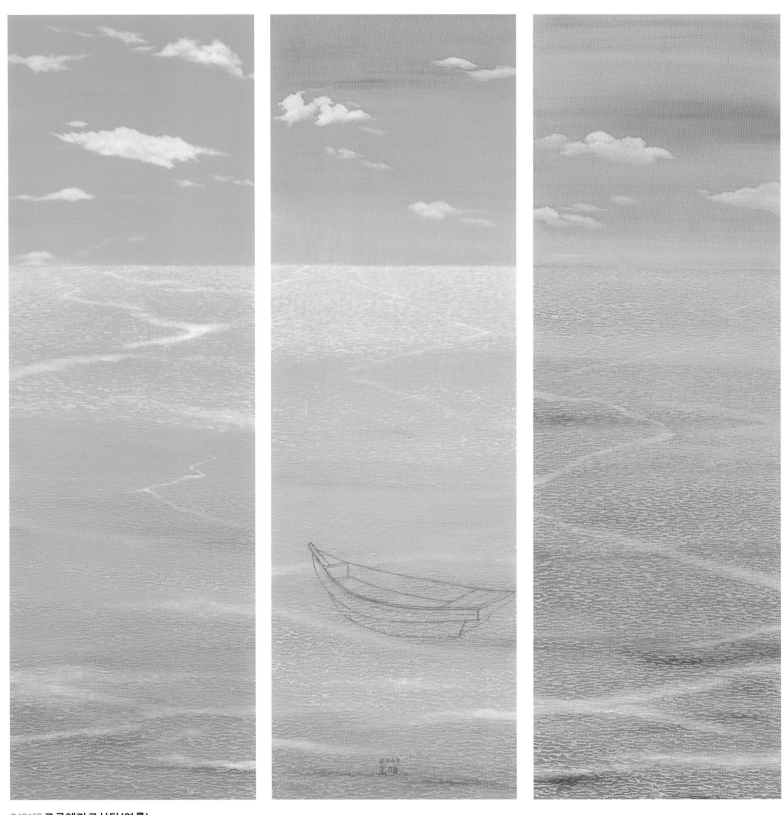

©ADAGP **그곳에가고싶다(여름)**

▲ 180 × 180cm, Acrylic On Canvas, 2007

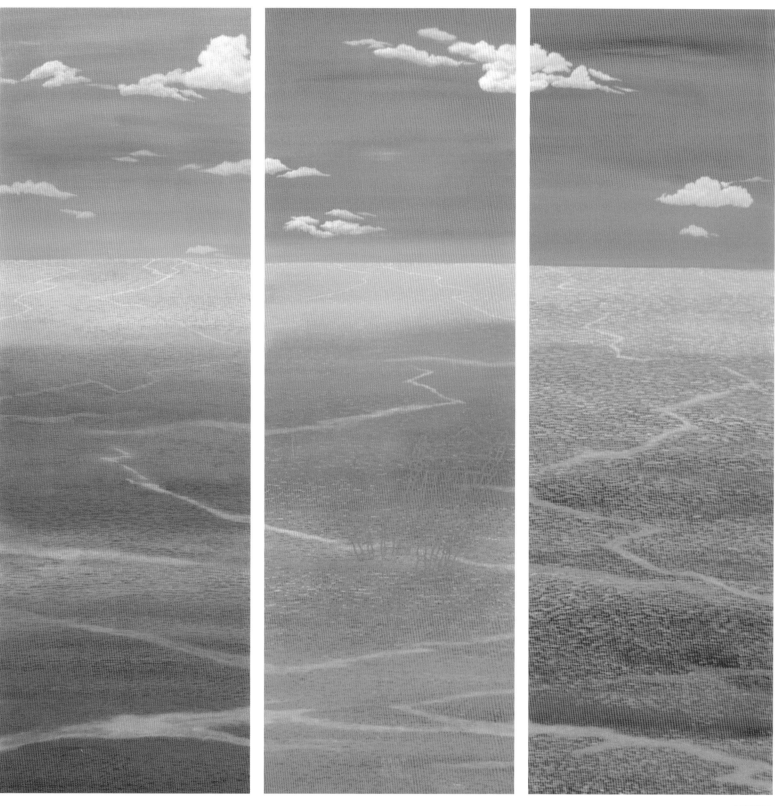

쉼(가을)

▲ 180 × 180cm, Acrylic On Canvas, 2007

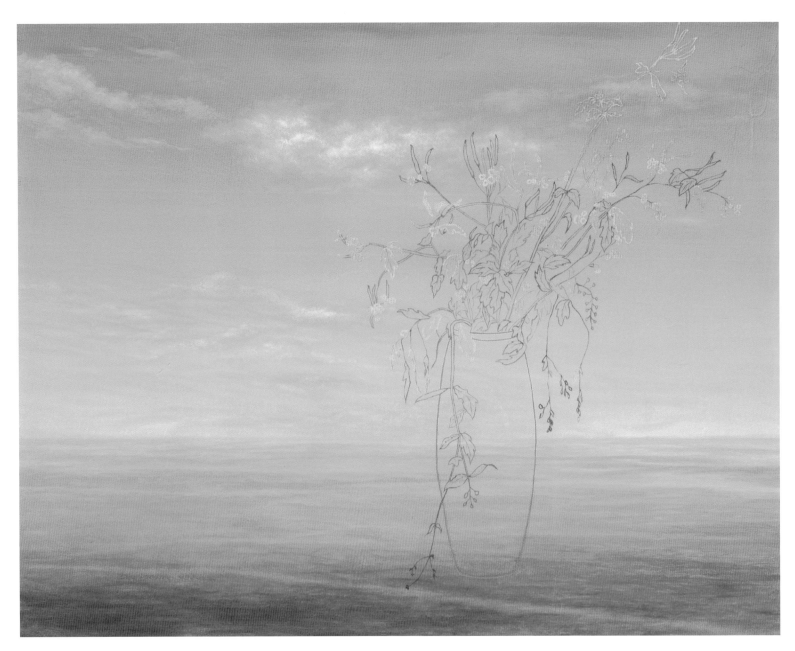

©ADAGP **나에게로 떠나는 여행**

▲ 116.7 × 91cm, 스톤젤미디움, 캔버스에 아크릴, 2007

©ADAGP **나에게로 떠나는 여행**

▲72.7 × 53cm, 스톤젤미디움, 캔버스에 아크릴, 2007

©ADAGP **나에게로 떠나는 여행**
◀ 33.3 × 24.2cm, 스톤젤미디움, 캔버스에 아크릴, 2007

©ADAGP **나에게로 떠나는 여행**
◀ 33.3 × 24.2cm, 스톤젤미디움, 캔버스에 아크릴, 2007

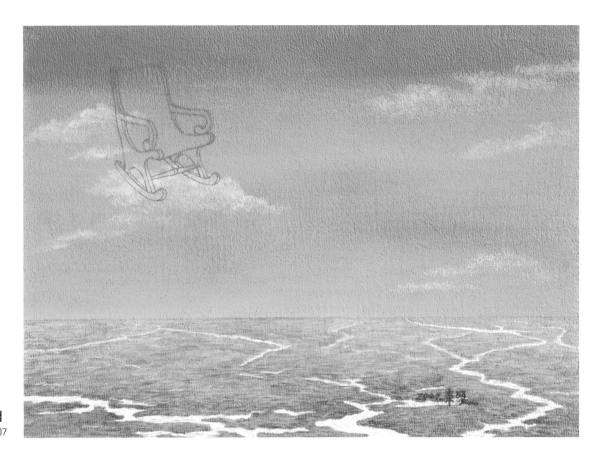

©ADAGP **쉼**
▶ 65 × 43cm, 스톤젤미디움, 캔버스에 아크릴, 2007

©ADAGP **나에게로 떠나는 여행**
▶ 70 × 140cm, 스톤젤미디움, 캔버스에 아크릴, 2009

©ADAGP **나에게로 떠나는 여행**

◀ 72.7 × 53.7cm, 스톤젤미디움, 캔버스에 아크릴, 2007

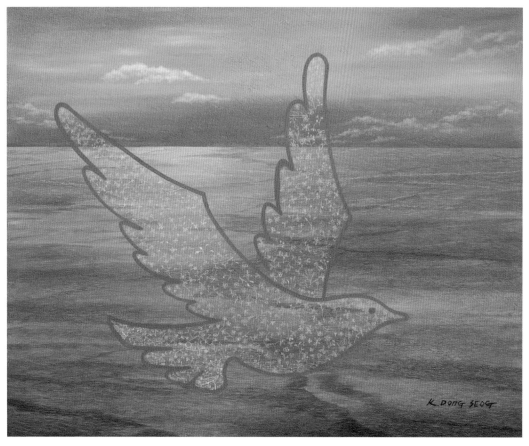

©ADAGP **나에게로 떠나는 여행**

◀ 162 × 130.3cm, 씨앗, 스톤젤미디움, 캔버스에 아크릴, 2007

나에게로 떠나는 여행

▼ 162 × 130.3cm, 씨앗, 스톤젤미디움, 캔버스에 아크릴, 2007

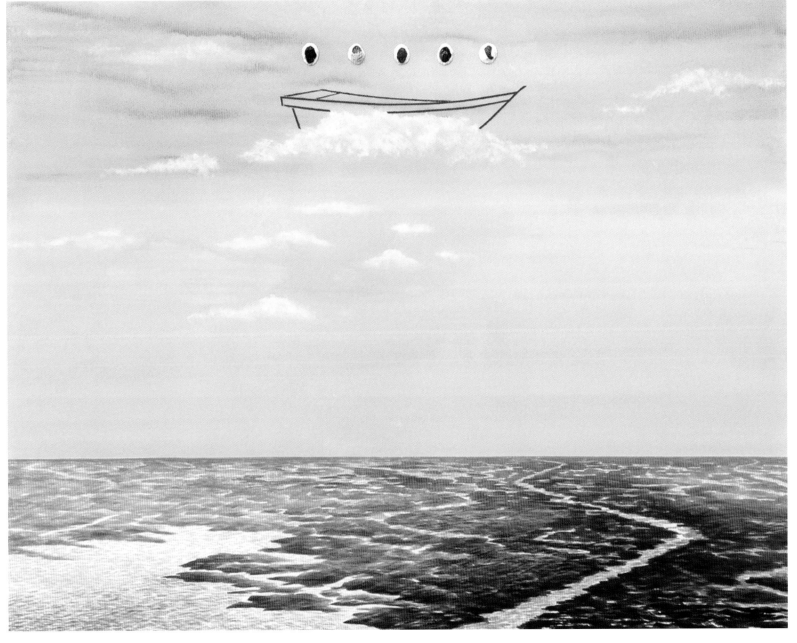

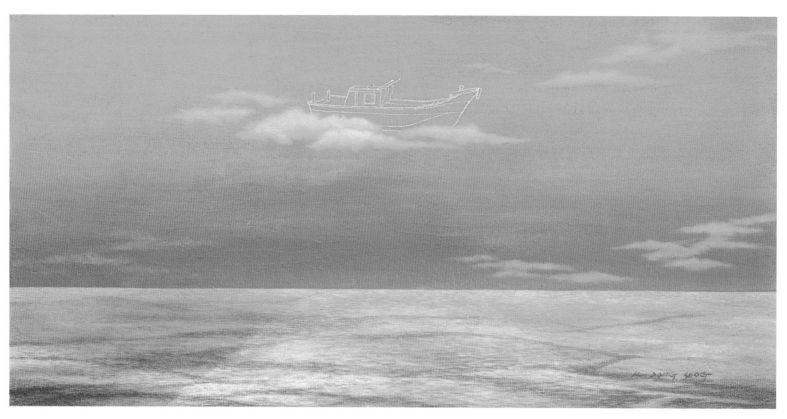

©ADAGP **나에게로 떠나는 여행**
▲ 140 × 70cm, 스톤젤미디움, 캔버스에 아크릴, 2009

©ADAGP **나에게로 떠나는 여행**
▶ 72.7 × 60.6cm, 스톤젤미디움, 캔버스에 아크릴, 2007

어머니의 땅 – 아름다운 비행
▼ 162 × 130.3cm, 씨앗, 스톤젤미디움, 캔버스에 아크릴, 2007

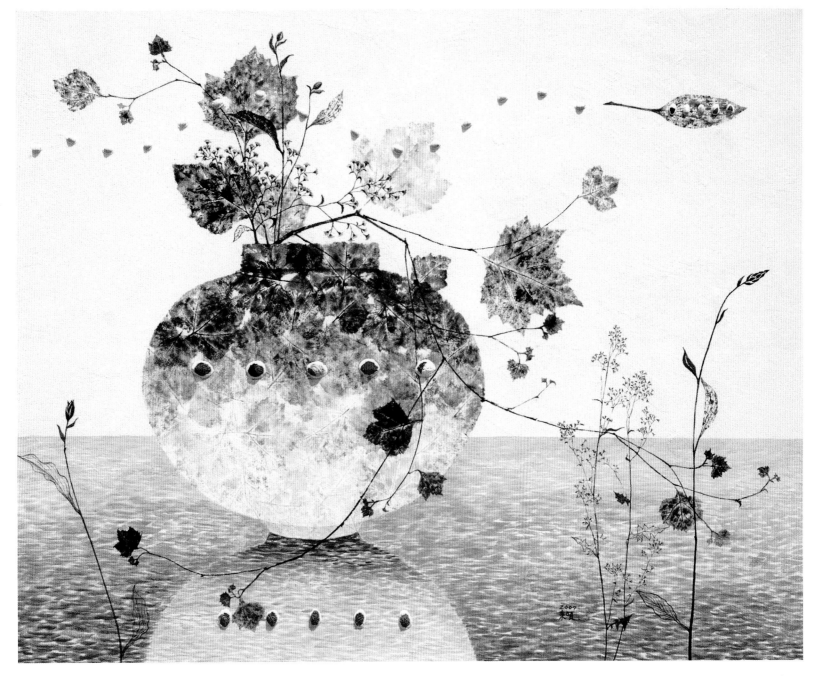

나에게로 떠나는 여행

▼ 162 × 112Cm, 씨앗, 스톤젤미디움, 캔버스에 아크릴, 2007

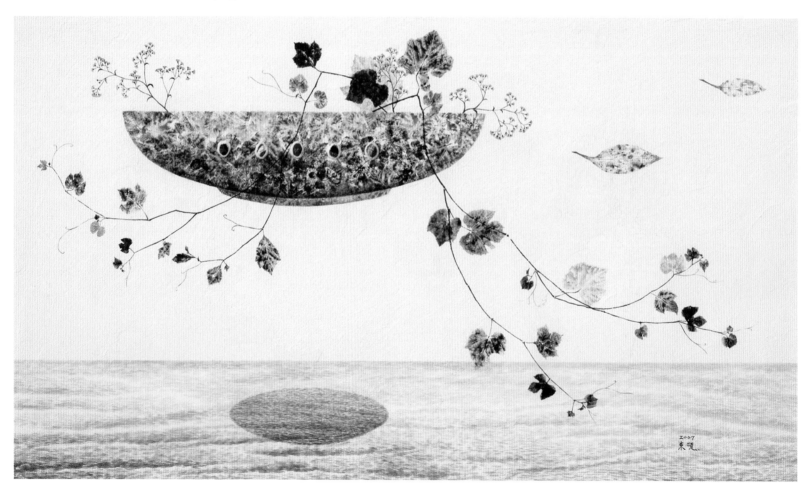

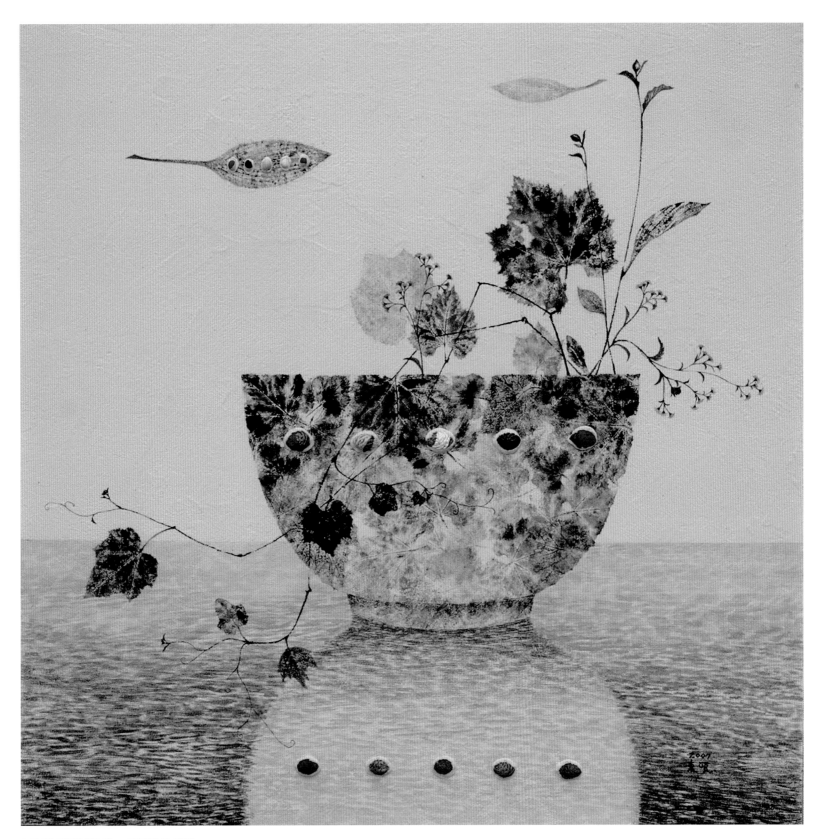

©ADAGP **어머니의 땅 – 아름다운 비행**
▲ 122 × 122cm, 씨앗, 스톤젤미디움, 캔버스에 아크릴, 2007

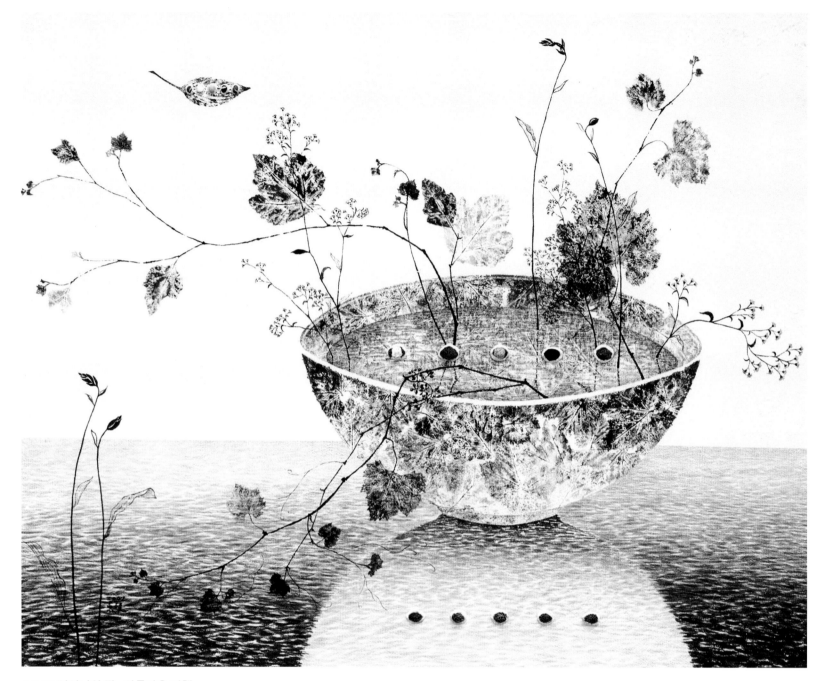

©ADAGP **어머니의 땅-아름다운 비행**

▲ 162 × 130.3cm, 씨앗, 스톤젤미디움, 캔버스에 아크릴, 2007

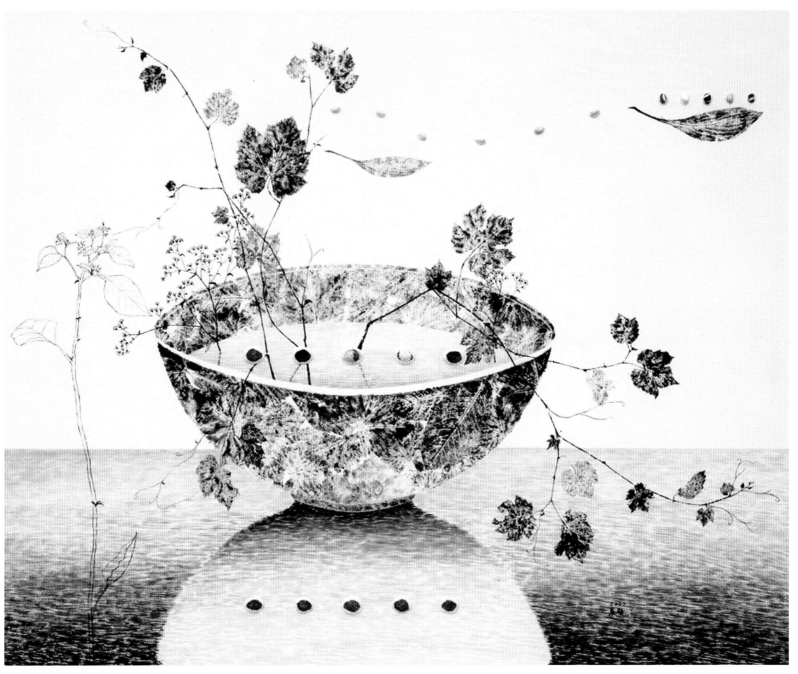

©ADAGP **어머니의 땅 - 아름다운 비행**

▲ 162 × 130.3cm, 씨앗, 스톤젤미디움, 캔버스에 아크릴, 2007

홀로서기

◀ 130.3 × 162cm,
씨앗, 스톤젤미디움,
캔버스에 아크릴, 2007

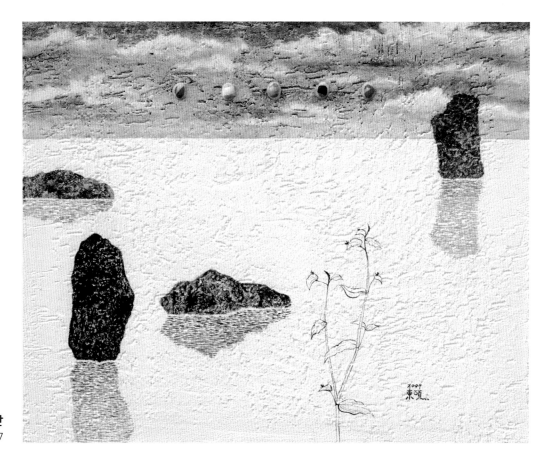

©ADAGP **바다를 담은 산**
▶ 72.7 × 60.6cm, 씨앗, 스톤젤미디움, 캔버스에 아크릴, 2007

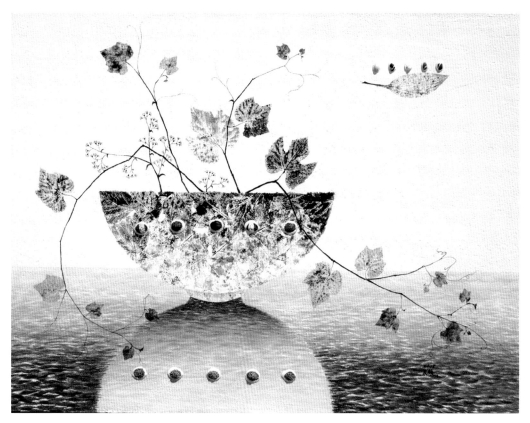

©ADAGP **어머니의 땅 – 아름다운 비행**
▶ 162 × 130.3cm, 씨앗, 스톤젤미디움, 캔버스에 아크릴, 2007

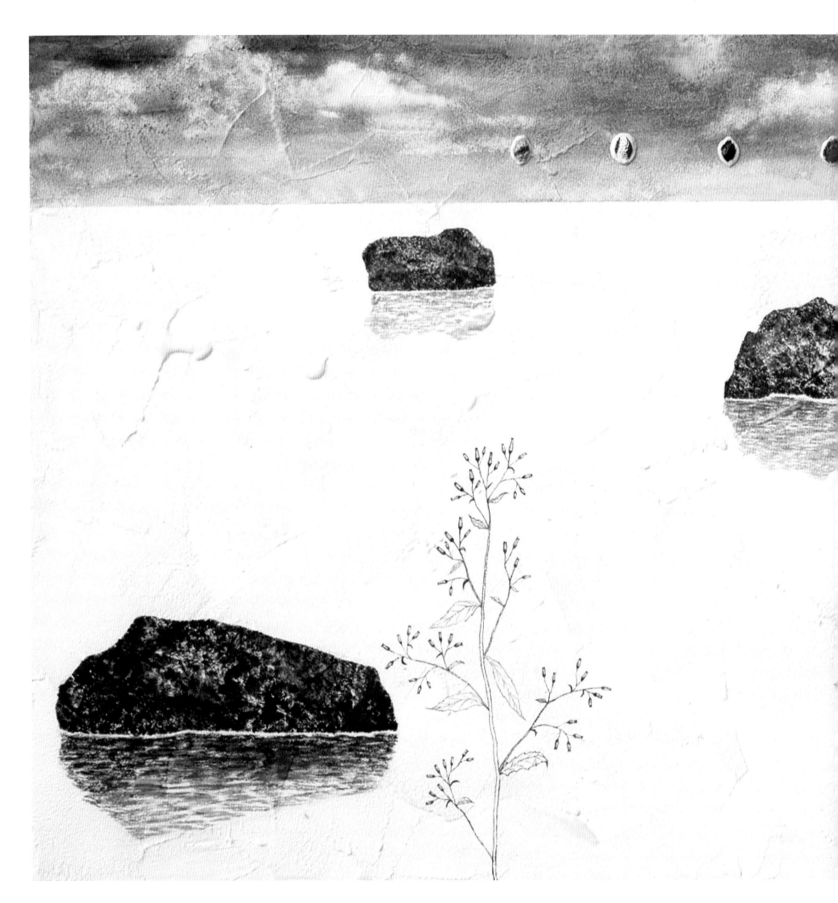

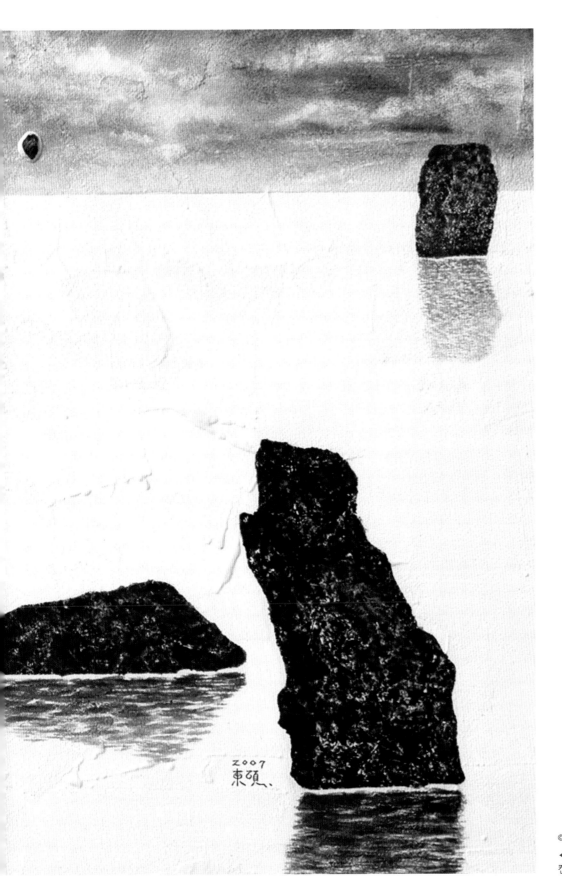

©ADAGP **바다를 담은 산**
◀ 194 × 112cm, 씨앗, 스톤젤미디움,
캔버스에 아크릴, 2007

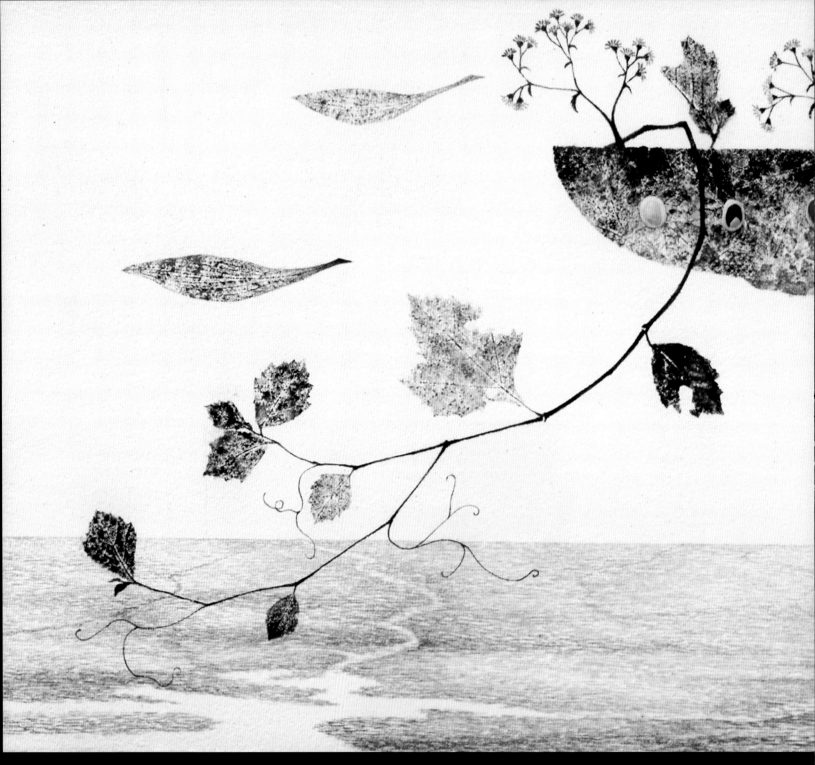

나에게로 떠나는 여행

△ 91 × 65.2cm, 씨앗, 스톤젤미디움, 아크릴, 2007

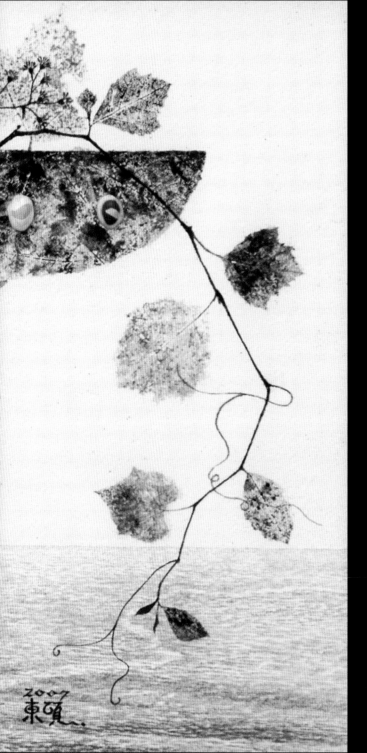

어머니의
－아름다운

2007

자연의 본질에 대한 관조와 피안의 제시

김상철 (미술평론)

〈어머니의 사계〉에서 〈어머니의 땅〉, 그리고 〈나에게로 떠나는 여행〉으로 이어지는 작가 김동석의 작업 역정은 자신의 내면을 향한 부단한 성찰을 통해 실존을 확인하는 것이라 말할 수 있을 것이다. 그것은 극히 내밀한 일상의 기억들에서부터 자신이 속한 시공에 대한 진지한 사유, 그리고 삶에 대한 진솔한 소망에 이르기까지 다양한 내용들로 구성되어 있다.

더불어 이러한 역정은 소재는 물론 표현에 이르기까지 다양한 변화와 변모를 통해 그의 작업을 추동하고 견인하며 작가로서의 그의 입지를 구축해 내고 있다. 이러한 일련의 과정들은 형식과 내용에 있어서 서로 다른 시각과 가치관을 반영하고 있지만, 그 본질은 언제나 자신의 내면을 향한 진지한 성찰에서 비롯되는 것이었다라고 말할 수 있을 것이다.

〈어머니의 사계〉는 작고하신 모친에 대한 회한과 기억들을 추상적인 문자 부호를 통해 표현해 낸 작품들이다. 일정한 요철을 지닌 문자들은 반드시 해독을 전제로 한 것이 아니라 마치 사설처럼 끊어지고 이어지며 어머니에 대한 절절한 이야기들을 조심스럽게 풀어내고 있다. 그것은 그저 눈물과 탄식의 감상적인 것이 아니라, 생성과 소멸이라는 반복적인 영원성으로 확인하게 된다.

"나는 보고 싶었다. 작고 소중한 것, 화려하지는 않지만 아름다웠던 것, 어머니의 땅에서 숨 쉬는 모든 것을"이라는 그의 작업 일기는 결국 "이제 당신이 그리우면 땅으로 찾고, 씨앗으로 찾고, 뿌리로도 찾으며……당신에 대한 그리움을 대신하는 방법을 배웠습니다."라는 가치의 변화로 이어지고 있다.

결국 작가에게 있어서 어머니는 태생의 근본으로 존재하는 모성에서 출발하여 모든 살아있는 것들을 보듬어 안는 자연의 궁극적인 상징으로 그 의미를 확장하고 있다. 어머니로서의 자연, 모성을 통한 생명의 긍정은 바로 작가가 마주한 또 다른 세계인 것이다.

©ADAGP **어머니의 땅 – 아름다운 비행**
◀ 45.5 × 53cm, 씨앗, 스톤젤미디움, 캔버스에 아크릴, 2005

〈어머니의 땅〉은 바로 그가 새롭게 대면하게 된 생명과 자연의 구체적인 표현인 셈이다. 하얀 여백이 두드러진 가운데 자연물의 형상들이 오롯이 등장하는 작가의 화면은 마치 수묵화를 연상시킬 정도로 개괄적이고 함축적인 모양을 지니고 있다. 작가의 작위적인 주관을 절제하고 우연의 무작위적인 표현을 용인하며 이를 조형으로 수렴해내는 작업 방식은 수묵의 그것과 매우 흡사하다.

더불어 현란한 자연계의 색들을 모두 거둬들이고 오로지 흑과 백의 단순한 구조로 자연의 생명력을 표현해 내고 있는 그의 작업은 정녕 수묵의 정신과 그 맥락을 같이하는 것이다. 실재 사물을 찍어 형상을 드러내고 필을 더하여 사물을 표현하는 작업 양태는 비록 구체적인 형상을 지녔으나 구상의 범주에 제한되는 것은 아니다. 명암을 배재하고 평면성을 지향하는 그의 작업은 대상이 지니고 있는 생태적 특징을 묘사하는 것이 아니라 그 본질에 주목하는 것이다. 그는 사유를 통해 사물을 선택하고 관념으로 이를 표현해 낸 것이다. 대단히 작고 미세한 떨림을 통해 자연을 반영하고 그 생명력을 표현해내는 그의 작업은 이미 육안에 작용하는 구상의 틀에서 벗어나 마음을 통해 전달되는 심상을 표현해내고 있는 것이다.

실물을 탁본하듯이 찍어 재현한 사물들은 자연의 생명을 상징하는 부호처럼 화면에 자리하고, 여백으로 존재하는 백색의 공간은 무수한 공명을 만들어 낸다. 그것은 자연을 통해 발견한 생명에 대한 외경심의 표현이다. 여기에 마치 오브제처럼 등장하는 씨앗은 바로 생명의 근원을 상징하는 것이자 조형의 기능적 역할을 수행하는 것이기도 하다. 그는 어머니로서의 자연을 발견하고, 그 생명력을 통해 자신이 속한 시공과 자신의 실존을 확인하고 있다 할 것이다.

비록 일정한 형상성과 구체성을 지니고 있지만, 그가 확인한 자연은 생성과 소멸이라는 추상적인 이해를 통해 해석되어지는 사변적인 것이다. "안개가 자욱하다. 가늠 할 수 없는 답답함에 눈을 부비며 희미한 빛을 향해 풀 섶 길을 걸어간다. … 생명의 울림을 찾아 어디로 길을 가야 하는지 … 오늘, 나에게 길을 묻는다."는 작업 일기는 바로 그가 어머니의 땅에서 찾아낸 또 다른 화두이다. 다분히 사변적인 이러한 화두의 제시는 그의 작업을 점차 현실에서 유리시켜 사유의 세계로 들게 하고 있다.

사실 이는 그의 작업이 일관되게 견지하고 있는 핵심적인 가치이기도 하다. 새삼 이러한 화두를 제시하는 것은 그의 작업이 점차 체현되어 구체화되고 있음을 말해주는 것에 다름 아닌 것이다. 그는 끊임없이 외부 사물들과의 조우를 통해 자신의 내면을 성찰한다. 그것은 자연이라는 커다란 테두리에서 일어나는 치열한 모색이다. 그가 응시하는 것은 바로 자신의 내면이며, 객관적이고 구체적인 사물들은 바로 그의 내면을 이끌어 내기 위한 수단이자 방편으로 차용되고 있다 할 것이다. 그는 결국 〈나에게로 떠나는 여행〉이라는 명제를 통해 그간의 역정을 개괄하여 드러내고 있다. 그는 자연을 통해 자신의 몸속에 내재되어 있는 생명

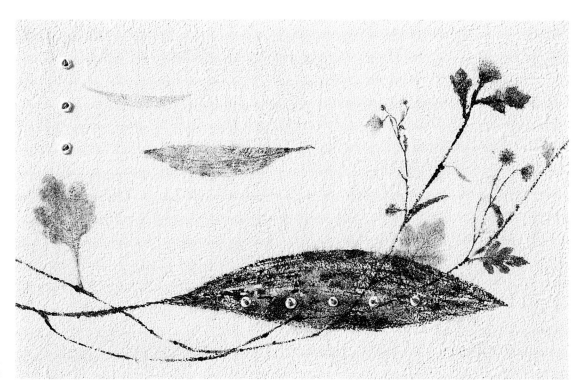

어머니의 땅 – 아름다운 비행
▶ 53 × 33.3cm, 씨앗, 스톤젤미디움,
캔버스에 아크릴, 2005

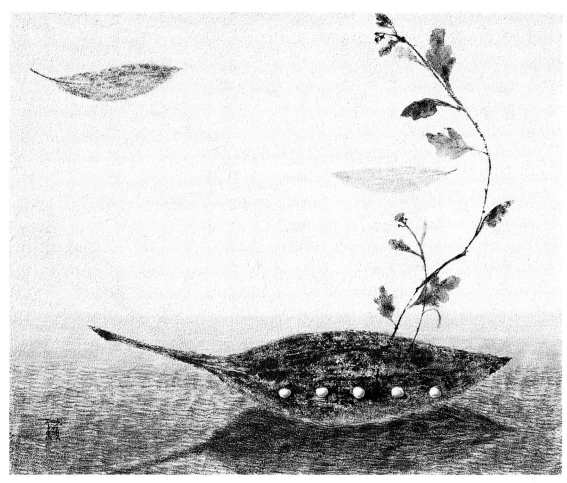

어머니의 땅–아름다운 비행
▶ 91 × 72.7cm, 씨앗, 스톤젤미디움,
캔버스에 아크릴, 2005

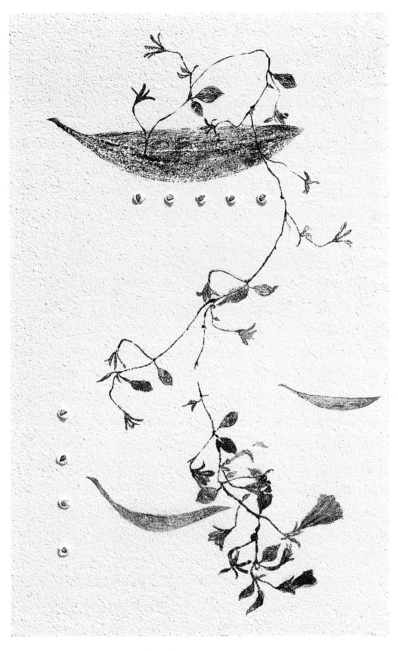

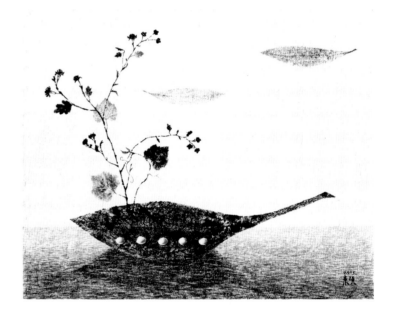

©ADAGP **어머니의 땅-아름다운 비행**
▼ 91 × 72.7cm, 씨앗, 스톤젤미디움, 캔버스에 아크릴, 2005

©ADAGP **어머니의 땅-아름다운 비행**
▲ 53 × 33.3cm, 씨앗, 스톤젤미디움, 캔버스에 아크릴, 2005

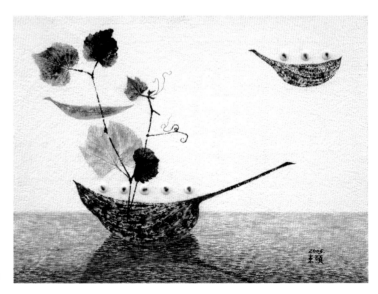

©ADAGP **어머니의 땅-아름다운 비행**
▶ 45.5 × 37.9cm, 씨앗, 스톤젤미디움, 캔버스에 아크릴, 2005

에 대한 진지한 사유를 확인하고, 이를 바탕으로 자신의 내면에 웅크리고 있는 복잡다단한 이야기들을 펼쳐 보이고 있다.

그가 떠나는 길은 한없이 구불거리며 끊임없이 이어져 하늘과 맞닿아 있다. 둥실 푸른 구름이 피어오르는 창공은 그의 시선이 머무는 곳이자 그의 길이 다다르고자 하는 궁극적인 피안일 것이다. 더불어 구부러지며 한없이 흐르는 길은 그의 삶과 작업을 상징하는 또 다른 부호일 것이다. 그는 푸른 하늘, 하얀 구름에 자신의 이야기를 실어 하늘로 올리고 있다. 그것은 헛된 신기루의 욕망이 아니라 감정을 절제하고 생각을 가다듬어 펼쳐 보이는 관조의 공간이다. 얼핏 서정적인 화면으로 읽혀질 수도 있겠지만, 작가는 이미 현실의 눈길을 거두어 그 초점을 지평선 너머 먼 하늘 끝에 두고 있다. 빈 배와 빈 의자, 엉겅퀴 같은 야생초들의 이미지들은 이미 현실의 그것에서 벗어난 피안의 또 다른 모양이다. 지난한 삶 속에서도 욱욱한 생명력을 드러내는 야생화의 모양이나, 팍팍한 현실에서 꿈의 세계로의 여행을 담당할 나룻배는 바로 그가 갈망하는 청운의 간절한 상징일 것이다.

그는 하늘과 맞닿은 수많은 곡절의 길에서 스스로에게 길을 묻고 있다. 그것은 그간 걸어 온 길을 반추하는 회상의 길이거나, 그 질곡의 구부러짐을 바라보는 회한의 감상이 아니다. 그는 시선을 지평선 너머 푸른 하늘에 두고 〈그리고, 또 그리다〉라는 명제를 통해 자신의 길이 앞으로도 부단히 이어질 것임을 다짐하고 있다. 그 길은 여전히 비틀거리듯 구부러지며 먼 길을 돌아가는 것이지만, 어머니 대지에 깊숙이 뿌리박은 야생초의 질긴 생명력으로 부단히 생성과 소멸을 반복하며 그 내용을 풍부히 해 나아갈 것이다. 작가의 새로운 여정에 기꺼이 동참하며 더불어 푸른 하늘의 하얀 구름을 꿈꾸어 볼 일이다. 소박하지만 건강하고, 간단하고 명료하지만 자못 심장한 의미로 다가오는 그의 하늘은 꿈을 잃지 않고, 또 여전히 꿈꾸기를 갈망하는 이들에게 제공된 피안의 상징인 셈이다.

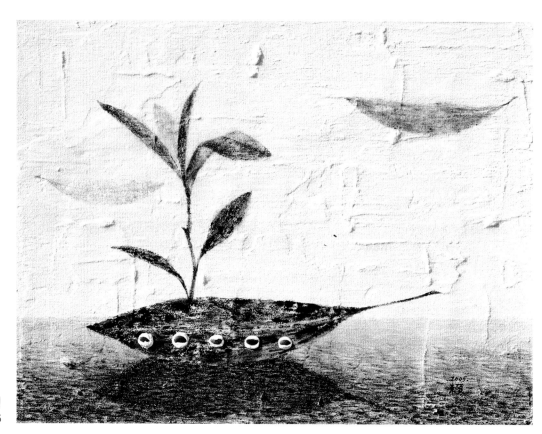

©ADAGP **어머니의 땅-아름다운 비행**
▶ 65.2 × 53cm, 씨앗, 스톤젤미디움, 캔버스에 아크릴, 2005

©ADAGP **어머니의 땅-아름다운 비행**
▶ 91 × 65.2cm, 스톤젤미디움, 씨앗, 캔버스에 아크릴, 2007

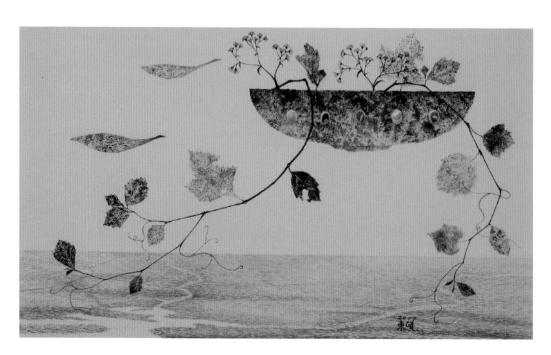

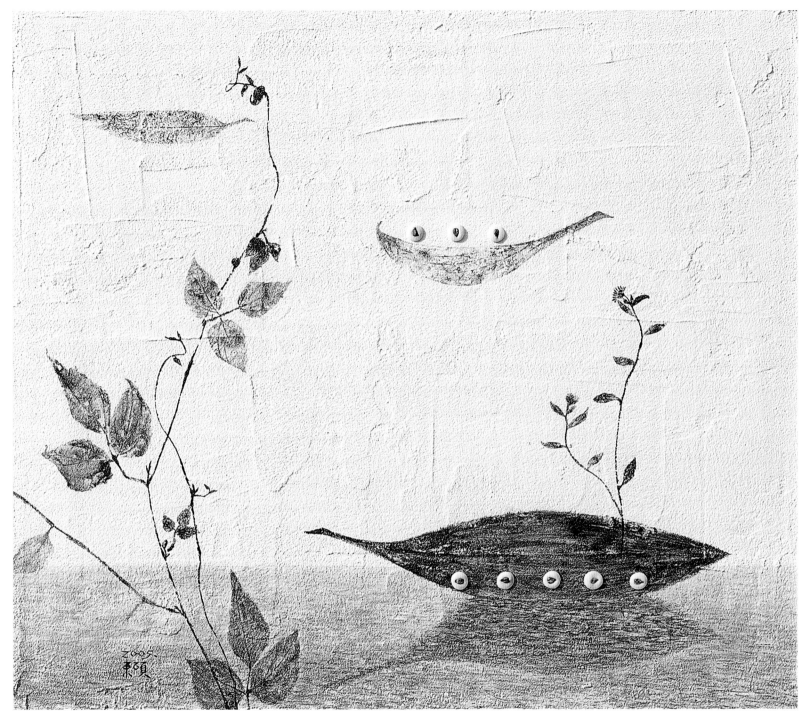

어머니의 땅 – 아름다운 비행

▲ 53 × 45.5cm, 씨앗, 스톤젤미디움, 캔버스에 아크릴, 2005

©ADAGP **어머니의 땅-아름다운 비행**

▲ 53 × 45.5cm, 씨앗, 스톤젤미디움, 캔버스에 아크릴, 2005

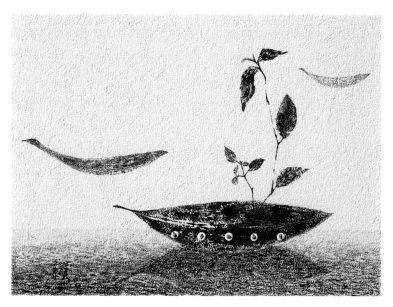

©ADAGP **어머니의 땅-아름다운 비행**

▲ 53 × 45.5cm, 씨앗, 스톤젤미디움, 캔버스에 아크릴, 2005

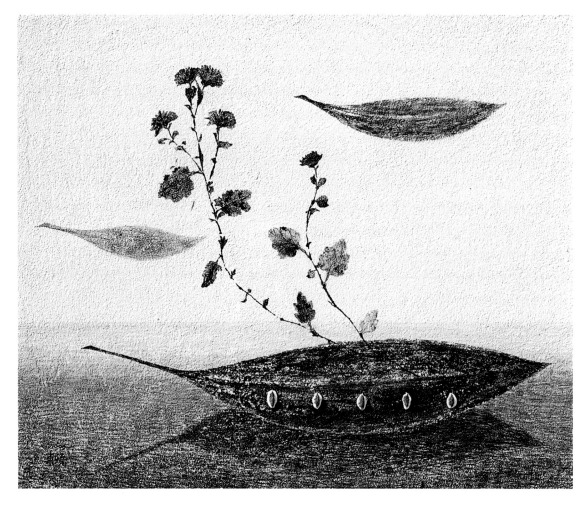

©ADAGP **어머니의 땅-아름다운 비행**

◀ 91 × 72.7cm, 씨앗, 스톤젤미디움, 캔버스에 아크릴, 200

Suggestion of Nostalgia
and Speculation about the Nature.

Kim Sang - Chul (Art Critic)

From Mother's four seasons to Mother's land, and to the Travel to myself, Kim Dong Sug looks for himself through continuous introspection. It's from the concealed routine life's memories to the deep speculation about his time and space, and to the future hope about his life, etc.

And with this, his endless trials changing materials and way of eXpressions are making Kim as a characteristic artist.

This process has a different view and sense of value, but the core is always self introspection.

Mother's four seasons are the pictures through which he works with the abstract letter and code to recollect the memories of his mother. The letters continue and discontinue to tell a story about his mother cautiously. It's not just sentimentalism but repeating sense of creation and eXtincition.

"I wanted to see. Tiny but precious, simple but beautiful all things in the Mother's land." His diary finally understands the change like this. "I learned how to get over the yearning for you...I'll see the land, the seeds and the roots."

Eventually to the artists, Mother is the magnifying meaning which symbolize the nature that hugs all the lives. Nature as a mother, the positiveness through the mother is another world the artist faces.

Mother's land is the concrete eXpression he faces. The features on the snow like white background remind us of the Korean traditional art work-Black and White painting. Not with artificial eXpressions but with permitting natural eXpression, his pictures are similar to Black and White drawings.

Leaving out the colorful world, with only simple black and white, he works to eXpress vital power. It has the same spiritual similarity with traditional Korean pictures. His copying works are not confined to concrete art even though it has the concrete features.

EXcluding the light and shade pursuing plainism is for the original core and not just describing certain characteristics of natural materials. He speculates on how to choose and eXpress the notion.

Through little and tiny trembling, he reflects on the nature and eXpresses the power of life to reach the deep heart instead of the satisfaction of our eyes. The revived materials are copied to the canvas, symbolizing life, while the white space make lots of echoes. It's the eXpression of awe. And the seeds appearing on it like an obje is the symbol of the origin of the life as well as the function of formula. He finds nature as mother and through her vital power, he also finds himself.

Even though it has a form and shape, his nature is the notional one translated by creation and eXtinction. "It's heavily foggy. I walk in the plants heading for the vague light rubbing my eyes that feel stuffy. Where do I have to go looking for the crying of life? Today, I ask myself." His working diary is another story he found in the Mother's Land. Very speculative words detach his work from the real world. Actually it's the core value which he pursues consistently. I talk about this because his works are realistic and detailed. He reflects on the endless meeting of everything. This is the desperate research happening in the frame of the nature. He looks at the inside of nature and the objective. Realistic materials are borrowed for taking out himself.

He eventually revealed himself through the statement of <Travel toward Me>. He makes a certain observation about the eXistence of contemplation of nature and based on this observation he tells endless stories. His way endlessly twists to the horizon. His nostalgic view is captured symbolically by the image of a blue sky with a few white clouds. And the detoured road symbolized his life and work. His story flies away to the blue sky with white clouds. It's not the space of some mirage, but the space of completion. The artist put his eyes on the horizon, even though it looks like a normal lyric screen.

The images of an empty boat and bench, wild thistle flowers are another shape of real world. The wild flower shape contains tough life and boat which leads to the dream world would be the symbol of the blue sky. He asks to himself at the corner of every horizon. It's not retrospection or sentimentalism. He put his eyes on the blue sky and through the statement <Draw and Draw again> he makes a decides that his way is endless. The road is still twisted and will make a detour, but he is enriched more and more like a deep rooted wild plant repeating creation and eXtinction. Volunteer accompanying with his way, let's dream of the blue sky and white clouds. Artless but healthy, simple but deep sky of his is the symbol of Nirvana to the dreaming human.

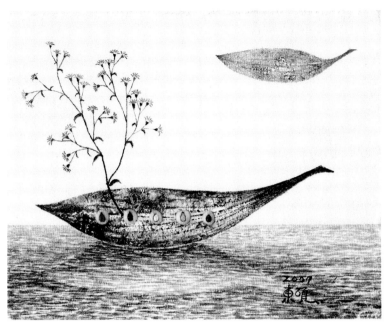

©ADAGP **어머니의 땅 – 아름다운 비행**
▲ 53 × 45.5cm, 씨앗, 스톤젤미디움, 캔버스에 아크릴, 2005

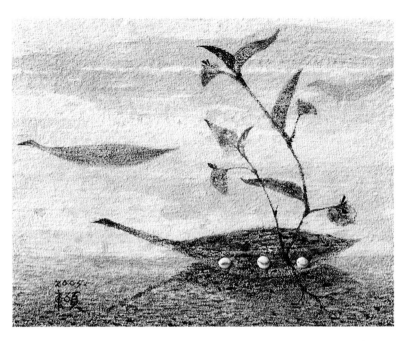

©ADAGP **어머니의 땅 – 아름다운 비행**
▲ 45.5 × 37.9cm, 씨앗, 스톤젤미디움, 캔버스에 아크릴, 2005

©ADAGP **어머니의 땅 – 아름다운 비행**
▼ 45.5 × 37.9cm, 씨앗, 스톤젤미디움, 캔버스에 아크릴, 2005

©ADAGP **어머니의 땅 – 아름다운 비행**
▼ 45.5 × 37.9cm, 씨앗, 스톤젤미디움, 캔버스에 아크릴, 2005

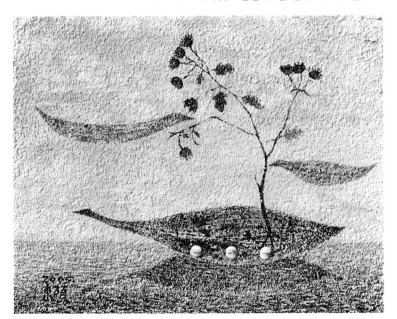

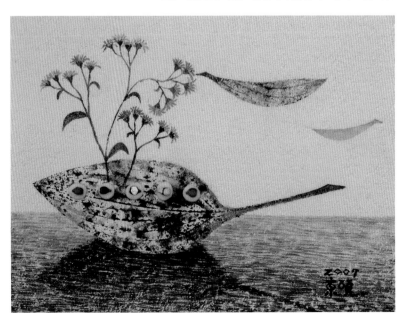

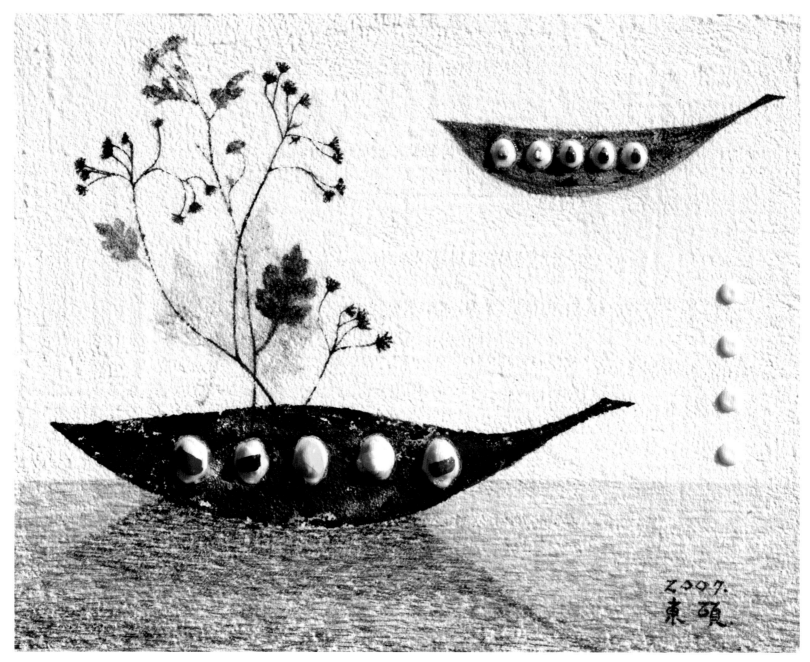

©ADAGP **어머니의 땅- 아름다운 비행**

▲ 53 × 45.5cm, 씨앗, 스톤젤미디움, 캔버스에 아크릴, 2007

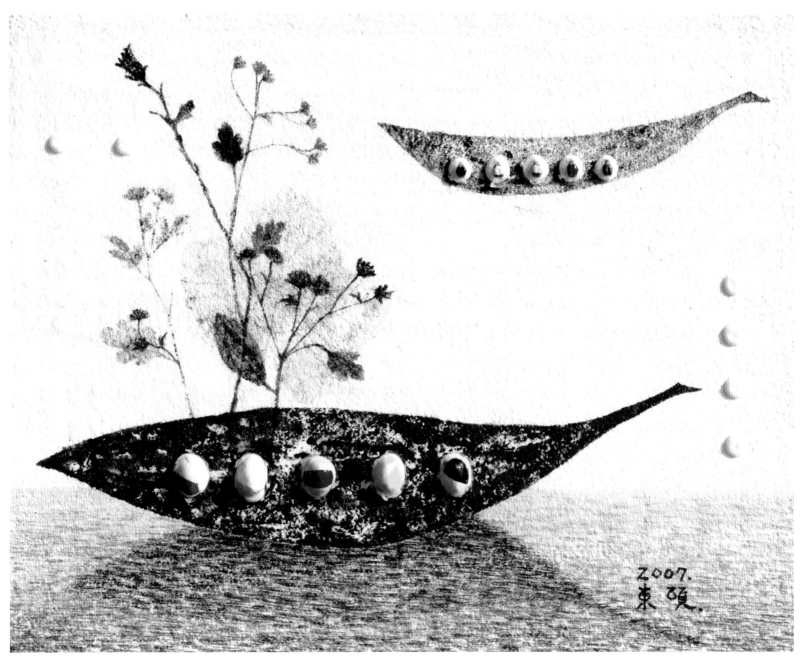

©ADAGP **어머니의 땅- 아름다운 비행**
▲ 91 × 72.7cm, 씨앗, 스톤젤미디움, 캔버스에 아크릴, 2007

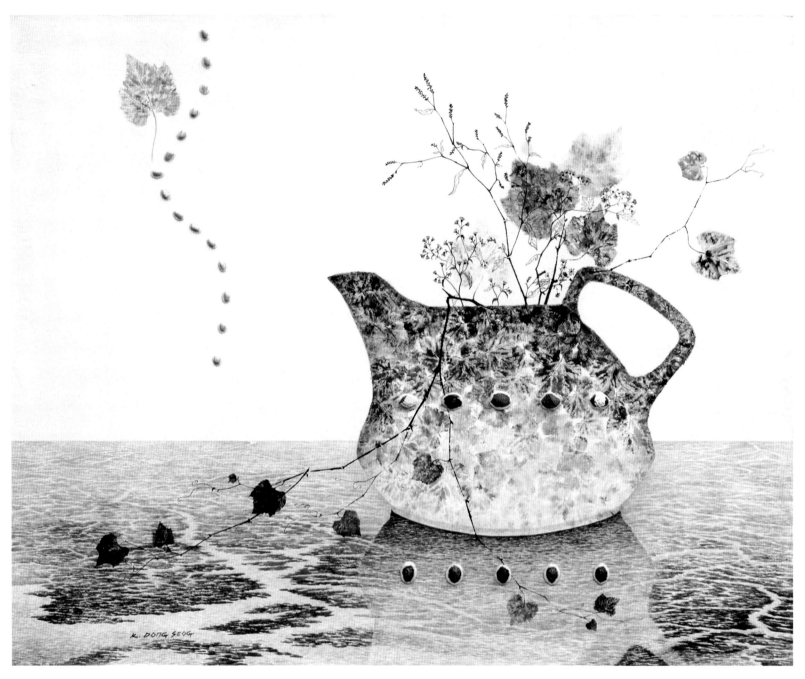

©ADAGP **나에게 길을 묻다**

▲ 162 × 130.3cm, 씨앗, 스톤젤미디움, 캔버스에 아크릴, 2009

어머니의 땅-아름다운 비행
▲ 41 × 31.8cm, 씨앗, 스톤젤미디움,
캔버스에 아크릴, 2007

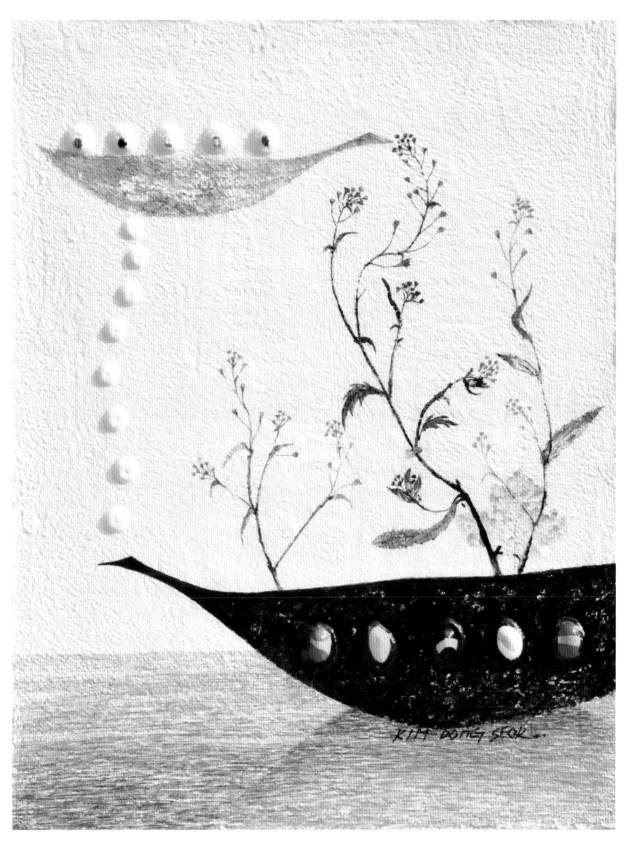

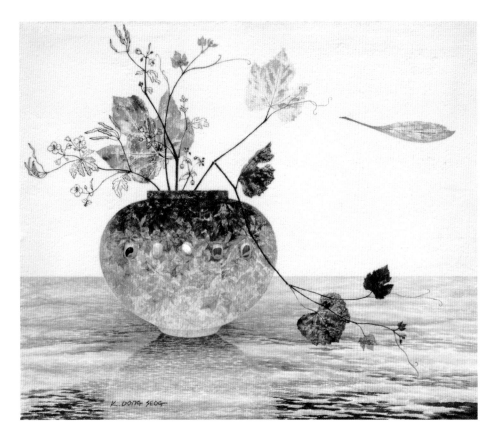

©ADAGP **나에게로 떠나는 여행** ▲ 65.2 × 53cm, 씨앗, 스톤젤미디움, 캔버스에 아크릴, 2007

어머니의 땅 – 아름다운 비행

가거라
새로움이 올 수 있도록

비워라
새로움이 채워질 수 있도록

버려라
새로움을 취할 수 있도록

잊어라
새로운 사고가 접근할 수 있도록

걸어라
새로운 길을 개척할 수 있도록

아파라
아문 상처의 모습에서 고마움을 느낄 수 있도록

흘러라
섬강에 흐르는 맑은 물처럼

보듬어라
풀섶에 핀 이름모를 꽃을

그려라
또 다른 자아를 만날 수 있도록

사랑하거라
나 아닌 주변의 존재에 감사할 수 있도록

그리고
어머니의 땅에서 숨쉬는
아름다운 비행의 소리를 들을 수 있도록...

– 2005. 11. 작가노트

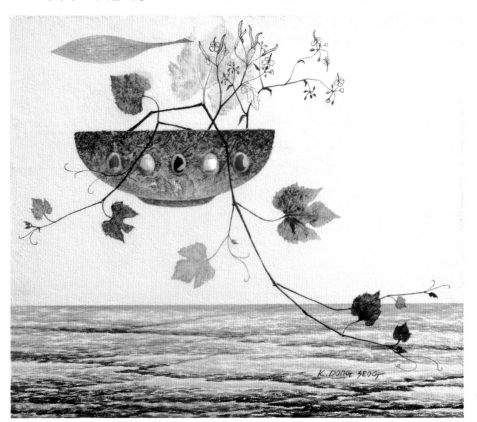

©ADAGP **어머니의 땅- 아름다운 비행**
◀ 41 × 31.8cm, 씨앗, 스톤젤미디움, 캔버스에 아크릴, 2007

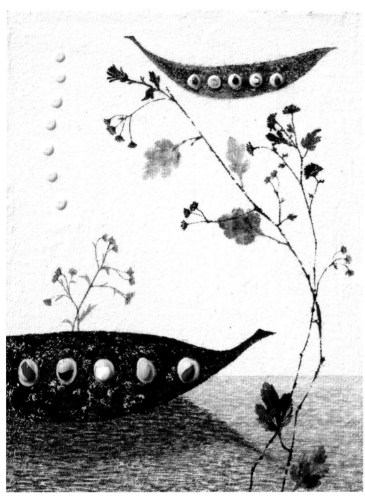

©ADAGP **어머니의 땅-아름다운 비행**

▲ 41 × 31.8cm, 씨앗, 스톤젤미디움, 캔버스에 아크릴, 2007

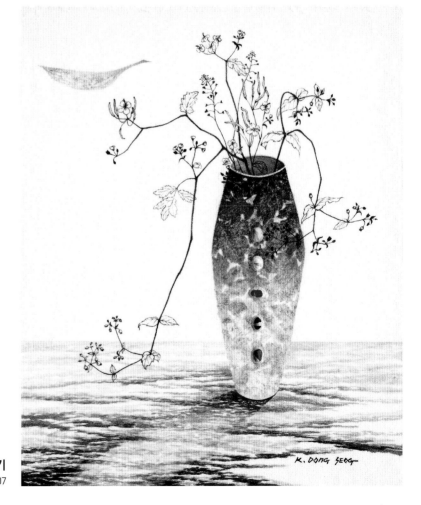

©ADAGP **홀로서기**

▶ 65.2 × 53cm, 씨앗, 스톤젤미디움, 캔버스에 아크릴, 2007

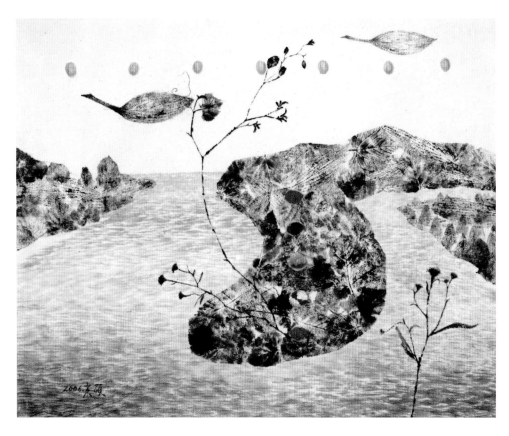

©ADAGP **어머니의 땅-한반도**
◀ 91 × 72.7cm, 씨앗, 스톤젤미디움, 캔버스에 아크릴, 2007

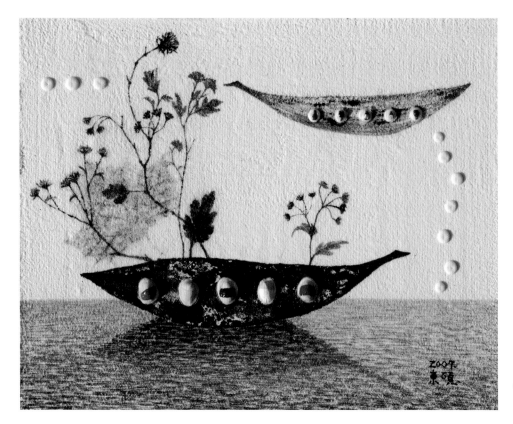

©ADAGP **어머니의땅-아름다운 비행**
◀ 53 × 45.5cm, 씨앗, 스톤젤미디움, 캔버스에 아크릴, 2007

나에게로 떠나는 여행
▼ 65.2 × 53cm, 씨앗, 스톤젤미디움, 캔버스에 아크릴, 2007

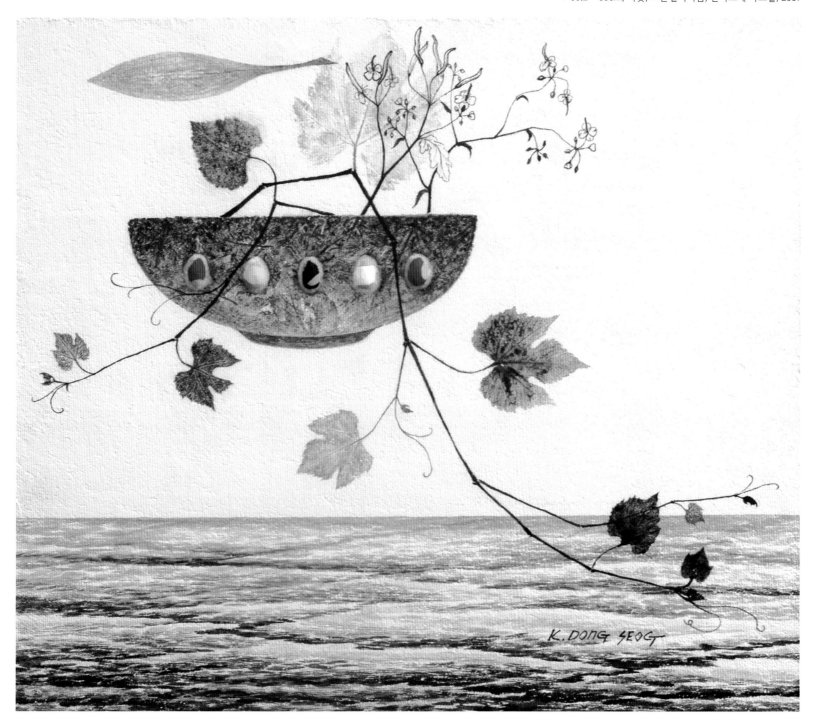

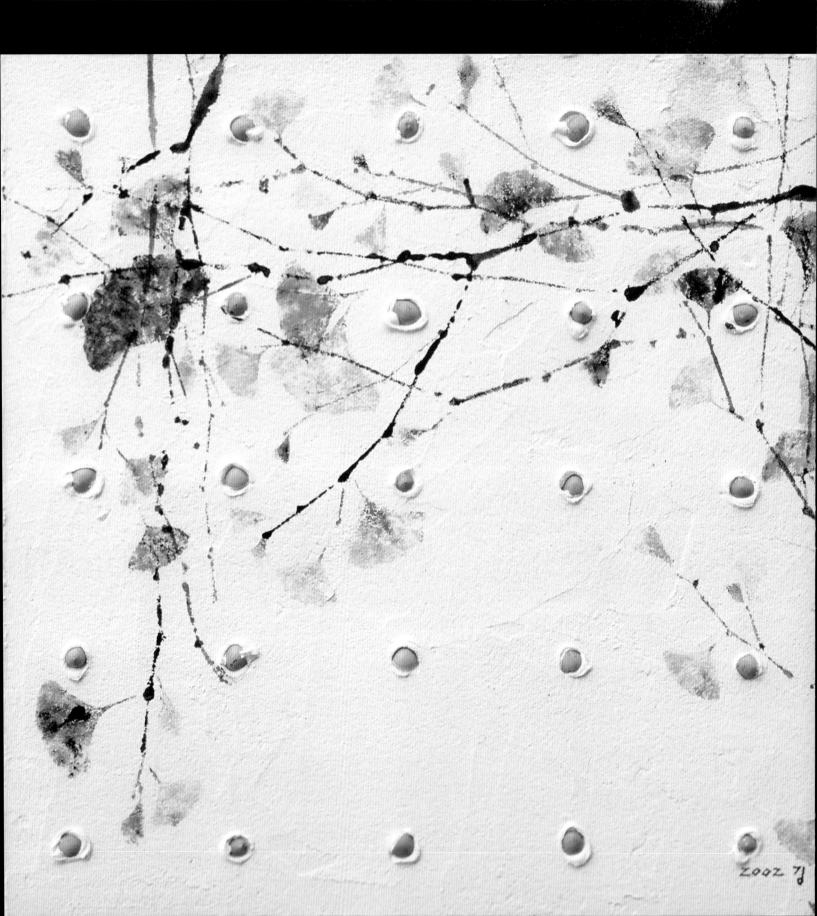

어머니의 땅
─ 또 다른 꿈

2002~2005

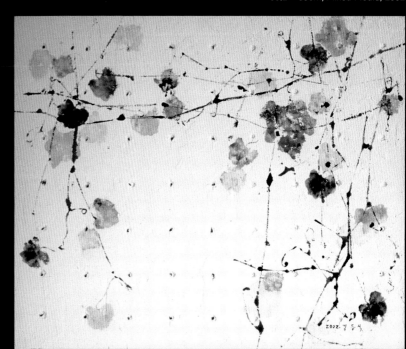

©ADAGP **어머니의 땅 ─ 평화롭던 날**
▽ 65.2 × 53cm, Mixed Media, 2002

©ADAGP **어머니의 땅 ─ 봄이 오는 소리**
◁ 53 × 45.5cm, Mixed Media, 2002

어머니의 땅 – 또 다른 꿈

김천정 (화가, 교수)

사람은 씨앗이다. 그것도 흙으로 만든 씨앗이다. 누구나 흙에서 태어나고 결국에는 흙이 된다.

사람과 흙의 동일한 원소가 이를 쉽게 증명한다. 그래서 땅은 생명을 생산하는 어머니다.

어머니를 통해 나온 모든 것들은 한통속이다.

길이가 다르거나 모양이 둥글거나, 서서 걷는 자거나 기어가는 자거나 모두 차별 없는 존재이다.

볕을 빨아들여 꽃을 피우는 씨앗은 땅으로부터 붉은 개벽을 한 것이고, 단단한 각오(覺悟)로부터 뿌리를 내린 씨앗은 사람이 된 것이다. 존재가 눈을 뜬것이고, 적어도 자기를 쪼개고 나서 키가 큰 것들이다. 원래 사람과 하등 차별되는 생명은 없다. 하여, 과일의 씨앗을 인(仁)이라 한다. 그 씨앗은 과일의 한가운데 있으며 지극히 작으나 그 초목의 전체를 완벽하게 구현해 낸다. 염통(心)이 사람의 가운데 있어 지체를 완전하게 보전할 수 있는 이치와 같은 것이다.

작가는 몇 번의 개인전을 거치면서 사물의 중심을 보고 있다. 식물의 일부분을 꺾꽂이 하여도 결국은 생명 전체를 옮기는 일임을 알고 있다. 의심의 눈초리로 바라보던 잎사귀 하나가 미지의 세계로 건너는 나룻배가 되거나 언덕에 선 미루나무가 되기도 한다.

거대한 숲도 풀 한포기로부터 시작된다는 사실을 안 것일까.「믿음」이요, 「美듦」이다.

무채색의 물감에서 산란하는 빛을 보고, 비어있는 여백에다 구름과 바람을 넣었다.

산으로 몰려가는 바람이 저기 보인다. 숨통이 트인다.

관습적인 붓질을 경계해왔던 동양그림의 매력을 서양화가가 캔버스에서 유감없이 실천하고 있다. 농부들이 대지의 살갗에 상처를 내고 생명을 심듯이, 작가도 그 수작(手作)을 하고 있다. 생명을 선하게 바라보는 눈빛은 새벽 들길을 벌써 걸어 본 것이다.

우리가 심는모든 씨앗은 열매를 맺고, 열매 하나하나에는 그보다 더 많은 씨앗이 들어있어 그 씨앗이 다시 열매를 맺는다.'이것이 카르마(karma)의 법칙이다.

농부의 웃음만큼 울타리도 없고 싱겁지만 진리이다.

씨앗이 상상하는 대로 세상은 놀아나고 화가는 춤추면 되는 것이다.

그것이 씨알의 뜻이다.

어머니의 땅 – 여유로움
▼ 65.2 × 53cm, Mixed Media, 2002

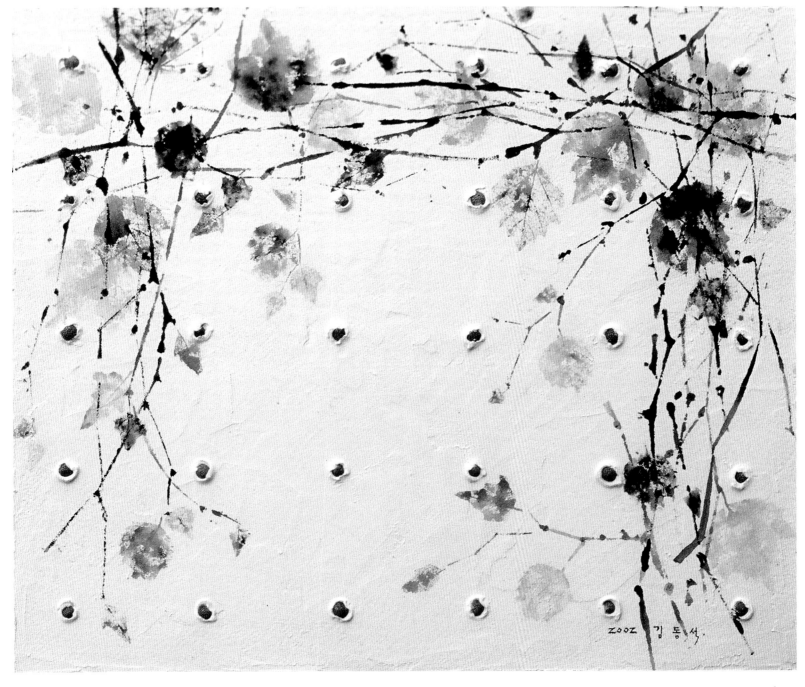

©ADAGP **어머니의 땅 – 어디서 와서 어디로 가는 걸까**
▲ 53 × 45.5cm, Mixed Media, 2002

©ADAGP **어머니의 땅 – 지금처럼**
▼ 30 × 60cm, Mixed Media, 2002

©ADAGP **어머니의 땅 – 지금처럼**
▶ 30 × 60cm, Mixed Media, 2002

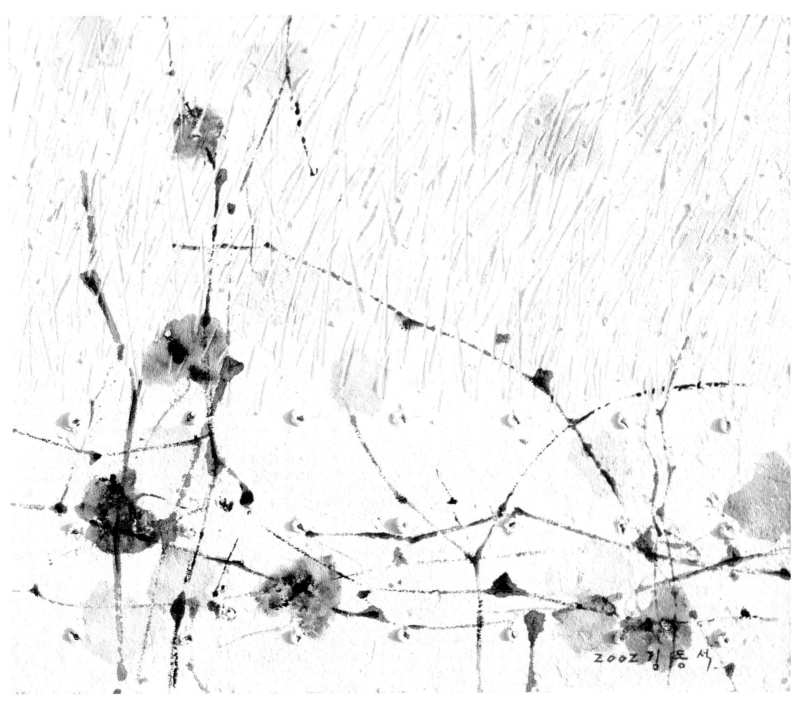

©ADAGP **어머니의 땅 – 비는 내리고**
▲ 45.5 × 38cm, Mixed Media, 2002

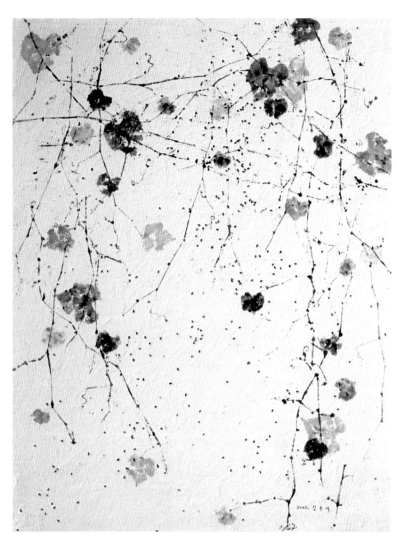

©ADAGP **어머니의 땅 – 사랑 그대로의 사랑**

▲ 109.5 × 147.5cm, Mixed Media, 2002

©ADAGP **어머니의 땅 – 또 다른 꿈**

▼ 33.3 × 53cm, Mixed Media, 2002

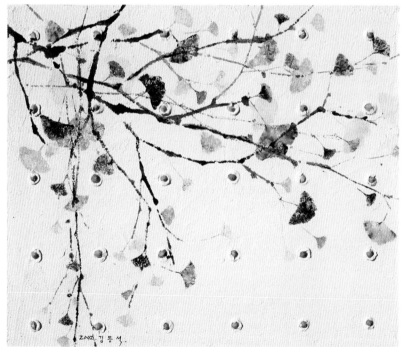

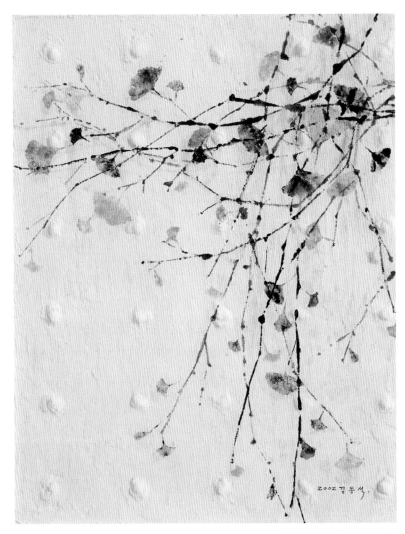

©ADAGP **어머니의 땅 - 또 다른 꿈**
▲ 45.5 × 53cm, Mixed Media, 2002

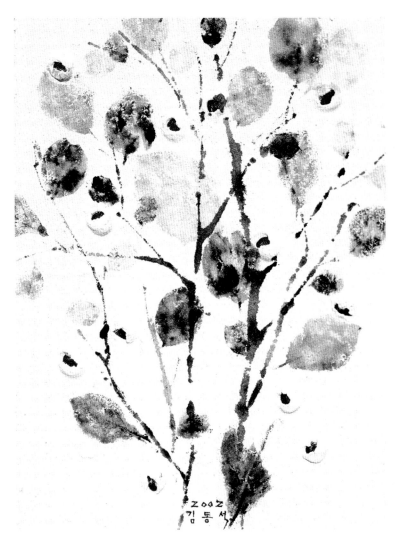

©ADAGP **어머니의 땅 - 또 다른 꿈**
▲ 33.3 × 53cm, Mixed Media, 2002

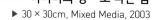

©ADAGP **어머니의 땅 – 또 다른 꿈**
▶ 30 × 30cm, Mixed Media, 2003

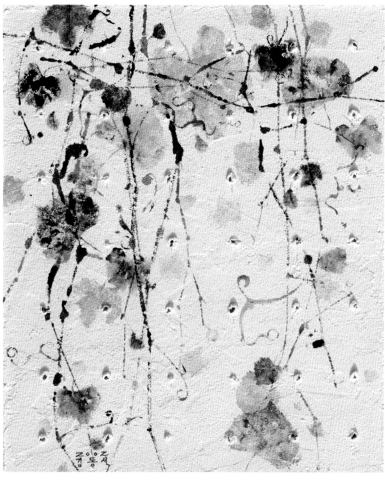

©ADAGP **어머니의 땅 – 또 다른 꿈**

▲ 45.5 × 53cm, Mixed Media, 2002

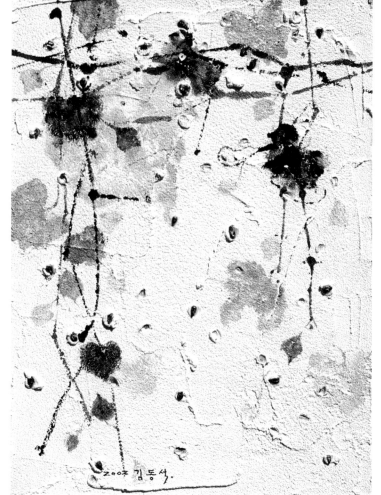

©ADAGP **어머니의 땅 – 또 다른 꿈**

▶ 33.3 × 53cm, Mixed Media, 2002

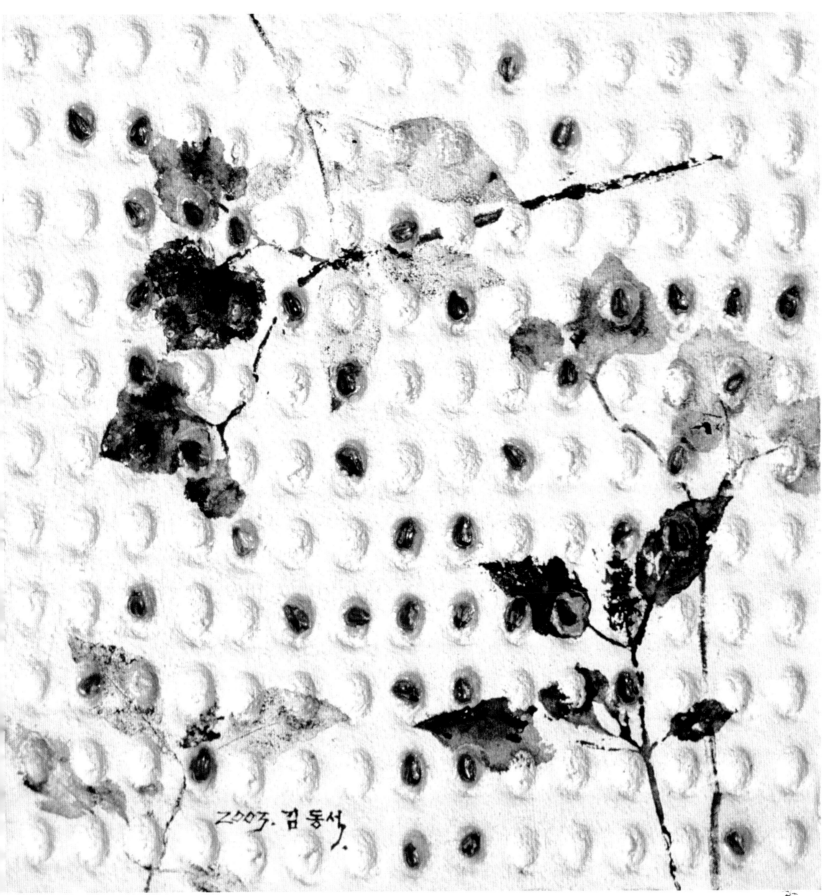

2003. 김동석

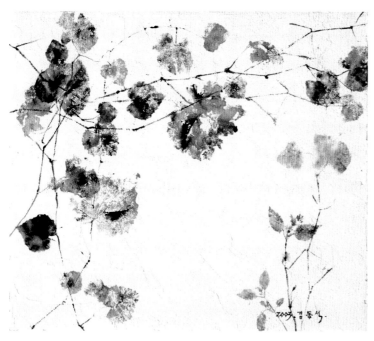

©ADAGP **어머니의 땅 – 또 다른 꿈**

◀ 33.3 × 53cm, Mixed Media, 2003

©ADAGP **어머니의 땅 – 또 다른 꿈**

▼ 45.5 × 53cm, Mixed Media, 2005

©ADAGP **어머니의 땅 – 또 다른 꿈**

▼ 24.2 × 33.4cm, Mixed Media, 2004

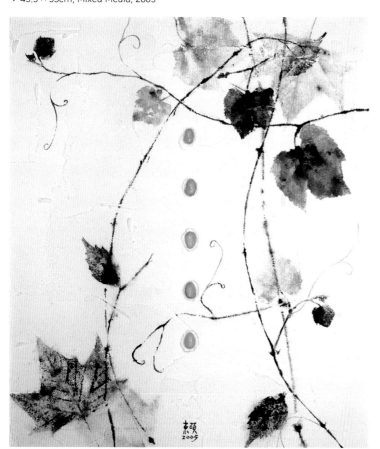

©ADAGP **어머니의 땅 - 또 다른 꿈**
▶ 53 × 45.5cm, Mixed Media, 2005

©ADAGP **어머니의 땅 - 또 다른 꿈**
▶ 53 × 33.3cm, Mixed Media, 2005

©ADAGP **어머니의 땅 – 또 다른 꿈**
◀ 24.2 × 33.4cm, Mixed Media, 2005

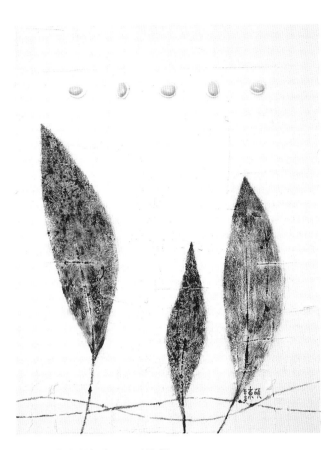

©ADAGP **어머니의 땅 - 또 다른 꿈**
▲ 40.9 × 53cm, Mixed Media, 2005

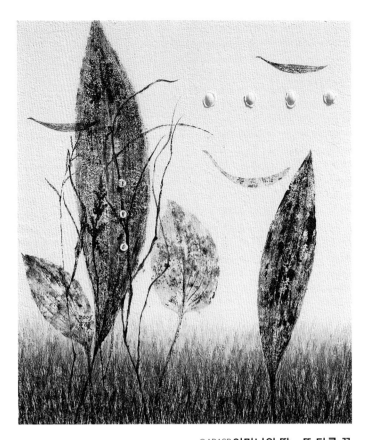

©ADAGP **어머니의 땅 - 또 다른 꿈**
▲ 45.5 × 53cm, Mixed Media, 2005

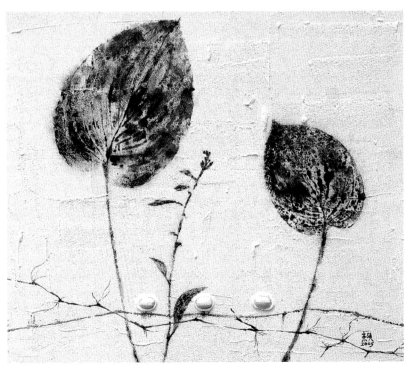

©ADAGP **어머니의 땅 - 또 다른 꿈**
▶ 53 × 40.9cm, Mixed Media, 2005

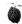

©ADAGP **어머니의 땅 - 또 다른 꿈**

▲ 33.3 × 53cm, Mixed Media, 2005

©ADAGP **어머니의 땅 - 또 다른 꿈**

▼ 33.3 × 53cm, Mixed Media, 2005

©ADAGP **어머니의 땅 – 또 다른 꿈**
◀ 53 × 33.3cm, Mixed Media, 2005

©ADAGP **어머니의 땅 – 또 다른 꿈**
▲ 53 × 45.5cm, Mixed Media, 2005

©ADAGP **어머니의 땅 – 또 다른 꿈**
▶ 40.9 × 53cm, Mixed Media, 2005

The mother's Land - Another Dream

Kim chun - jung (Artist, professor)

A human is a seed. More than that, it is the seed made of the dirt. Every man comes from the land and goes to be a part of it. Thay's why the human and the soil share the same chemical elements. So the land is the mother who gives birth of a life. Things come through mother's womb are all the same whatever they are. Even though they have different length and shapes, even some are erected walking, others crawls, they don't have any discrimination.

The seed which sorbors sunshine makes a violent revolution under the ground, but the other one which solidly rooted down and shining itself finds himself as a human. His being is opened and at least breaks his own body to grow up. There's no single life inferior to human. So, the seed of a fruit is called 'In(仁) (which means forbearance). The seed is located in the center of the fruit and would compose the whole colors of green perfectly with it's tiny body as the heart resist human body strongly located in the center of human body. The artist is looking into the very core of a thing through his personnel exhibitions. We know that planting a branch of a tree means moving the whole life. A suspicious leaf turns into a boat heading for unknown world or into a giant tree on a hill. Big green mountain is formed from a small bud. It's the 'Faith' as well as 'Beauty in Being.' We can see twinkling colors in a black and white paint, clouds and breeze in a vacant sky. Look, a herd of cloud bounding for a mountain. Breathe it.

It's the western artist's canvas revolution showing off charming oriental pictures which have an alert it's habitual touch. As the farmer cuts the flesh of earth to plant a seed so moves the artist diligently his hands. He must have the experience walking in a twilight to consider the life as a good one.

Every single seed bears a fruit and the fruit has far more seeds to make another lives. That's the law of Karma. It doesn't have any fence like a smile on a farmer's face and just plain. But that's the truth.

The world just enjoys itself, and the artist dances to it as a seed imagines. That's all.

That's the meaning of a seed.

178 A Collection of Kim Dong Seok Paintings

©ADAGP **어머니의 땅 - 또 다른 꿈**
▶ 33.3 × 24.3cm, Mixed Media, 2005

©ADAGP **어머니의 땅 - 또 다른 꿈**
▶ 45.5 × 37.9cm, Mixed Media, 2005

어머니의 땅
― 발아를 꿈꾸며

1996~2007

어머니의 땅
▼ 92 × 92cm, Mixed Media, 1997

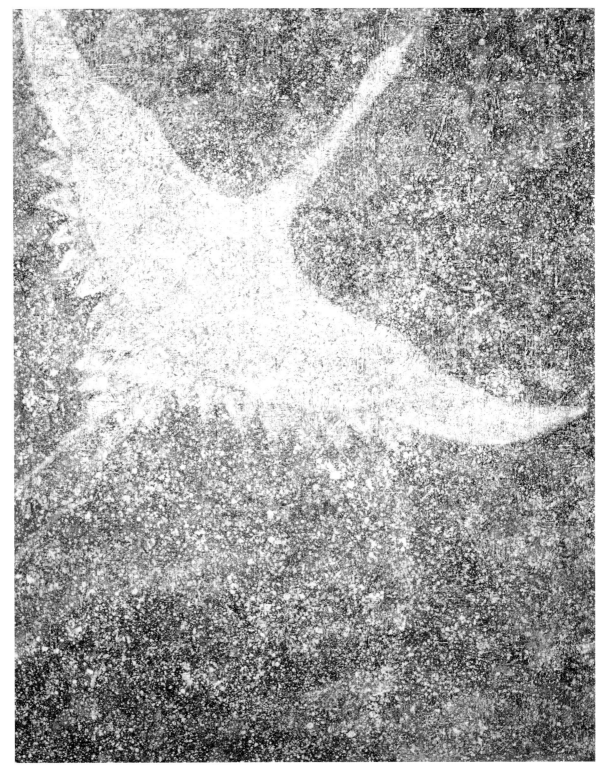

©ADAGP **간절한 기도**

▲ 130.3 × 162cm, Mixed Media, 1996

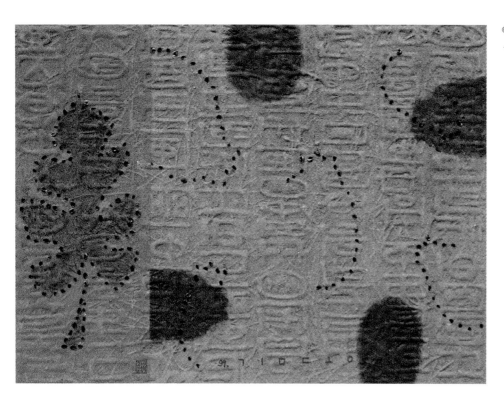

©ADAGP **어머니의 땅**
◀ 72.5 × 51cm, Mixed Media, 1997

©ADAGP **어머니의 땅**
◀ 128 × 91cm, Mixed Media, 1997

생명의 의지

임재광 (미술평론가)

김동석은 1996년의 첫 개인전에서 어머니를 그리는 서술적 문장을 독특한 방법으로 형상화한 작품을 발표 했었다. 한글 판본체의 자음과 모음을 해체하여 재결합하는 과정을 통해 추상성을 갖는 새로운 형태의 문자가 만들어지는데 의미의 소통을 거부하는 기호로서의 문자는 내밀한 자신의 감정을 숨기는 듯 드러내는 작가 고유의 어법이었다. 그는 표현 방법상의 이러한 장치를 통해 회화의 속성에 대한 탐구를 했던 것으로 보인다. 첫 개인전 이후 그의 작업은 외형상에서 많은 변화의 과정을 거쳤다. 첫번째 변화는 과일의 씨앗을 화면에 직접 붙인 작품들을 1997년부터 시작되었다. 실제의 사물은 그가 제시한 보다 확실한 소통의 언어다. 인간의 창조물인 문자로부터 자연의 산물인 실물로 옮겨진 그의 표현 언어는 그가 줄기차게 추구해온 '생명의 의지'에 본질적으로 접근하고자 하는 수단일 것이다.

이 시기의 작품에서는 한글의 글꼴에서 과일의 씨앗으로 주된 형상만 바뀌었을 뿐 화면을 구성하는 방식은 별 변화가 없었다. 규칙적이고 반복적인 수직 수평의 배열과 몇 번이고 덧 씌워진 채색이 중후한 화면을 형성하고 있었다. 그러나 수공의 인위적인 작업에 도입된 실물 오브제는 회화의 전통적 방법으로부터 벗어나고자 하는 의지가 나타나는 신호였다고 여겨진다. 1999년 무렵부터는 화사하면서도 두터웠던 채색이 사라지고 흰색의 단순한 바탕에 배열된 씨앗 위로 나무의 가지와 잎이 직판화의 기법으로 찍히게 된다. 이는 그리고 칠하는 행위를 배제하고 찍어내는 복사의 개념으로 변환되는 과도기적 작업이었다. 이번 전시에서 보여줄 주된 작품은 사군자의 매·난·국·죽의 실물을 직접 찍어낸 작업들이다. 캔버스천 위에 마대천을 덧씌운 견고한 틀 그리고 수퍼화인이라는 새로운 재료로 처리된 흰색의 두터운 바탕 화면에 매화 난초 국화 그리고 대나무의 가지와 잎을 각각 직접 찍어내는 방법은 김동석 작업의 근간을 이루는 기법이다.

이 작업을 통해 그는 과거에 해 오던 자신의 회화적 관념으로부터 탈출하고자 한다. 화면에서 의도적인 조형성을 배제하였고 그린다 하는 작위적 행위를 기피하였다. 사군자라는 전통적 제재를 차용하면서 조차 관념적 공간구성을 피하고 무작위적인 자연스러움을 추구하였다. 그래서 나타나는 다소 생경해보이는 화면은 과거의 회화적 관념을 버리는 과정에서 나타나는 현상이며 그는 이러한 생경한 느낌을 즐기고 있는 것으로 보인다. 버리는 것이 얼마나 어려운 일인가 하는 것은 한번이라도 버릴 마음을 가져본 사람은 안다.

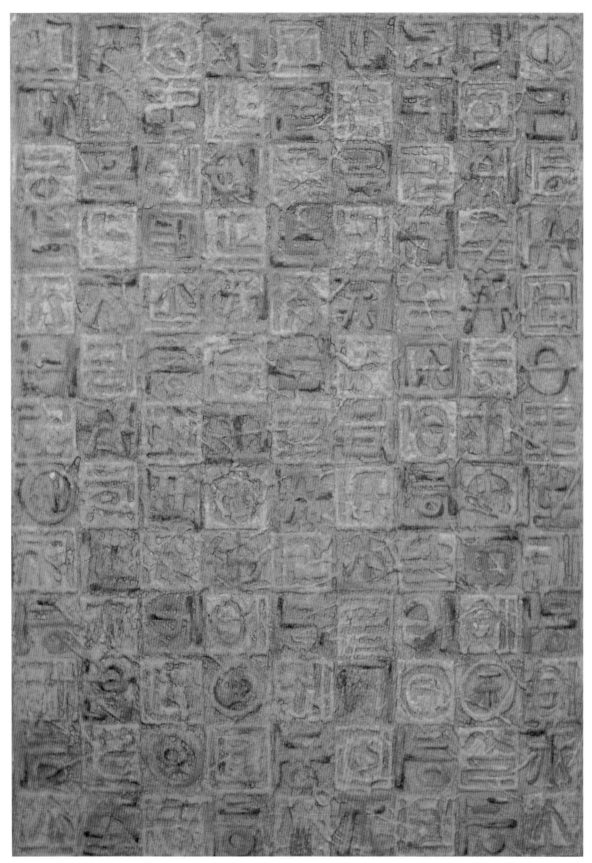

©ADAGP **어머니의 땅**

◀ 120 × 180cm, Mixed Media, 1997

김동석은 그 과정을 진전시켜 나가고 있다. 그러는 가운데 발생하는 생경한 느낌을 즐겁게 받아들이는 마음은 새로움에 능동적으로 반응하는 자세이며 바람직한 지향이라 생각한다.

 김동석은 초창기부터 줄곧 '생명'이라는 주제에 천착해 온 셈이다. 1996년의 첫 개인전에서 보여준 "어머니의 사계 "연작에서부터 발아하는 씨앗의 이미지가 어머니에 대한 서사적 내용을 추상적으로 형상화시킨 화면 위에 덧붙여 나타나는데 어머니나 씨앗은 공히 생명의 시원적인 의미가 있는 것이다. 1999년 작품 "어머니의 땅 – 발아를 꿈꾸며"를 기점으로 이후 그의 작업에서는 그간의 절충적 양식에서 벗어나 평면적이며 즉물적인 화면으로 접어든다. 여기서 사용되는 나무 줄기나 잎은 역시 그의 근원적 관심사인 생명에 대한 경외에서 벗어나지 않고 있다. 김동석의 작업 방식은 일관된 주제에 대한 흐름을 유지하며 표현 형식에 변화를 시도하는 성향을 보이고 있다. 주제에 집착하는 80년대적 방식에서 벗어나 표현 기법상의 독자성과 시각적 동시대성을 획득하는 것이 그가 나아가는 지향점이 될 것이다.

 이번 전시를 앞두고 어머니에 대한 미안한 마음이 어느정도 가셨기 때문에 홀가분하게 다음을 준비할 수 있었다고 고백하는 작가가 앞으로 펼쳐 갈 작품 세계는 자신의 그림에서 발아한 새싹이 성목으로 성장하였듯 어머니 품을 떠난 장성한 아들로서 새 세계를 발견해 나가길 기대하게 한다.

©ADAGP **어머니의 땅**
▼ 92 × 92cm, Mixed Media, 1999

©ADAGP **어머니의 땅 – 발아를 꿈꾸며**
▼ 86 × 92cm, Mixed Media, 2000

Will of Life

LimJae - Kwang (Art Critic)

Kim Dong Suk debuted with his extraordinary way of expressing his sorrow caused by the the death of hie mother in 1996. He broke the vowels and consonants of Korean alphabets and combined into a new forms of grammar words which reveal his concealed feelings. He researched the characteristics of language by this equipment. After the first Exhibition, his pictures have changed. The first change started when he attached the seeds on the canvas in 1997. The real materials are the certain language that he suggested.

His realistic language moved from human creature 'letter' to nature's product. This is the way to approach the will of life.In the work of this period, there was no big change other than the fruit seeds. Regular and repetitional arrange and over - touched color formed courteous and generous picture. But the artificial hand work with real materials was the signal to free from the traditional way. His canvas became white background and arranged seeds, stems and leaves engraved on it around the time of 1999. During the transition period he put the stress rather on copying work than drawing and coloring.

The main works for this exhibition are the copying pieces of plums, orchids, chrysanthemum and bamboos. The solid frame made with wrapped over the canvas he draws and super fine treated white background is copied with plums, orchids, chrysanthemums and bamboos which is Kim's main working way. Through this work, he tries to escape from old artistic traſtion. Excluding intended formation and drawing. Owing the traditional topics Four Gracious Plants, he pursued natualism. The unfamiliar scenes on the picture are the phenomena in the process of releasing artistic notion and he seems to enjoy it.

The person who has the experience knows how difficult it is to throw away. Kim, Dong Suk is in the process. The merry feeling in doing so is the proper pursuit reacting actively. Kim, Dong Suk have clung to 'Life' from the beginning of his career. From his first solo exhibition Mother's Four Season in 1996, his picture has contained sprouting seed's images overlapping his mother, and both the seed and

the mother mean the life.After 1999 Mother's Land - Dreaming of Sprouting his pictures show two dimentional reality freeing from the compromising way so far. The leaves and stems which are used for his picture doesn't escape from his original interest - awe of life.

His method of work shows his trial of new expression way keeping the main theme. Escaping the 1980's style while sticking to the theme, he pursues his own technical individuality and visual contemporaneousness. He confessed that he could have easily prepared for this exhibition by releasing the regretable feeling for his mother. I hope he will find the new world as a grown up son, as young buds become the huge tree in his picture.

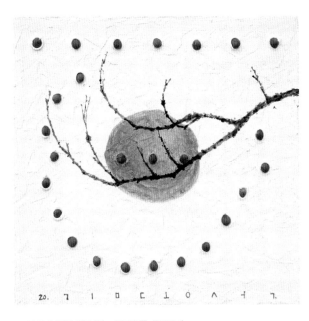

©ADAGP 어머니의 땅 – 발아를 꿈꾸며
▲ 53 × 45.5cm, Mixed Media, 2000

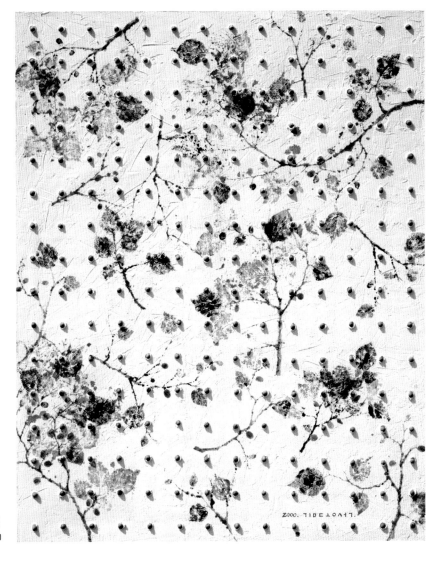

©ADAGP 어머니의 땅 – 발아를 꿈꾸며
▶ 130.3 × 162cm, Mixed Media, 2000

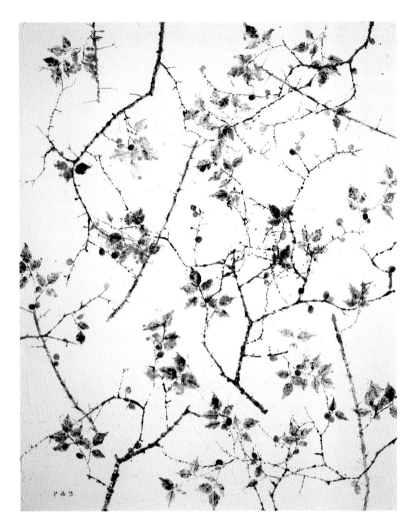

©ADAGP **어머니의 사계 – 봄**
▲ 130.3 × 162cm, Mixed Media, 2001

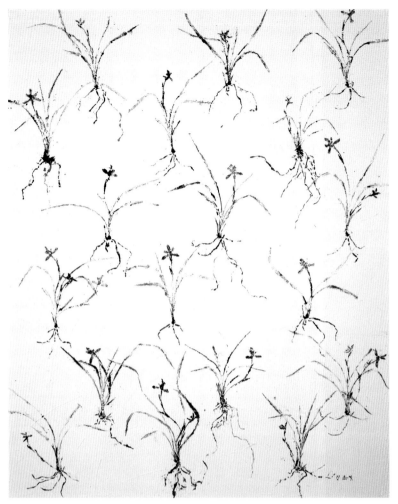

©ADAGP **어머니의 사계 – 여름**
▲ 130.3 × 162cm, Mixed Media, 2001

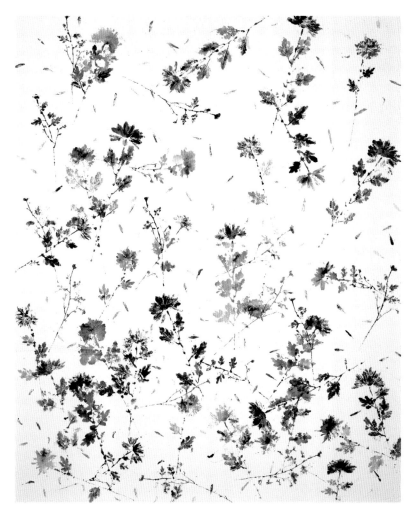

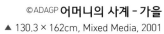

©ADAGP **어머니의 사계 - 가을**
▲ 130.3 × 162cm, Mixed Media, 2001

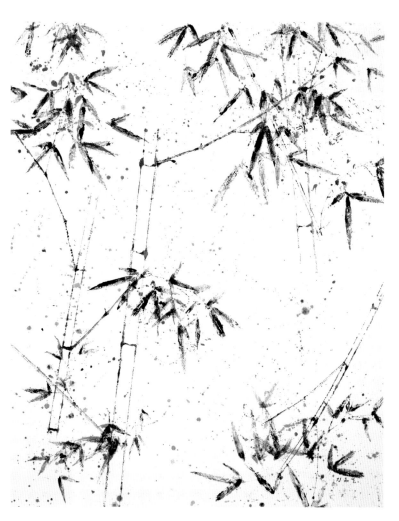

©ADAGP **어머니의 사계 - 겨울**
▲ 130.3 × 162cm, Mixed Media, 2001

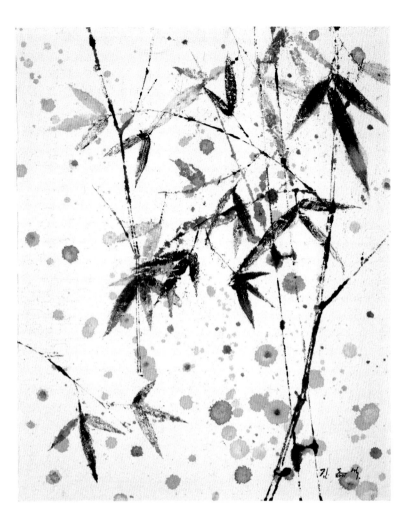

©ADAGP **어머니의 땅 – 발아를 꿈꾸며**
▲ 72.7 × 53cm, Mixed Media, 2001

©ADAGP **어머니의 땅 – 발아를 꿈꾸며**
▲ 130.3 × 162cm, Mixed Media, 2001

©ADAGP **어머니의 땅 - 발아를 꿈꾸며**
▶ 91 × 116.8cm, Mixed Media, 2000

©ADAGP **어머니의 땅 - 발아를 꿈꾸며**
◀ 115 × 186cm, Mixed Media, 2001

©ADAGP **어머니의 땅 – 발아를 꿈꾸며**
▲ 194 × 130.3cm, Mixed Media, 2002

©ADAGP **어머니의 땅 – 발아를 꿈꾸며**
▼ 194 × 130.3cm, Mixed Media, 2001

©ADAGP **어머니의 땅 – 발아를 꿈꾸며**
◀ 90.9 × 72.7cm, Mixed Media, 2000

©ADAGP **어머니의 땅 – 발아를 꿈꾸며**
▲ 45.5 × 53cm, Mixed Media, 2001

©ADAGP **어머니의 땅 – 발아를 꿈꾸며**
▲ 53 × 45.5cm, Mixed Media, 2002

©ADAGP **어머니의 땅 – 발아를 꿈꾸며**
▼ 45.5 × 53cm, Mixed Media, 2002

©ADAGP **어머니의 땅 – 발아를 꿈꾸며**
▼ 162 × 130.3cm, Mixed Media, 2002

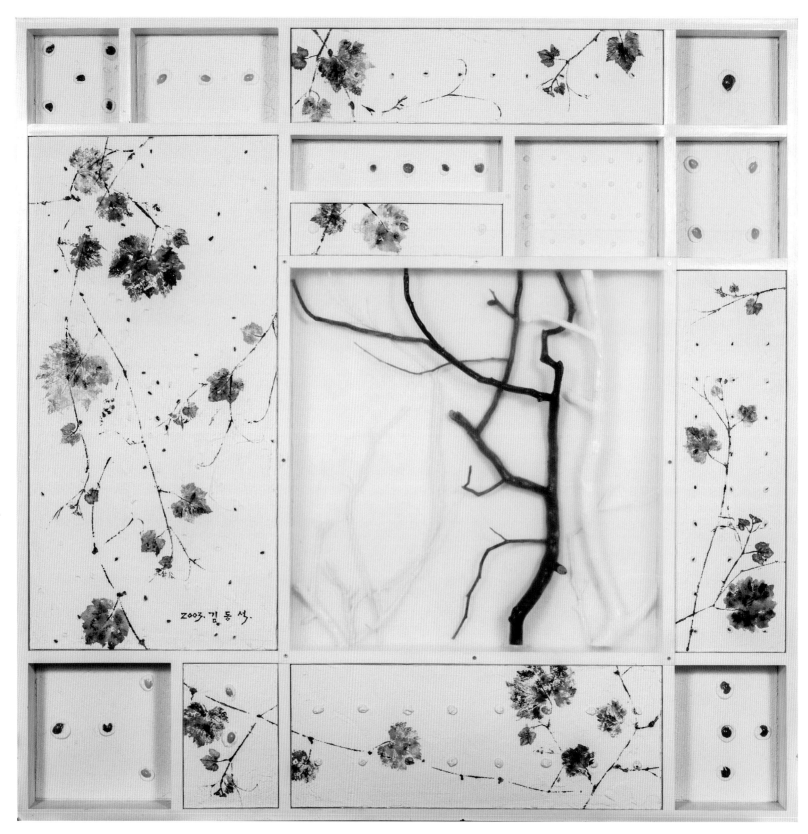

©ADAGP **어머니의 땅 – 발아를 꿈꾸며**

▲ 122 × 122cm, Mixed Media, 2003

©ADAGP **어머니의 땅 – 발아를 꿈꾸며**
▲ 45.5 × 53cm, Mixed Media, 2001

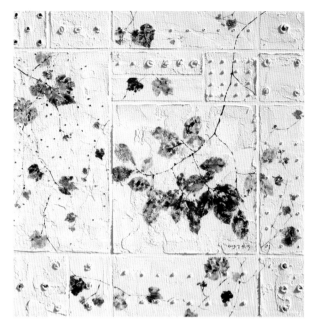

©ADAGP **어머니의 땅 – 발아를 꿈꾸며**
▲ 122 × 122cm, Mixed Media, 2003

©ADAGP **어머니의 땅 – 단비**
▼ 130.3 × 162cm, Mixed Media, 2003

©ADAGP **어머니의 땅 – 또 다른 꿈**
▼ 72.7 × 60.6cm, Mixed Media, 2003

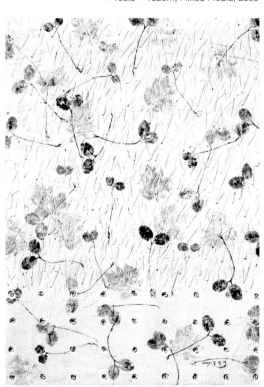

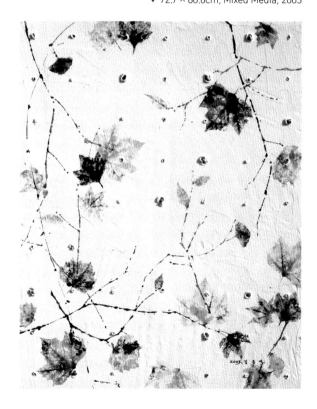

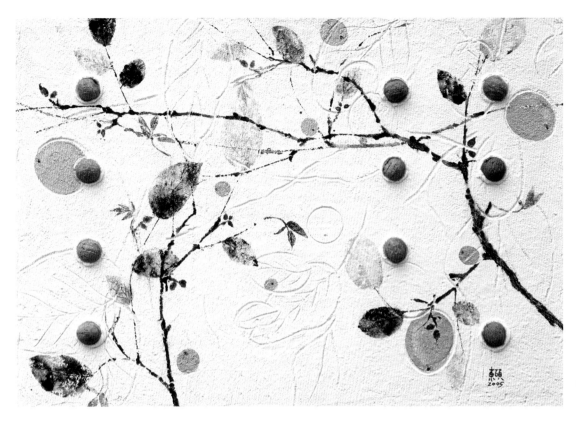

©ADAGP **어머니의 땅 – 발아를 꿈꾸며**

◀ 90.9 × 72.7cm, Mixed Media, 2005

©ADAGP **어머니의 땅 – 발아를 꿈꾸며**

◀ 130.3 × 97cm, Mixed Media, 2005

©ADAGP **어머니의 땅 - 발아를 꿈꾸며**
▲ 162 × 112cm, Mixed Media, 2005

©ADAGP **어머니의 땅 – 아름다운 비행**

◀ 162 × 130.3cm, 씨앗, 스톤젤미디움, 캔버스에 아크릴, 2006

©ADAGP **어머니의 사계 - 겨울**
▲ 90 × 180cm, Mixed Media, 1996

©ADAGP **어머니의 사계 - 봄**
▲ 90 × 180cm, Mixed Media, 1996

©ADAGP **어머니의 사계 - 여름**
▲ 90 × 180cm, Mixed Media, 1996

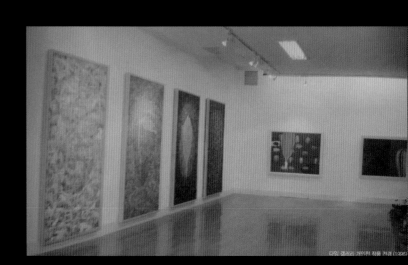

▲ 개인전 전시전경 (한솔 갤러리)

어머니의 사계

1990~1996

당신에게 제가 무엇이길래

무엇이거나 달라고만
보챘던 당신에게 전 무엇이었습니까.

무엇이 그토록 소중 했길래

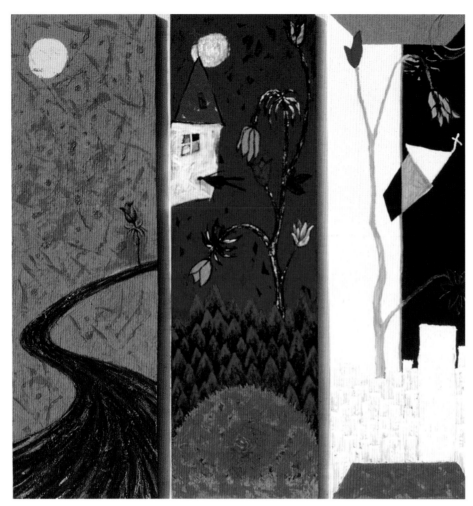

©ADAGP **피고지고 피고지고 피고 지더라**
▲ 180 × 240cm, Mixed Media, 1991

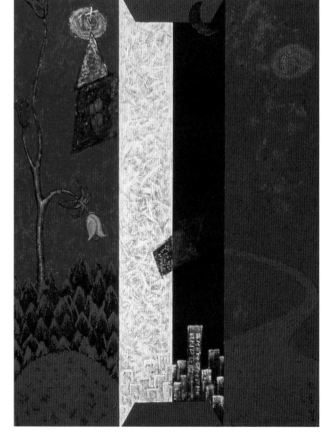

©ADAGP **피고지고 피고지고 피고 지더라**
▶ 130.3 × 162.2cm, Mixed Media, 1991

김동석 개인전에 부쳐

장영준 (국립현대미술관 학예 연구원)

어머니의 사랑은 인간에게 주어진 가장 큰 신의 축복이다.

희랍 신화의 지고지순한 아가페적 사랑은 영원한 생명의 결정체로, 대지를 비추는 축복과 환희로 나타나기도 한다.

이번에 첫 개인전을 갖는 김동석은 보이지 않는 사랑의 힘을 화폭에 담아내고 있는 작가라 할 수 있다. 그의 작품에서 직관적으로 느낄 수 있는 가장 두드러진 특징은 어머니의 사랑을 상징하는 대지의 풍요로움과 모든 생명체를 감싸고 있는 포근한 흙의 향기라고 볼 수 있으며 그것을 조형적으로 뒷받침 하고 있는 추상적이고 개념적인 형식, 부드럽고 두터운 마티에르, 그리고 원시적 감각의 색채를 들 수 있을 것이다.

특히, 최근에 시도하기 시작한 흙 작업과 관념적 요소의 단어의 나열은 작가가 화면 안에서 형용할 수 없는 내면의 서술이며 표현의 극한점이라 할 것이다. 작가는 몇 년 전부터 진흙을 매개물로 한 일련의 작품들을 제작하기 시작하였으며 그런 회화적 흔적들은 몇 차례의 외형적 변화를 모색하면서 오늘의 개념적이고 구조적인 단계에 이른 것이다. 따라서 그의 작품에서는 저 멀리 어둠속에서 서서히 드러나는 것 같은 사랑에 대한 묵시록적인 암시가 있으며 그것은 작가의 손을 빌어 다변화되고 추상적 공간으로 변이되고 있다. 작가의 어머니에 대한 그리움은 이렇게 조형화 되고 회화화 되었던 것이다.

흙이라는 매개체를 통하여 원초적 생명의 에너지와 합일을 추구하며 근원적인 마음의 안식처에 도달하려고 하고 있는지도 모른다. 점토의 진득하고 찰 진 느낌에서 맛볼 수 있는 편안한 느낌을 작가는 어머니의 따뜻한 품속으로 여기고 있는 것 같다. 한 인간이 삶을 살아가는데는 여러 가지 형태가 있을 수 있겠으나 나는 작가의 표정에서 인간의 진실된 마음을 보았으며 이런 진실이 결국 한 작가의 예술 철학으로 승화되어 여러 사람들에게 감동을 선사하는 것이라 믿고 싶다. 작가의 조형이념과 감각은 이렇게 하여 실체적으로 우리들 앞에 다가서고 있는 것이다. 물질의 풍요 속에서 정신적 고독을 안타까워하는 이 사회의 현실과 삭막함을 작가는 그의 단순하고 미니멈 적인 형태의 작품들을 통하여 해소하고자 하는 것이며 그것은 그의 가슴속에 내재되어 있는 또다른 형태의 사랑의 해법이라 할 수 있다. 따라서 그의 작품들은 초기구상적이고 입체적인 구조형식이어서 점차 미니멈 적이고 개념적으로 변모되었다고는 하지만 냉철하고 지적인 이시대의 여러 유형의 작품들과는 형식면에서 전혀 다른 이질적 요소를 내포하고 있는 것이다. 물론, 그 역시 여러 번

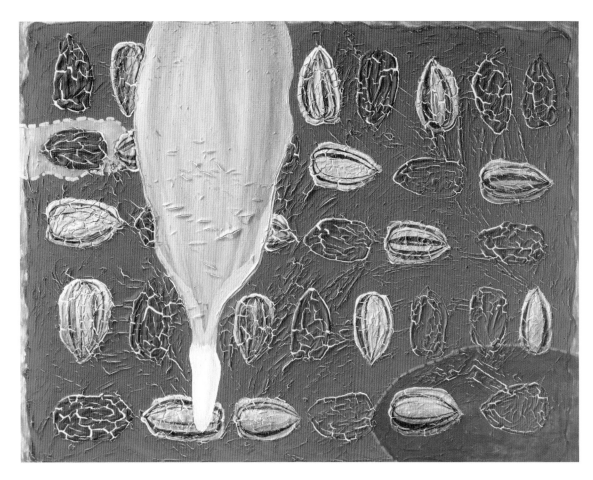

©ADAGP **어머니의 땅**
◀ 91 × 72.7cm, Mixed Media, 1996

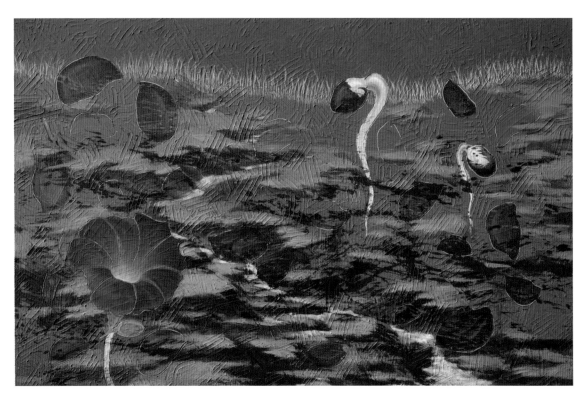

©ADAGP **어머니의 땅**
◀ 180 × 100cm, Mixed Media, 1995

의 시행착오를 거치며 성장하는 여느 작가와 같이 하나의 작품을 제작하는데 있어 수십회의 에스키스와 도형적 실험을 거쳐 완성시킨다. 그러나 그는 결코 흐트러짐 없이 일관된 자세를 유지하는 우직한 끈기를 지니고 있다. 그것이 이 작가의 생명이다. 비록 형식과 규모 면에 볼 때 독특한 작품의 개성을 원숙하게 보여주지 못하고 있다 할지라도 그의 세계는 이 시대의 조류와는 거리가 먼 그 자신만의 순수한 멋을 내포하고 있다. 그에게 있어 구도의 세계는 그가 일관되게 추구해오고 있는 근원적 생명에의 귀착이 중요한 것이지 유행하는 시대의 놀라나 모방의 편승이 목적이 아닌 까닭이다. 결국 진득하고 끈끈한 감정이 배어 있는 그의 조형언어는 기호화 되고 문자화 되어 우리 앞에 가시적으로 나타나고 있는 것이다.

©ADAGP **어머니의 땅**

▼ 162.2 × 130.3cm, Mixed Media, 1991

그리움을 달래 보는 연습

이제는 조금은 알 것만 같습니다.

감히, 이젠 당신이 그리우면 땅으로도 찾고, 씨앗으로도 찾고,

뿌리로도 찾고, 새싹으로도 찾으며, 꽃으로도 찾고, 열매로도 찾고, 낙엽으로도 찾으며,

당신에 대한 그리움을 대신하는 방법을 배웠습니다.

<div align="right">

– 96. 2. 작가노트

</div>

©ADAGP **어머니의 사계 - 겨울**
▲ 90 × 180cm, Mixed Media, 1996

©ADAGP **어머니의 사계 - 봄**
▲ 90 × 180cm, Mixed Media, 1996

©ADAGP **어머니의 사계 - 여름**
▲ 90 × 180cm, Mixed Media, 1996

©ADAGP **어머니의 사계 - 가을**
▲ 90 × 180cm, Mixed Media, 1996

자음과 모음의 결속력

모든 언어들은 자음과 모음의 결속으로 이루어진다. 내가 입에 담은 좋은 말과 싫은 말도, 남이 입에 담은 달콤한 말과 쓰디쓴 말도,

그리고 선과 악, 거짓과 진실, 슬픔과 기쁨, 외로움과 그리움 모든 상반된 언어들은 엄청난 마력을 지니고 있다.

자음과 모음의 올바른 결속이나 꾸밈없는 이어짐은 우리로 하여금 희생이 무엇인지를 알게하고, 사랑이 무엇인지를 알게하고, 기쁨이 무엇인지

를 깨닫게 한다.

물론 상반된게 없다면 무엇하나 진정한 의미를 찾지 못할게다.

이 몇자 되지 않는 자음과 모음의 쓰임을 잘 다스리고 인내할 수 있다면 좋은 언어들로 아름다운 언어들로 가득채워 질게다.

아름다운 세상을 위하여 살맛나는 건강한 지구를 위하여 말이다.

– 96. 3. 작가노트

©ADAGP **어머니의 땅**

▲ 90×180cm, Mixed Media, 1990

©ADAGP **어머니의 땅**

▼ 81.5×105cm, Mixed Media, 1994

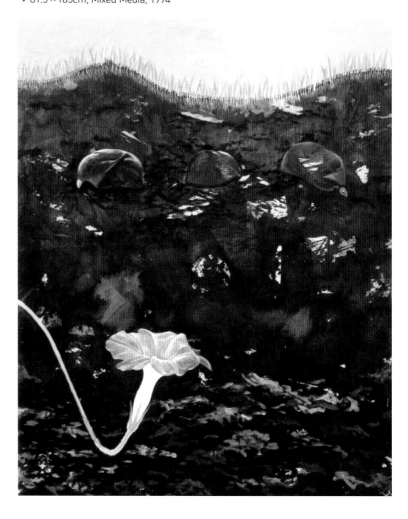

Preface to Dongseok Kim's Art EXhibition

JangYoung - joon (Art Researcher of National Modern Art Museum)

Maternal love is the greatest bliss given to human beings.

Agape, pure love in Greek myth also represents blessing and delight shining the earth as the crystal of a life which everlastingly lasts.

It can be said that Dongseok Kim, who holds his first exhibition, is an artist putting the power of invisible love on his canvas.

the most significant characters, which we can intuitionally feel about his works, are; rich earth. a symbol of maternal love and fragrant soft soil embracing all living things.

and abstract & conceptional format, soft & thick matiere, and hue with primitive sense formatively supporting the forementioned two elements.

His soil works and listed conceptional words recently begun to be experimented are especially another expression method showing the painter's inner world which can not be expressed canvas. He started producing a series of works by the use of clay as a medium a few years ago and such pictorial traces have reached to today's conceptional and structural stage through several external changes. Accordingly, his paintings suggests revealed love which seems to appear slowly from the darkness and the hands of the artist.

This is how Dongseok's yearning for mother has been shaped and painted. He may try to reach a place for the rest of mind seeking for being united with Energie of original life by the use of soil, a medium. It seems that he regards as a warm bosom of a mother comfortable feeling from sticky and glutinous clay.

Though there are many types of lives, I read a true heart from his face, and I believe. the truth leads to the sublimation of a painter's art philosophy getting many people impressed by it. It is how his formative concept and sense come nearer to us in reality. With his simple and minimum art, he strives to overcome reality of this society and its dreariness in which we can not but feel solitude even in abundant material. It is another type of solution of love in his heart. His works have been, accordingly, changed

©ADAGP **어머니의 땅**

▲ 130.3×162.2cm, Mixed Media, 1991

©ADAGP **어머니의 땅**

▲ 130.3×162.2cm, Mixed Media, 1991

©ADAGP **어머니의 땅**

◀ 162.2×130.3cm, Mixed Media, 1991

from structural and cubic art into minimum and conceptual one but they contain the elements totally different from today's cool and intellectual type of works with respect to a form.

Of course, his works are complete through tens of esquisse and diagram experiments. He also has taken the same courses as any other usual artist do, through the period of trial and error, But he has a tenacity to keep consistent attitude with no confusion. It is this artist's life.

His world shows his own pure taste far from this age's trend, though the unique characters of his works are not fully expressed with respect to format and size. That is because in the world seeking after truth, return to fundamental life is more important to him rather than participation in or imitation of today's logic in fashion.

His formative language in with sticky and tenacious feeling represents itself as visible symbols and letters to us, after all.

©ADAGP **어머니의 땅**
▼ 45 × 45cm, Mixed Media, 1996

©ADAGP **어머니의 땅**
▼ 45 × 45cm, Mixed Media, 1996

©ADAGP **어머니의 땅**

◀ 92 × 92cm, Mixed Media, 2000

©ADAGP **어머니의 땅**

▼ 90 × 90cm, Mixed Media,1992

©ADAGP **어머니의 땅**

▼ 45.5 × 53cm, Mixed Media, 1992

생성과 소멸, 소멸과 생성의 영원성

나는 보고 싶었다.

작지만 소중한 것
화려하지는 않지만 아름다웠던 것
어머니의 땅에서 쉼 쉬는 모든 것을

끊임없이 생성되고
쉬임없이 소멸되는
그런, 살아 숨 쉬는 땅

생성된 것도 영원하지 않고
소멸된 것도 영원하지 않는

.

.

느낄 수는 있지만...... ,
감히, 볼 수 있다면

― 96. 1. 작가노트

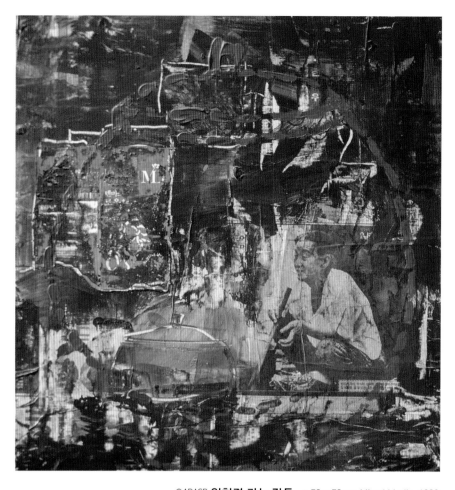

©ADAGP **잊혀져 가는 것들** ▲ 50 × 50cm, Mixed Media, 1992

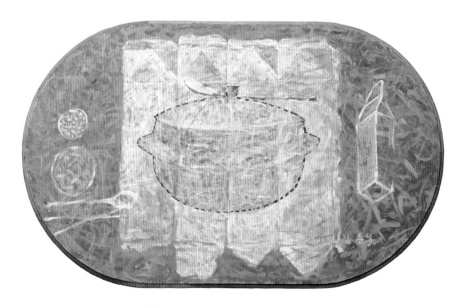

©ADAGP **잊혀져 가는 것들** ▲120 × 90cm, Mixed Media, 1993

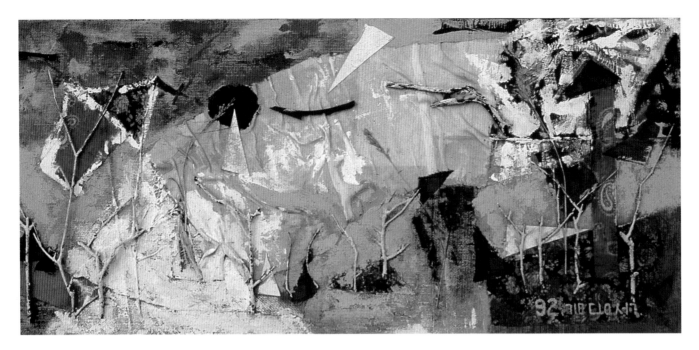

©ADAGP **어머니의 땅** ▲ 60 × 30cm, Mixed Media, 1992

©ADAGP **어머니의 땅** ▼ 60 × 30cm, Mixed Media, 1992

©ADAGP **어머니의 땅**

▲72.7 × 60.6cm, Mixed Media, 1992

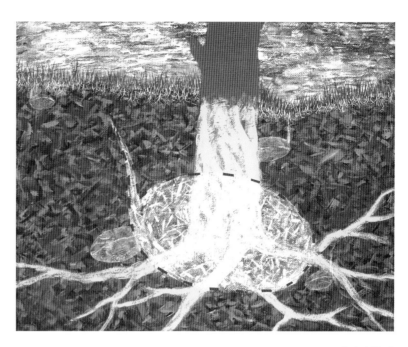

©ADAGP **어머니의 땅**

▲ 90.9 × 72.7cm, Mixed Media, 1994

©ADAGP **정물**

▼ 72.7 × 53cm, 합판에 아크릴, 1992

©ADAGP **풍경**

▼ 90.9 × 72.7cm, Mixed Media, 1990

©ADAGP **풍경**

◀ 90 × 180cm, Mixed Media, 1990

©ADAGP **갇힌공간**
▶ 21.5 × 22.5cm × 5set, 종이에 채색, 1994

©ADAGP **첩첩산중**
▶ 90.9 × 72.7cm, 하드보드지, 1994

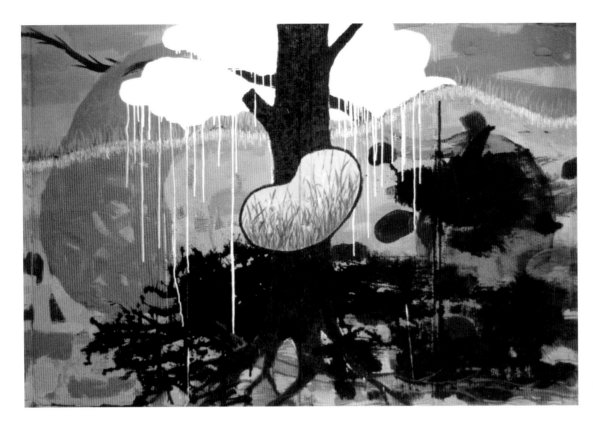

©ADAGP **어머니의 땅**
◀ 220 × 170cm, Mixed Media, 1994

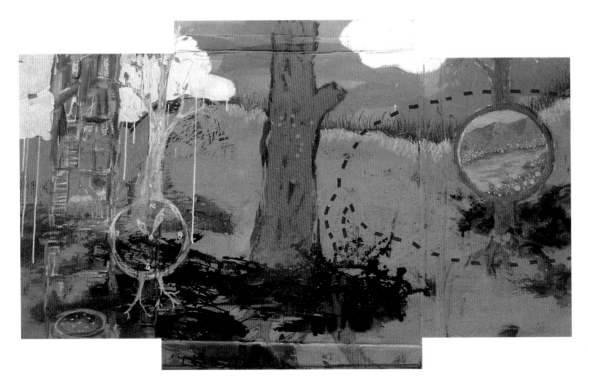

©ADAGP **빌딩 숲 그늘보다 나무숲 그늘이 그리울때**
◀ 220 × 170cm, Mixed Media, 1994

©ADAGP 현대인 ▲ 60 × 60cm, Mixed Media, 1992

©ADAGP **어머니의 땅**

▲ 90.9 × 72.7cm, Mixed Media, 1994

©ADAGP **어머니의 땅**

▲ 90 × 180cm, Mixed Media, 1995

©ADAGP **어머니의 땅**

◀ 91 × 116.8cm, Mixed Media, 1995

©ADAGP **그리움**

▲ 130.3 × 162.2cm, Mixed Media, 1992

©ADAGP **잊혀져 가는 것들**

▼ 90.9 × 72.7cm, Mixed Media, 1992

©ADAGP **잊혀져 가는 것들**

▶ 72.7 × 60.6cm, Mixed Media, 1992

잊혀져 가는 것들

▲ 162.2 × 130.3cm, Mixed Media, 1992

어머니의 땅

▼ 53 × 45.5cm, Mixed Media, 1995

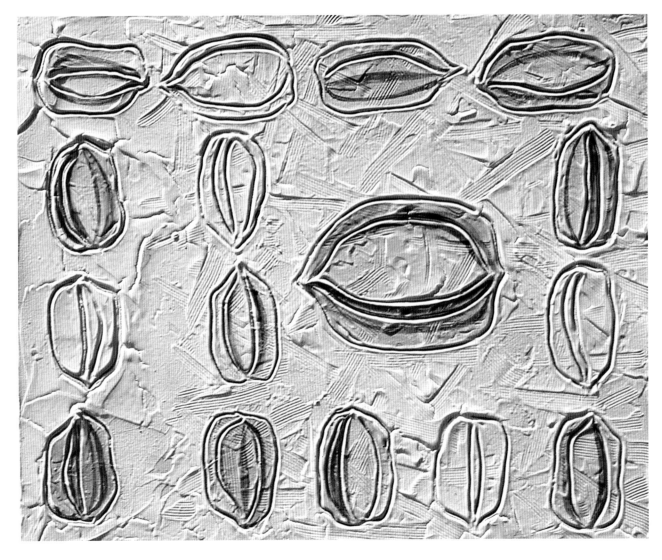

김 동 석

학력

1965 ～ 전남 순천 출생
추계예술대학교 미술학부 서양화과 졸업
동국대학교 교육대학원 미술교육과 졸업
논문 : 고암 이응노 작품 연구

개인전

2019	석과불식 (예술의전당 한가람미술관, 서울)
2019	우공이산 (갤러리 이즈, 서울)
2018	카루소 갤러리 개관기념 김동석 초대전 (카루소 갤러리, 하남)
2017	길… 어디에도 있었다 II (HIRA고객갤러리 초대개인전, 원주)
	"THE PATH" 김동석 초대전 (갤러리 30, 서울)
2016	길… 어디에도 있었다 (갤러리라메르, 서울)
2014	씨앗… 1mm의 희망을 보다 (가나아트스페이스, 서울)
2012	나에게로 떠나는 여행 (송파구청갤러리 초대개인전, 서울)
2011	걸음… 거름… (노원문화예술회관 초대개인전, 서울)
2010	그리고 and 그리다 III (인사아트센터, 서울)
	그리고 and 그리다 II (ASSI ART GALLERY, LA)
2009	그리고 and 그리다 (Jiuding gallery, 북경)
2008	나에게 길을 묻다 II (아산갤러리, 서울)
2007	나에게 길을 묻다 (인사아트센터, 서울)
2007	어머니의 땅 – 아름다운 비행 II
	로뎀 갤러리 초대전 – 사랑나눔전 (로뎀 갤러리, 서울)
2006	어머니의 땅 – 아름다운 비행
	계간버질특별기획 초대전 (SEE & SEA GALLERY, 부산)
2001	어머니의 땅 – 발아를 꿈꾸며 (갤러리 다임, 서울), (서울아산갤러리, 서울)
1996	어머니의 사계(四季) (뉴코아백화점문화센터, 순천), (한솔 갤러리, 서울)

아트페어

2019	Art Nordic Denmark (Copenhagen, 덴마크)
	싱가포르 뱅크 아트페어 (상그릴라 호텔, 싱가포르)
2018	아시아 컨템퍼러리 아트쇼 홍콩 (콘래드 홍콩 호텔, 홍콩)
	홍콩 마르코폴로 호텔아트페어 (마르코폴로 호텔, 홍콩)
	성남아트페어 (성남아트센터, 성남)

	SCAF ART FAIR (롯데호텔 소공동, 서울)
	아트 : 광주 : 18 (김대중컨벤션센터, 광주)
	부산국제 화랑 아트페어 (부산 벡스코, 부산)
	런던 아트룸스페어 (호텔리베라 청담, 서울)
	한국구상대제전 (예술의전당 한가람미술관, 서울)
2017	화랑미술제 (삼성무역센터 코엑스, 서울)
	서울아트쇼 (삼성무역센터 코엑스, 서울)
2016	경주아트페어 (경주화백켄벤션센터, 경주)
	한·중·일 국제아트페어 (부산문화회관, 부산)
	여수국제아트페스티벌 (예울마루, 여수)
2015	부산아트쇼 (벡스코, 부산)
2014	청주아트페어 (청주예술의전당, 청주)
	대구아트페어 (대구전시컨벤션센터, 대구)
	상하이아트페어 (상하이마트, 상해)
2013	한국구상대제전 (예술의전당 한가람미술관, 서울)
	아트 : 광주 : 13 (김대중컨벤션센터, 광주)
	ART ROAD 77아트페어 2013 With Art, With Artist!
	(파주갤러리일대, 경기)
2011	SOAF서울오픈아트페어 (삼성무역센터 코엑스 Hall B1,2, 서울)
2010	아트 상하이 (상하이마트, 상해)
2009	한국미술의 빛展 (예술의전당 한가람미술관, 서울)
2007	아트스타 100축전 (삼성무역센터 코엑스 인도양홀, 서울)
2005	중국예술전람회 기획전 (중국국제전람중심, 북경)
2002	대한민국 미술축전 기획초대전 (예술의전당 한가람미술관, 서울)

단체전 및 기획 초대전

2019년	청주공예비엔날레 (정북동 토성주변 깃발전, 충북)
	김해비엔날레국제엑스포 (김해문화의전당 윤슬미술관, 경남)
	전주현대미술관개관 초대전 (전주현대미술관, 전북)
	갤러리SOO 개관 기념전 (갤러리SOO, 전남)
	공주백제미술전 – 백제 천도의 길을 가다 (공주고마센터, 충남)
	서울지부장 연합전 (갤러리 보다, 서울)
	송파미술가협회 정기전 – 초록물결 展 (예송미술관, 서울)
	보은국제아트엑스포 (보은국민체육관, 충북)

한성백제 송파미술제 (예송미술관, 서울)

제34회 누리무리 정기전 (전남광주갤러리, 서울)

2018년　평창 동계올림픽 성공기원 세계미술축전 (한국미술관, 서울)

한류! 이제는 미술이다 (당진문예의전당, 당진)

보은국제아트엑스포 (보은국민체육관, 충북)

송파미술가협회 정기전 – 新·風·流·展 (예송미술관, 서울)

아름다운 나눔전 (송파구청갤러리, 서울)

서울지부장 연합전 (목동아트문화센터, 서울)

제33회 누리무리 정기전 (토포하우스, 서울)

한성백제 송파미술제 (예송미술관, 서울)

공주백제미술전 – 백제 천도의 길을 가다 (공주고마센터, 충남)

동작미협정기전 초대작가전 (동작아트갤러리, 서울)

미술의 힘 그치유의 능력전 (동덕아트센터, 서울)

섬진강미술대전 초대전 (광양문화예술회관, 전남)

백석예술대학교 교수전 (백석예술대학교, 서울)

송파 – 청담을 거닐다 (메이준갤러리, 서울)

서울환경미술제 (예송미술관, 서울)

금당고등학교 동문 명인전 (금당고등학교, 전남)

추계예술대학교 동문전 (현대미술공간, 서울)

2017년　공주백제미술전 – 백제 천도의 길을 가다 (공주고마센터, 충남)

한강의 흐름전 (강동아트센터, 서울)

제32회 누리무리 정기전 (도화헌미술관, 전남)

송파미술가협회 정기전 (예송미술관, 서울)

송파,제주 미협전 (KBS전시장, 제주)

COFA미술대전 초대전 (인사아트프라자, 서울)

2016년　양평군립미술관 기획초대전 – 신바람 양평 展 (양평군립미술관, 경기)

갤러리 락 개관기념 초대전 (갤러리 락, 제주)

제31회 누리무리 갤러리바이올렛 초대전 (갤러리바이올렛, 서울)

미술의 힘 그치유의 능력전 (동덕미술관, 서울)

미야자키협회 초대전 (현립미술관, 일본)

문학의 집 초대전 (문학의 집, 서울)

송파미협정기전 (예송미술관, 서울)

찾아가는 갤러리 (순천, 광양, 여수 문예회관, 전남)

추계예술대학교 동문전 (현대미술공간 C21, 서울)

한국현대미술작가연합회전 (갤러리 라메르, 서울)

2015년　광복70주년 대한민국미술축전 (동대문DDP갤러리, 서울)

명동국제아트페스티벌 (명동갤러리, 서울)

전태일재단 기획초대 – 나눔전 (아라아트센터, 서울)

제6회 보은국제아트엑스포 (보은국민체육관, 충북)

안중근문화예술전 (용산구청 용산아트홀, 서울)

2015실롱 앙데팡당 (르부르박물관, 파리)

중,한 안중근문화예술전 (중국하얼빈 123전시장, 하얼빈)

히달고시 국경페스티벌 한국작가초대전
(State Farm Arena VIP ROOM, 히달고)

한국현대미술작가연합회전 (갤러리라메르, 서울)

AR갤러리 중견작가초대전 (킨텍스, 일산)

의왕국제플랫카드아트전 (백운호수, 경기)

세계미술연맹 5감전 (세종문화예술회관, 서울)

송파미술가협회전 (예송미술관, 서울)

2015무진회 남도소리와 빛깔전 (서울시립미술관, 서울)

2015아트코리아 (예술의전당 한가람미술관, 서울)

밀라노세계엑스포기념 (시립미술관, 이탈리아)

제30회 누리무리30주년 기념전 (갤러리 라메르, 서울)

달팽이갤러리 개관기념전 (달팽이갤러리, 울산)

2015보령미술 해를 품다 (보령문화예술회관, 보령)

2014년　싱가포르 한국작가 300인 초대전 (한국국제학교 아트홀, 싱가포르)

국제청년비엔나레 (대구 EXCO, 대구)

한·중 문화예술교류전 – 천년지애 (산동성 위해시, 중국)

대한민국우표대전 (중랑아트갤러리, 서울)

2014 필라코리아 세계우표전시회 (코엑스 A HALL 우표예술관, 서울)

제29회 누리무리 정기전 – 추억의 책가방전 (디투갤러리, 순천)

100인 특별초대전 – 우표, 예술을 품다 (코엑스 A HALL 우표예술관, 서울)

모던페인팅전 (월산미술관, 분당)

제10회 광화문국제아트페스티벌 (세종문화회관 미술관, 서울)

세계청년비엔날레 (대구전시컨벤션센터, 대구)

점·면·색 S-ART전 (이형갤러리, 서울)

제3회 명동국제아트페스티벌 (명동나라아트, 서울)

세계열린미술축제 (세종문화회관 미술관, 서울)

제3회 한국회화의 위상전 (한국미술관, 서울)

K-갤러리 개관 4주년 기념 불우이웃돕기 기획전 (K-갤러리, 부산)

서울세계열린미술대축제 (세종문화회관 미술관, 서울)

예술, 봄을 만나다 (천안예술의전당미술관 기획전, 천안)

김동석과 8인의 아름다운 동행展 (진부령미술관 초대전, 고성)

2013년　우리동네 예술마을프로젝트 수목원가는길2013 (국립수목원 산림박물관, 포천)

동국대학교 총동창회 2013동국미술대전 (아라아트센터, 서울)

아트 : 광주 : 13 (김대중컨벤션센터, 광주)

충남현대미술페스티벌 (충남 예산군 덕산온천 관광지, 충남)

한류 미술의 물결전 (그리스국립현대미술관, 그리스)

희망 그리고 꿈 아트울산 2013 (울산태화강 둔치, 울산)

제28회 누리무리 정기전 (순천문화예술회관, 디투갤러리, 순천),
(인사아트센터, 서울)

청년의 정원 순천을 깨우다 (디투갤러리, 순천)

현대미술작가전 2013 (서울미술관, 서울)

한국미술협회 임원특별전 (내설악예술인촌 공립미술관, 강원)

제47회 한국미술협회전 (예술의전당 한가람미술관, 서울)

자연과 인간 展 (정부세종청사, 세종시)

2012년　조강훈과 함께하는 송년불우이웃돕기 자선전
– 아라아트 갤러리 개관초대전 (아라아트갤러리, 서울)

한국의 美전 (8, 9갤러리, 파리)

C21 현대미술공간 개관전 (추계예술대학교 창조관, 서울)

송파미술가협회 창립20주년 기념전 (예송미술관, 서울)
김환기가 살던 예술의 섬 안좌도 특별사생전 (인사아트센터, 서울)
Annual Exhibition 초대 (Dosan Hall Gallery, Canada)
한·중·일 동행전 (예송미술관, 서울)
한국대표작가100인 초대전 (세종문화회관 미술관, 서울)
찾아가는미술관 (여수문화예술회관, 여수)
자연+사람+미술 (반월아트홀, 포천)
미술인의 날 특별후원전 (예술의전당 한가람미술관, 서울)
경기의 사계 – 아름다운산하전 (파주교하아트센터, 경기)
미국 LA MBC개국 기념전 (MBC방송국 갤러리, LA)

2010년
Annual Exhibition (Dosan Hall, Canada)
묵산미술축제 초대전 (묵산미술관, 영월)
누리무리25주년 기획전 (공평서울아트센터, 서울)
순천청년작가 누리무리회 초대연합전 (순천문화예술회관, 순천)
한·중·일 동행전 (예송미술관, 서울)
우리들의 이야기 (송파구청갤러리, 서울)

2009년
역사를 간직한 바다전 (SEE & SEA GALLERY, 부산)
제17회 서울국제미술제2009 (조선일보미술관, 서울)
순천출향작가 초대전 (순천문화예술회관 제1, 2전시실, 순천)
2009경기의 사계 – 아름다운 산하전 (경기도 문화예술회관, 경기)
2009자연+사람+미술의 어울림전 관계 – 공존에 대한 사유
(포천반월아트홀, 의정부)
SCAF2009 한국미술의 빛 (예술의전당 한가람미술관, 서울)
The Moojin Art Society 어제와 오늘의 소통 (조선일보미술관, 서울)
미술인의 날 특별전 (공평아트센터, 서울)
한국대표작가 100인초대전 (세종미술관, 서울)
송파구청 갤러리 개관초대전 (송파구청 갤러리, 서울)
생명·자아·소통전 (예송미술관, 서울)

2008년
여성신문20주년 기념전 (HYATT HOTEL REQENCY ROOM, 서울)
우수작가 초대전 제3회 묵산미술박물관 축제 (묵산미술박물관, 영월)
현대갤러리 기획초대전 (현대갤러리, 대전)
국제예술센터2008 중·한 미술교류초대전 (따산즈 국제예술센터 공간화랑, 북경)
2008대한민국청년작가초대전 – 디지로그 시대의 오감찾기 (한전아트센터, 서울)
100만 가지 봉사와 배려 그리고 나눔전 (센트럴시티 밀레니엄홀, 서울)
묵산미술관 기획 – 우수작가초대전 (묵산미술관, 영월)
GALLERY A & S 개관 1주년기념전 (GALLERY A & S, 서울)
제7회 무진회전초대 – 2008추임새전 (조선일보미술관, 서울)
한·일 FRIENDS 국제교류전 (예술촌ART공방미술관, 일본)
예송미술관 개관기념초대전 (예송미술관, 서울)
준아트 갤러리 초대 – 신춘20인 우수작가 초대전 (준아트갤러리, 서울)
나의사랑 나의가족展 – 부남미술관특별기획 (부남미술관, 서울)
남한산성 아트페스티벌 (남한산성일대, 서울)
세계치매의 날 기념초대전 (경기도박물관, 경기)
엔타이 중·한 미술국제교류전 (문경화랑, 중국)
2008 북경올림픽초대전 (798따산즈, 북경)

작은작품미술제 – 북경올림픽기념전 (천진미술관, 북경)
예송미술관 개관기념초대전 (예송미술관, 서울)

2007년
2007행운의 정해년 70만원전 (경향갤러리, 서울)
나의사랑 나의가족展 – 부남미술관특별기획 (부남미술관, 서울)
한국 모더니즘 이후의 동향전 (갤러리 수용화, 서울)
새 시대의 희망전 (갤러리 PM2, 서울)

2006년
현시대의 단면전 (갤러리 PM2, 서울)
개관1주년 기념 – 그림으로 보내는 마음의 선물전 (갤러리 타블로, 서울)
글로벌 세텍 아트페스티벌 (세텍종합전시장, 서울)
묵산미술관 6인 초대전 (묵산미술관, 영월)
FRIEND'S 국제교류전 (우루와시미술관, 일본)
송파미술전람회 송파문화원초대전 (송파미술관, 서울)
세계치매의 날 기념초대전 – 나의 사랑 나의 가족 展 (경기도박물관)
2006 찾아가는 미술관 – 국립현대미술관 기획전 (전국15개소)
한강의 흐름전 (송파미술관, 서울)
바다의 날 특별기획전 (SEE & SEA GALLERY, 부산)
제25회 대한민국미술대전 (국립현대미술관, 과천)
송파미술가협회전 (송파미술관, 서울)
2006한겨레를 위한 한국미술120인 마음 展
(세종문화회관, 갤러리 타블로, 서울)
제8회 신조형 수용화전 (세종문화회관, 서울)

2005년
현대회화의 만남전 (단원미술관, 안산)
바다가 있는 풍경전 – 바다의 날 특별기획전 (SEE & SEA GALLERY, 부산)
사랑나누기 그림전 – 백혈병어린이 돕기 전시회 (서울아산병원 갤러리, 서울)
송파미술가협회전 (송파미술관, 서울)
한강의 흐름전 (광진문화예술회관, 서울)
디지털 문화 속에 아날로그적 감상전 (갤러리 인사아트센터, 서울)

2004년
송파미술전람회 (송파미술관, 서울)
송파미술가협회전 (송파미술관, 서울)
2004 인사동 5월의 축전 (갤러리 수용화, 서울)
한국 구상회화의 위상전 (예술의전당 한가람미술관, 서울)
갤러리 수용화 개관기념 초대전 (갤러리 수용화, 서울)

2003년
GLOBAL 展 (단원미술관, 안산)
1363人에 의한 한국미술 – 오늘의 상황전 (나화랑, 서울)
누리무리20주년 기념전 (공평아트센터, 서울)
전국미술인 예술의 동질성전 (목포문화예술회관, 목포)
송파미술가협회전 (송파미술관, 서울)
OPEN 展 (종로 갤러리, 서울)
동국2021展 (삼정아트스페이스, 서울)
제2회 대한민국환경미술대전 (단원미술관, 안산)
제22회 대한민국미술대전 (국립현대미술관, 과천)

2002년
한·중 수교 10주년 기념특별전 (송파미술관, 서울)
국제예술문화교류전 (어린이 미술마당, 서울)
구상전 제31회 공모전 (국립현대미술관, 과천)
광진예술인초대전 제7회 (어린이 미술마당, 서울)

	재경남도청년작 – 基·氣·흐름 展 (북구청 갤러리, 일곡도서관 갤러리, 광주)
	2002월드컵개최성공기원 – 연그림 부채그림전 (세종문화회관 미술관, 서울)
	제21회 대한민국미술대전 (국립현대미술관, 과천)
	누리무리 展 (주영 갤러리, 순천)
2001년	드로잉의 힘展 – 갤러리 다임 기획전 (갤러리다임, 서울)
	제6회 광진예술인초대전 (광진문화원 전시실, 서울)
	2001대한민국청년작가미술축전 (서울시립미술관, 서울)
	2001단원미술대전 (단원미술관, 안산)
	새로운 시각 새로운 변화 展 (갤러리 다임, 서울)
	OPEN 展 (갤러리 다임, 서울)
	누리무리 展 (아지오 갤러리, 양평)
2000년	갤러리 眞 개관기념전 (갤러리 眞, 인천)
	탈북난민 보호운동기금 조성을 위한 미술 展 (동아생명 갤러리, 서울)
	세계평화 교육자 작품 초대전 (세종 갤러리, 서울)
	지하철 7호선 계통기념 미술작가 초대전 (뚝섬유원지역, 서울)
	진주·순천 청년작가 연합전 (경남문화예술회관, 경남)
	OPEN 展 (덕원 미술관, 서울)
	누리무리 展 (갤러리 도올, 서울)
	관점과 시점전 (관훈 미술관, 서울)
	제19회 대한민국미술대전 (국립현대미술관, 과천)
1999년	관점과 시점전 (전남예술회관, 광주)
	누리무리 展 (뉴코아백화점분화센터, 순천)
1998년	관점과 시점전 (코스모스 갤러리, 서울)
	누리무리 展 (예술의전당 한가람미술관, 서울)
	한국미술협회전 (예술의전당 한가람미술관, 서울)
1997년	사랑나눔 100인 초대 미술전 (한국일보사 백상기념관, 서울)
	글자와 한글 맵시전 – 문화유산의 해와 세종대왕 탄생 600주년 기념 (63 갤러리, 서울)
	환경과 예술전 (공평아트센터, 서울)
	남부현대미술제 (대구문화예술회관, 대구)
	누리무리 展 (예술의전당 한가람미술관, 서울)
	관점과 시점전 (금호미술관, 광주)
	제16회 대한민국미술대전 (국립현대미술관, 과천)
1996년	동천 환경 예술제 자연·인간 展 (순천교일대 고수부지, 순천)
	누리무리 13회 정기展 – 자연소리 (예술의전당 한가람미술관, 서울)
	관점과 시점전 (전남예술회관, 광주)
1995년	돝섬 비엔날레 (창동갤러리, 마산)
	영호남 미술교류전 (뉴코아백화점 문화센터, 순천), (창동 갤러리, 마산)
	누리무리 展 (예술의전당 한가람미술관, 서울)
	관점과 시점전 (전남예술회관, 광주)
1994년	누리무리 展 (예술의전당 한가람미술관, 서울)
	관점과 시점전 (전남예술회관, 광주)
1993년	청년미술회화대전 (백상 갤러리, 서울)
	남부현대미술제 (울산 문화센터, 서울)

	관점과 시점전 (순천문화예술회관, 순천)
	서경 갤러리 개관 기념전 (서경 갤러리, 서울)
	인간을 위한 환경 보고서전 (갤러리 도올, 서울)
1992년	가이아전 (KBS방송국, 순천)
	관점과 시점전 (순천시민회관, 순천)
1991년	앙데팡당전 (국립현대미술관, 과천)
	강뚝전 (옥천고수부지, 순천)
	추호회전 (전북예술회관, 전북)
1990년	추호회전 (전남예술회관, 광주)

주요 작품 소장처

국립현대미술관 (아트뱅크), 김환기미술관, 한국불교미술박물관, 묵산미술박물관,
양평군립미술관, 경기도박물관, 서울아산병원, SK 텔레콤본사,
안산문화예술의전당, 프랑스 대통령궁, 송파구청, 중국 엔따이 문경대학,
국민일보, 신풍제지, 아침편지문화재단, 국방문화연구센터, 서울동부지방검찰청

수상경력

2017년	2017 한국을 이끄는 혁신리더 선정 (문화예술부문 대상)
2015년	광복 70년 대한민국미술축전 특선 – 행정자치부, 문화체육관광부
2009년	제28회 대한민국미술대전 구상부문 입선 – (사)한국미술협회
2006년	제25회 대한민국미술대전 비구상부문 특선 – (사)한국미술협회
2003년	제2회 대한민국환경미술대전 우수상 – (사)대한민국환경미술협회
2003년	제22회 대한민국미술대전 비구상부문 입선 – (사)한국미술협회
2002년	제21회 대한민국미술대전 비구상부문 입선 – (사)한국미술협회
2002년	제31회 구상전 공모전 특선 – (사)구상회
2000년	제19회 대한민국미술대전 비구상부문 특선 – (사)한국미술협회
1997년	제16회 대한민국미술대전 비구상부문 입선 – (사)한국미술협회

주요심사 및 운영위원

공무원미술대전, 호국미술대전, 한성백제미술대상전, 대한민국평화미술대전,
행주미술대전, 심사임당미술대전, 대한민국문화미술대전, 순천미술대전,
굉양미술대진, 충남미술대진, 어수바다사생미술제 운영 및 심사위원 역임

교육경력 및 주요경력

삼육의명대학, 삼육대학교, 추계예술대학교, 북부교육청 미술영재교육,
강동교육청 미술영재교육, 전남대학교, 백석예술대학교 외래교수 역임

현 : (사)한국미술협회 송파지부장, 송파미술가협회 회장, 국제저작권자협회 회원,
누리무리 회원, 동국대학교 미래융합교육원 외래교수,
화가 김동석의 찾아가는 갤러리 진행

* 주소
* 집 : 서울특별시 송파구 백제고분로 29길 26 (삼전동 113-5 번지)
* 작업실 : 경기도 하남시 고골로 242번길 196 (항동 444-1번지)
* 핸드폰 : 010-8778-1376
* E-Mail : budding45@hanmail.net

KIM DONG SEOK

Academic Background

Born in Suncheon
B.F.A., Western Paining, Dep. of Chugye University for the Arts
M.F.A., Fine Arts Education, Dep. of Dongguk University Graduate School of Education
Paper: A Study on Works by Artist "Goam"Lee Ungno

Solo Exhibition

2019	Seok Gwa Bul Sik (Hangaram Art Museum, Seoul Arts Center, Seoul)
	Woo Gong ISan (Gallery is, Seoul)
2018	Caruso Gallery Opening Celebration Kim Dong Seok Invited Exhibition (Caruso Gallery, Hanam)
2017	The path... It was everywhere Ⅱ (HIRA Gallery Invitation Solo Exhibition, Wonju)
	"THE PATH"Kim Dong Seok Invited Exhibition (Gallery 30, Seoul)
2016	The path... It was everywhere (Gallery La Mer, Seoul)
2014	Seed... See the Hope in 1mm (Gana Art Space, Seoul)
2012~13	Journey to Myself (Songpa District Office Gallery, Invited Solo Exhibition, Seoul)
2011	Steps... Manure... (Nowon Art Center, Invited Solo Exhibition, Seoul)
2010	Drawing and Draw again Ⅲ (Insa Art Center, Seoul)
	Drawing and Draw again II (Assi Art Gallery, LA)
2009	Drawing and Draw again (Jiuding gallery, Beijing)
2008	Asking to myself where to go II (Asan Hospital Gallery, Seoul)
2007	Asking to myself where to go (Insa Art Center -Seoul)
	Mother's Land - Beautiful Flight II
	Love Donation Exhibition Rodem Gallery Invitation Exhibition (Rodem Gallery, Seoul)
2006	Mother's Land - Beautiful Flight -
	Quarterly Publication 'Virgil'Special Project Invitation Exhibition (See & Sea Gallery, Busan)
2001	Mother's Land-Dreaming of Sprouting (Gallery Daim, Seoul) (Asan Hospital Gallery, Seoul)
1996	Mother's Four Seasons (New Core Department store, Suncheon) (Hansol Gallery, Seoul)

Art Fair

2019	Art Nordic Denmark (Copenhagen, Denmark)
	Singapore Bank Art Fair (Shangri-La Hotel, Singapore)
2018	Asia Contemporary Art Show Hong Kong (Conrad Hong Kong Hotel, Hong Kong)
	Hong Kong Marco Polo Hotel Art Fair (Marco Polo Hotel, Hong Kong)
	Seongnam Art Fair (Seongnam Arts Center, Seongnam)
	SCAF ART FAIR (LOTTE Hotel Sogong-Dong, Seoul)
	Art: Gwangju: 18 (Kimdaejung Convention Center, Gwangju)
	Busan Annual Market of Art (Busan BEXCO, Busan)
	London Art Rooms Fair (Hotel Riviera Cheongdam, Seoul)
	Korea Conception Exhibition (Hangaram Art Museum, Seoul Arts Center, Seoul)
2017	Korea Galleries Art Fair 2020 (Samseong Trade Center COEX, Seoul)
	Seoul Art Show (Samseong Trade Center COEX, Seoul)

2016	Gyeongju Art Fair (Gyeongju Hwabaek International Convention Center, Gyeongju)
	Korea-China-Japan International Art Fair (Busan Cultural Center, Busan)
	Yeosu International Art Festival (Yeulmaru, Yeosu)
2015	Busan Art Show (BEXCO, Busan)
2014	Cheongju Art Fair (Cheongju Arts Center, Cheongju)
	Daegu Art Fair (Daegu Exhibition & Convention Center (EXCO), Daegu)
	Shanghai Art Fair (Shanghai Mart, Shanghai)
2013	Korea Conception Exhibition (Seoul Arts Center, Hangaram Art Museum, Seoul)
	Art: Gwangju: 13 (Kimdaejung Convention Center, Gwangju)
	ART ROAD 77 Art Fair 2013 with Art, With Artist! (Galleries in Paju Area, Gyeonggi)
2011	SOAF Seoul Open Art Fair (Samseong Trade Center COEX, Seoul)
2010	Art Shanghai (Shanghai Mart, Shanghai)
2009	Light of the Korean Art Exhibition (Seoul Arts Center, Hangaram Art Museum, Seoul)
2007	Art Star 100 Festival (COEX Indian Sea Hall, Seoul)
2005	Chinese Art Exhibition Special Exhibition (China International Exhibition Center, Beijing)
2002	Republic of Korea Fine Arts Festival Special Invited Exhibition (Hangaram Art Museum, Seoul Arts Center, Seoul)

Invitation and Project Exhibition

2019	Cheongju Craft Biennale (Flag Exhibition at Jeongbukdong Toseong Fortress, Chungbuk)
	Gimhae Biennale International Expo (Yoonseul Gallery, Gimhae Arts and Sports Center, Gyeongnam)
	Invitation Exhibition in Celebration of the Opening of Jeonju Contemporary
	Museum of Art (Jeonju Contemporary Museum of Art, Jeonbuk) Gallery SOO Opening Celebration Exhibition (Gallery SOO, Jeonnam)
	Gongju Baekje Art Exhibition - Baekje's Capital Relocation (Gongju Goma Center, Chungnam)
	Seoul District Directors Joint Exhibition (Gallery Boda, Seoul)
	Songpa Artists Association Regular Exhibition - Green Wave (Yesong Gallery, Seoul)
	Boeun International Art Expo (Boeun Athletic Center, Chungbuk)
	Hanseong Baekje Songpa Art Festival (Yesong Gallery, Seoul)
	34th Noori Moori Regular Exhibition (JeonnamGwangju Gallery, Seoul)
2018	International Art Festival to Wish For Success of the Pyeongchang Winter Olympics (Korea Gallery, Seoul)
	HANRYU! Now is an Art (Dangjin Culture & Art Center, Dangjin)
	Boeun International Art Expo (Boeun Athletic Center, Chungbuk)
	Songpa Artists Association Regular Exhibition - New Taste Exhibition (Yesong Gallery, Seoul)
	Beautiful Sharing Exhibition (Songpa Office Gallery, Seoul)
	Seoul District Director Joint Exhibition (Mokdong Art Culture Center, Seoul)
	33rd Noori Moori Regular Exhibition (Topohaus Art Center, Seoul)
	Hanseong Baekje Songpa Art Festival (Yesong Gallery, Seoul)
	Gongju Baekje Art Exhibition - Baekje's Capital Relocation (Gongju Goma Center, Chungnam)
	Dongjak Fine Arts Association Invitation Exhibition (Dongjak Art Gallery, Seoul)
	Power of Art, Its Healing Properties (Dongduk Art Museum, Seoul)
	Seomjingang River Grand Arts Award Invitation Exhibition (Gwangyang Arts Center, Jeonnam)
	Baekseok Arts University Professor Exhibition (Baekseok Arts University, Seoul)
	Songpa-Stroll through Cheongdam (Mayjune Gallery, Seoul)
	Seoul Environment Art Festival (Yesong Gallery, Seoul)
	Geumdang High School Alumni Exhibition (Geumdang High School, Jeonnam)
	Chugye University for the Arts Alumni Exhibition (Contemporary Art Space, Seoul)
2017	Gongju Baekje Art Exhibition - Baekje's Capital Relocation (Gongju Goma Center, Chungnam)
	Flow of Hangang River (Gangdong Arts Center, Seoul)
	32nd Noori Moori Regular Exhibition (Dohwaheon Art Museum, Jeonnam)
	Songpa Artists Association Regular Exhibition (Yesong Gallery, Seoul)
	Songpa/Jeju Artists Association Exhibition (KBS Exhibition Hall, Jeju)
	COFA Grand Art Invitation Exhibition (Insa Art Plaza, Seoul)
2016	Yangpyeong Art Museum Invitation Exhibition - Excitement, Yangpyeong (Yangpyeong Art Museum, Gyeonggi)

Invitation Exhibition in Celebration of the Opening of Gallery Lock (Gallery Lock, Jeju)
31st Noori Moori Gallery Violet Invitation Exhibition (Gallery Violet, Seoul)
Power of Art, Its Healing Properties (Dongduk Art Museum, Seoul)
Miyazaki Association Invitation Exhibition (Prefectural Museum of Art, Japan)
Literature House Invitation Exhibition (Literature House, Seoul)
Songpa Artists Association Regular Exhibition (Yesong Gallery, Seoul)
Visiting Gallery (Suncheon, Gwangyang, Yeosu Culture & Art Center, Jeonnam)
Chugye University for the Arts Alumni Exhibition (Contemporary Art Space C21, Seoul)
Korean Modern Artists Association Exhibition (Gallery La Mer, Seoul)

2015 Korean Art Festival in Celebration of the 70th Anniversary of National Liberation Day
(Dongdaemun Design Plaza (DDP) Gallery, Seoul)
Myeongdong International Art Festival (Myeongdong Gallery, Seoul)
Jeon Tae-il Foundation Invitation Exhibition - Sharing (Ara Art Center, Seoul) 6th Boeun International Art Expo
(Boeun Athletic Center, Gardens around the District Office, downtown areas of Boeun, Chungbuk)
Ahn Jung Geun Culture & Art Exhibition (Yongsan-gu Office Yongsan Art Center, Seoul)
2015 Salon des Indpendants (Louvre Museum, Paris)
Chino-Korean Ahn Jung Geun Culture & Art Exhibition (ChinaHarbin 123 Exhibition Center, Harbin)
Hidalgo City Border Festival Korean Artists Invitation Exhibition (State Farm Arena VIP ROOM, Hidalgo)
Korean Modern Artists Association Exhibition (Gallery La Mer, Seoul)
AR Gallery Veteran Artists Invitation Exhibition (KINTEX, Ilsan)
Uiwang International Placard Art Exhibition (Baegun Lake, Gyeonggi)
World Federation of Arts 5 Senses Exhibition (Sejong Museum of Art, Seoul)
Songpa Artists Association Exhibition (Yesool Art Museum, Seoul)
2015 Mujin Association Namdo Sori And Color Exhibition (Seoul Museum of Art, Seoul)
2015 Art Korea (Hangaram Art Museum, Seoul Arts Center, Seoul)
Milano International Expo Celebration Exhibition (Municipal Art Gallery, Italia)
30th Noori Moori 30th Anniversary Celebration Exhibition (Gallery La Mer, Seoul)
Snail Gallery Opening Celebration Exhibition (Snail Gallery, Ulsan)
2015 Boryeong Art Embracing the Sun (Boryeong Arts Center, Boryeong)

2014 Singapore 300 Korean Artists Invited Exhibition (Korean International School, Singapore) Group Exhibition
International Youth Biennale (Daegu EXCO, Daegu)
Sino-Korean Cultural & Art Exchange Exhibition - One-Thousand-Year Love (Weihai City, Shandong Province, China)
Korean Postage Stamp Grand Art Exhibition (Jungnang Art Gallery, Seoul)
2014 Phila Korea World Stamp Exhibition (COEX A HALL Stamp Art Hall, Seoul)
29th Noori Moori Regular Exhibition - School Bags in Memories - (d2 Gallery, Suncheon)
100 Artists Special Invitation Exhibition - Stamp Embracing Arts - (COEX A HALL Stamp Art Hall, Seoul)
Modern Painting Exhibition (Wolsan Art Museum, Bundang)
10th Gwanghwamun International Art Festival (Sejong Museum of Art, Seoul)
World Youth Biennale (Daegu Exhibition & Convention Center (EXCO), Daegu)
Dot/Face/Color S-ART Exhibition (Yi- Hyung Gallery, Seoul)
3rd Myeongdong International Art Festival (Myeongdong Nara Art, Seoul)
World Art Festival (Sejong Museum of Art)
3rd "Position of Korean Painting" Exhibition (Korea Gallery, Seoul)
K-Gallery 4th Anniversary Celebration Exhibition to Help the Needy (K-Gallery, Busan)
Seoul World Art Grand Festival (Sejong Museum of Art, Seoul)
Art Meets Spring (Cheonan Arts Center, Cheonan)
"Beautiful Journey of Kim Dong-seok and his Eight Companions"Exhibition (Jinburyeong Art Museum Invitation Exhibition, Goseong)

2013 Our Neighborhood Art Village Project - On the Way to Arboretum 2013
(Forest Museum of Korea National Arboretum, Pocheon)
Dongguk University Alumni Association 2013 Dongguk Grand Art Exhibition (Ara Art Center, Seoul)
Art: Gwangju: 13 (Kimdaejung Convention Center, Gwangju)
Chungnam Contemporary Art Festival (Deoksan Hot Spa District, Yesan-gun, Chungnam)
K-Art Wave Exhibition (National Museum of Contemporary Art, Greece)

Hope And Dream Art Ulsan 2013 (Riverside of Taehwagang River, Ulsan)
28th Noori Moori Regular Exhibition (Suncheon City Culture And Art Center, d2 Gallery), (Insa Art Center, seoul)
Wake Up Suncheon, Youth Garden (d2 Gallery, Suncheon)
Contemporary Artists Exhibition 2013 (Seoul Art Museum, Seoul)
Korean Fine Arts Association Executive Members Special Exhibition (Public Naeseorak Art Museum, Gangwon)
47th Korean Fine Arts Association Exhibition (Hangaram Art Museum, Seoul Arts Center F2-3, Seoul)
"Nature and Human"Exhibition (Government Complex Sejong, Sejong)

2012　　Year-end Charity Exhibition with Jo Gang-hoon to Help the Needy-Ara Art Gallery Opening Invitation Exhibition-
(Ara Art Gallery, Seoul)
"Korean Beauty"Exhibition (8,9 Gallery, Paris)
C21 Contemporary Art Space Opening Celebration Exhibition
(Creation Exhibition Hall of Chugye University for the Arts, Seoul)
Songpa Artists Association 20th Anniversary Celebration Exhibition (Yesong Gallery, Seoul)
Kim Whan Ki's Residential Area - Anjwado Island Sketch Exhibition (Insa Art Center, Seoul)
Annual Invitation Exhibition (Dosan Hall Gallery, Canada)
Korea-China-Japan Companion Exhibition (Yesong Gallery, Seoul)
100 Korean Representative Artists Invitation Exhibition (Sejong Museum of Art, Seoul)
Visiting Art Museum (Yeosu Arts Center, Yeosu)
Nature+Human+Art (Banwol Art Hall, Pocheon)
Special Sponsorship Exhibition in Celebration of KOREA ARTIST'S DAY (Seoul Arts Center, Seoul)
Gyeonggi's Four Seasons - Beautiful Mountains and Streams (Paju Gyouha Art Center, Gyeonggi)
U.S. LA MBC Opening Celebration Exhibition (MBC Broadcasting Gallery, LA)

2010년　Annual Exhibition (Dosan Hail, Canada)
Mooksan Art Festival Invitation Exhibition (Mooksan Art Museum, Yeongwol)
Noori Moori 25th Anniversary Special Exhibition (Gong Pyeong Seoul Art Center, Seoul)
Suncheon Young Artists & Noori Moori Invited Joint Exhibition
(Suncheon City Culture And Art Center, Suncheon)
Korea-China-Japan Companion Exhibition (Yesong Gallery, Seoul)
Our Story (Songpa Office Gallery, Seoul)

2009　　"Sea with History"Exhibition (See & Sea Gallery, Busan)
17th Seoul International Art Festival 2009 (Chosun Ilbo Art Museum, Seoul)
Artists From Suncheon Invitation Exhibition
(Exhibition Hall 1-2 of Suncheon City Culture And Art Center, Suncheon)
Gyeonggi's Four Seasons 2009 - Beautiful Mountains and Streams
(Gyeonggi Provincial Culture & Arts Center, Gyeonggi)
2009 Nature+Human+Art Harmony Exhibition Thinking about Relationship - Coexistence
(Pocheon Banwol Art Hall, Uijeongbu)
SCAF 2009 Light of Korean Art (Hangaram Art Museum, Seoul Arts Center, Seoul)
The Moojin Art Society - Communication Between Yesterday and Today (Chosun Ilbo Art Museum, Seoul)
Special Exhibition in Celebration of Korea Artist's Day (Gong Pyeong Art Center, Seoul)
100 Korean Representative Artists Invitation Exhibition (Sejong Museum of Art, Seoul)
Invitation Exhibition in Celebration of the Opening of Songpa Office Gallery (Songpa Office Gallery, Seoul)
"Life, Ego, Communication"Exhibition (Yesong Gallery, Seoul)

2008　　Women News 20th Anniversary Celebration Exhibition (Hyatt Hotel Regency Room, Seoul)
Excellent Artists Invitation Exhibition - 3rd Mooksan Art Museum Festival (Mooksan Art Museum, Yeongwol)
Hyundai Gallery Invitation Exhibition (Hyundai Gallery, Daejeon)
International Art Center 2008 Chino-Korean Art Exchange Invitation Exhibition
(Daishanji International Art Center Space Gallery, Beijing)
2008 Korea Young Artists Invitation Exhibition - Find Five Senses In the Digilog Era (KEPCO Art Center, Seoul)
Million Acts of Service and Kindness and Charity Exhibition (Central City Millenium Hall, Seoul)
Mooksan Art Museum Project - Excellent Artists Invitation Exhibition (Mooksan Art Museum, Yeongwol)
GALLERY A & S 1st Anniversary Celebration Exhibition (Gallery A&S, Seoul)
7th Mujin Association Invitation - 2008 Witty Reply Exhibition (Chosun Ilbo Art Museum, Seoul)

Korean-Japanese FRIENDS International Exchange Exhibition (Art Village ART Gallery, Japan)
Yesong Gallery Opening Celebration Invitation Exhibition (Yesong Gallery, Seoul)
Gallery JunArt Invitation - Annual Spring 20 Excellent Artists Invitation Exhibition (Gallery Jun Art, Seoul)
"My Love, My Family"Exhibition - Bunam Art Museum Special Project (Bunam Art Museum, Seoul)
Namhansanseong Fortress Art Festival (Whole area around Namhansanseong Fortress)
World Alzheimer's Day Celebration Invitation Exhibition (Gyeonggi Provincial Museum)
Yantai Chino-Korean Art International Exchange Exhibition (Mungyeong Gallery, China)
2008 Beijing Olympics Invitation Exhibition (798 Daishanji, Beijing)
International Little Work of Art Festival - Beijing Olympics Celebration Exhibition (Tianjin Art Museum, Beijing)
Yesong Gallery Opening Celebration Invitation Exhibition (Yesong Gallery, Seoul)

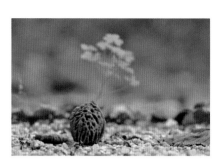

2007 2007 Seven Hundred Thousand Won for Lucky Year of the Pig (Kyunghyang Gallery, Seoul)
 "My Love, My Family"Exhibition - Bunam Art Museum Special Project (Bunam Art Museum, Seoul)
 Post-Korean Modernism Trend Exhibition (Gallery Soo Yong Hwa, Seoul)
 "New Hope of A New Era"Exhibition (Gallery PM2, Seoul)
2006 "Aspects of Our Time"Exhibition (Gallery PM2, Seoul)
 1st Anniversary Celebration Exhibition - Presents Sent through Pictures from the Heart (Gallery Tableau, Seoul)
 Global SETEC Art Festival (SETEC, Seoul)
 Mooksan Art Museum 6 Artists Invitation Exhibition (Mooksan Art Museum, Yeongwol)
 FRIEND'S International Exchange Exhibition (Urushi Art Museum, Japan)
 Songpa Art Exhibition - Songpa Cultural Center Invitation Exhibition (Songpa Art Museum)
 Invitation Exhibition in Celebration of World Alzheimer's Day - My Love, My Family (Gyeonggi Provincial Museum)
 2006 Visiting Art Museum - National Museum of Modern and Contemporary Art Project -(15 places around the country)
 "Flow of Hangang River"Exhibition (Songpa Art Museum, Seoul)
 Special Project Exhibition in Celebration of World Ocean Day (See & Sea Gallery, Busan)
 25th Korea Grand Art Exhibition (National Museum of Modern and Contemporary Art, Gwacheon)
 Songpa Artists Association Exhibition (Songpa Art Museum, Seoul)
 2006 120 Korean Artists'Hearts for Korean Nation (Sejong Museum of Art, Gallery Tableau, Seoul)
 8th Neo Plasticism Exhibition (Sejong Museum of Art, Seoul)
2005 Meeting With Modern Paintings (Danwon Art Museum, Ansan)
 Landscapes with the Sea - Special Project Exhibition in Celebration of World Ocean Day (See & Sea Gallery, Busan)
 Charity Exhibition - Exhibition to Help Children with Leukemia (Asan Medical Center Gallery, Seoul)
 Songpa Artists Association Exhibition (Songpa Art Museum, Seoul)
 "Flow of Hangang River"Exhibition (Gwangjin Arts Center, Seoul)
 "Analog Sensibilities in Digital Culture"Exhibition (Gallery Insa Art Center, Seoul)
2004 Songpa Art Exhibition (Songpa Art Museum, Seoul)
 Songpa Artists Association Exhibition (Songpa Art Museum, Seoul)
 2004 Insa-Dong May Art Festival (Gallery Soo Yong Hwa, Seoul)
 "Position of Korean Figurative Paintings"Exhibition (Hangaram Art Museum, Seoul Arts Center, Seoul)
 Invitation Exhibition in Celebration of the Opening of Gallery Soo Yong Hwa (Gallery Soo Yong Hwa, Seoul)
2003 GLOBAL Exhibition (Danwon Art Museum, Ansan)
 Korean Art by 1363 Artists - Today's Status (Na Hwarang, Seoul)
 Noori Moori 20th Anniversary Celebration Exhibition (Gong Pyeong Art Center, Seoul)
 Nationwide Artists'Art Homogeneity Exhibition (Mokpo Arts Center, Mokpo)
 Songpa Artists Association Exhibition (Songpa Art Museum, Seoul)
 OPEN Exhibition (Jongno Gallery, Seoul)
 Dongguk 2021Exhibition (Samjeong Art Space, Seoul)
 2nd Korea Environment Grand Art Exhibition (Danwon Art Museum, Ansan)
 22nd Korea Grand Art Exhibition (National Museum of Modern and Contemporary Art, Gwacheon)
2002 Special Exhibition in Celebration of Korean-Chinese Diplomatic Tie 10th Anniversary (Songpa Art Museum, Seoul)
 International Art & Culture Exchange Exhibition (Children's Art Yard, Seoul)
 Figurative Exhibition 31st Contest Exhibit (National Museum of Modern and Contemporary Art, Gwacheon)
 7th Gwangjin Artists Invitation Exhibition (Children's Art Yard, Seoul)
 Jaegyeong Namdo Young Artists - "Ground, Energy, Flow"Exhibition -(Bukgu Gallery, Ilgok Library Gallery, Gwangju)

Wish for Successful Opening of the 2002 World Cup - Lotus Flowers on Folding Fans
(Sejong Museum of Art, Seoul)
21st Korea Grand Art Exhibition (National Museum of Modern and Contemporary Art, Gwacheon)
Noori Moori Exhibition (Gallery Ju Young, Suncheon)

2001 Power of Drawings - Gallery Daim Project Exhibition (Gallery Daim, Seoul)
6th Gwangjin Artists Invitation Exhibition (Gwangjin Cultural Center Exhibition Hall, Seoul)
2001 Korea Young Artists'Art Festival (Seoul Museum of Art, Seoul)
2001 Danwon Grand Art Exhibition (Danwon Art Museum, Ansan)
"New Perspectives, New Changes"Exhibition (Gallery Daim, Seoul)
OPEN Exhibition (Gallery Daim, Seoul)
Noori Moori Exhibition (Gallery Agio, Yangpyeong)

2000 Gallery Jin Opening Celebration Exhibition (Gallery Jin, Incheon)
Fund-Raising Art Exhibition to Protect North Korean Refugees (Dong Ah Life Gallery, Seoul)
Educators for World Peace Invitation Exhibition (Sejong Gallery, Seoul)
Artists Invitation Exhibition in Celebration of the Opening of Subway Line No. 7 (Ttukseom Resort Station, Seoul)
Jinju-Suncheon Young Artists Joint Exhibition (Gyeongnam Arts Center, Gyeongnam)
OPEN Exhibition (Deokwon Art Museum, Seoul)
Noori Moori Exhibition (Gallery Doll, Seoul)
"Perspectives And Viewpoints"Exhibition (Kwanhoon Gallery, Seoul)
19th Korea Grand Art Exhibition (National Museum of Modern and Contemporary Art, Gwacheon)

1999 "Perspectives And Viewpoints"Exhibition (Jeonnam Arts Center, Gwangju)
Noori Moori Exhibition (NewCore Department Store - Culture Center, Suncheon)

1998 "Perspectives And Viewpoints"Exhibition (Cosmos Gallery, Seoul)
Noori Moori Exhibition (Hangaram Art Museum, Seoul Arts Center, Seoul)
Korean Fine Arts Association Exhibition (Hangaram Art Museum, Seoul Arts Center, Seoul)

1997 100 Artists Invited Charity Art Exhibition (Hankook Ilbo Baeksang Memorial Hall, Seoul)
Letters And Hangeul Style Exhibition in Celebration of Cultural Heritage Day and the 600th Anniversary of King Sejong's Birth (63 Gallery, Seoul)
Environment And Art Exhibition (Gong Pyeong Art Center, Seoul)
Nambu Contemporary Art Festival (Daegu Arts Center, Daegu)
Noori Moori Exhibition (Hangaram Art Museum, Seoul Arts Center ,Seoul)
"Perspectives And Viewpoints"Exhibition (Kumho Asiana Museum, Gwangju)
16th Korea Grand Art Exhibition (National Museum of Modern and Contemporary Art, Gwacheon)

1996 Dongcheon Environment Art Festival: Nature And Human Exhibition
(Riversides around Suncheon Bridge, Suncheon)
Noori Moori 13rd Regular Exhibition - Sounds of Nature (Hangaram Art Museum, Seoul Arts Center, Seoul)
"Perspectives And Viewpoints"Exhibition (Jeonnam Arts Center, Gwangju)

1995 Dotseom Island Biennale (Chang Dong Gallery, Masan)
Art Exchange Exhibition Between Yeongnam and Honam (NewCore Department Store - Culture Center, Suncheon),
(Chang Dong Gallery, Chang Dong Gallery, Masan)
Noori Moori Exhibition (Hangaram Art Museum, Seoul Arts Center, Seoul)
"Perspectives And Viewpoints"Exhibition (Jeonnam Arts Center, Gwangju)

1994 Noori Moori Exhibition (Hangaram Art Museum, Seoul Arts Center, Seoul)
"Perspectives And Viewpoints"Exhibition (Jeonnam Arts Center, Gwangju)

1993 Youth Art Painting Grand Exhibition (Baeksang Gallery, Seoul)
Nambu Contemporary Art Festival (Ulsan Culture Center, Seoul)
"Perspectives And Viewpoints"Exhibition (Suncheon City Culture And Art Center, Suncheon)
Seogyeong Gallery Opening Celebration Exhibition (Seogyeong Gallery, Seoul)
"Environment Reports for Humans"Exhibition (Gallery Doll, Seoul)

1992 Gaia Exhibition (KBS Broadcasting Station, Suncheon)
"Perspectives And Viewpoints"Exhibition (Suncheon Civic Center, Suncheon)

1991 Salon des Artistes Indépendants (National Museum of Modern and Contemporary Art, Gwacheon)
River Bank Exhibition (Okcheon Riverside, Suncheon) Chuhohoe Exhibition (Jeonbuk Art Center, Jeonbuk)

1990 Chuhohoe Exhibition (Jeonnam Arts Center, Gwangju)

Places holding Kim, Dong Seog's Paintings

Korea National Museum of Contemporary Art (Art Bank), Kim Whanki Museum of Art, Korea Buddhism Arts Museum,
Muksan Art Museum, Yangpyeong-gun Art Museum, Gyeonggi Provincial Museum, Seoul Asan Medical Center
SK Telecom Headquarter Building, Ansan Culture & Arts Hall, Presidential Palace of France, Songpa-gu office,
China Entai Munkyung University, Kookmin Ilbo, National Defense Culture Research Center, Seoul Eastern District Prosecutors'Office,
Shinpoong Paper, Morning Letter Cultural Foundation

Award

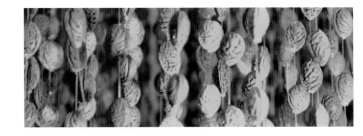

* Innovative Reader of Korea"(Grand Prize in Culture and Art)
* Special Prize in the Korean Art Festival in Celebration of the 70th Anniversary of National Liberation Day
* General Prize in the 28th Korea Grand Art Exhibition (Dept. of non-figuratif)
* Special Prize in the 25th Korea Grand Art Exhibition
* Superior Prize in the 2nd Korea Grand Environment Art Exhibition
* General Prize in the 22nd Korea Grand Art Exhibition (Dept. of-figuratif)
* General Prize in the 21st Korea Grand Art Exhibition (Dept. of non-figuratif)
* Special Prize in the 31st Figurative Art Competition Exhibition
* Special Prize in the 19th Korea Grand Art Exhibition (Dept of non-figuratif)
* General Prize in the 16th Korea Grand Art Exhibition (Dept of non-figuratif)

Judging and Operation

Public Officials Fine Arts Competition, Hoguk Fine Arts Competition, Hanseong Baekje Fine Arts Competition,
Korea Peace Art Exhibition, Haengju Grand Art Exhibition, Judge of Sinsaimdang Grand Art Exhibition,
Korea Grand Culture and Art Exhibition, Suncheon Art Exhibition, Gwangyang Grand Art Exhibition,
 Chungnam Grand Art Exhibition, Yeosu Ocean Art Festival Member of Yeosu Ocean Art Festival
Steering and Review Committees

Education Career and Main Career

Lecturers at Sahmyook Uimyeong University, Sahmyook University, Chugye University for the Arts, Bukbu District Office of Education art prodigy
education, Gangdong District Office of Education art prodigy education, Baekseok Arts University and Jeonnam University

Current Career

Director of Korean Fine Arts Association Songpa District, President of Songpa Artists Association, Member of International
Copyright Holder Association, Member
of Noori Moori Association, Adjunct Professor of Dongguk University Future Convergence Education Institute, and Host of
Artist Kim Dong Seok's Visiting Gallery

* Address
 (Home) 26, Baekjegobun-ro 29-gil, Songpa-gu, Seoul, Korea (# 113-5, Samjamjeon-dong)
* (Studio) 196,242-gil, Gogol-ro, Hanam-si, Gyoonggi-do, korea (#444-1 Hang-dong)
 +82-10-8778-1376
* E-Mail: budding45@hanmail.net

LIST OF WORKS

001 석과불식 - 180X180X200cm,
가변설치, 1019

002 석과불식 - 1000X200cm,
가변설치, 2019

003 우공이산 - 1901, 162.2X112.1cm,
Oil On Canvas, 2019

004 우공이산 - 1902, 72.7X72.7cm,
Oil On Canvas, 2019

005 우공이산 - 1903, 72.7X72.7cm,
Oil On Canvas, 2019

006 우공이산 - 1904, 72.7X72.7cm,
Oil On Canvas, 2019

007 우공이산 - 1905, 72.7X90.9cm,
Oil On Canvas, 2019

008 우공이산 - 1907, 72.7X60.6cm,
Acrylic On Canvas, 2019

009 우공이산 - 1906, 90.9X72.7cm,
Oil On Canvas, 2019

010 우공이산 - 1908, 90.9X72.7cm,
Acrylic On Canvas, 2019

011 우공이산 - 1909, 72.7X72.7cm,
Acrylic On Canvas, 2019

012 우공이산 - 1910, 72.7X72.7cm,
Oil On Canvas, 2019

013 우공이산 - 1911, 72.7X72.7cm,
Oil On Canvas, 2019

014 우공이산 - 1912, 90.9X72.7cm,
Oil On Canvas, 2019

015 우공이산 - 1913, 100X80.3cm,
Oil On Canvas, 2019

016 우공이산 - 1914, 72.7X72.7cm,
Acrylic On Canvas, 2019

017 우공이산 - 1915, 72.7X72.7cm,
Oil On Canvas, 2019

018 우공이산 - 1906, 90.9X72.7cm,
Oil On Canvas, 2019

019 우공이산 - 1917, 162.2X112.1cm,
Oil On Canvas, 2019

020 우공이산 - 1918, 72.7X72.7cm,
Oil On Canvas, 2019

021 길... 어디에도 있었다 - 1501
162X130.3cm, MiXed Media, 2015

022 길... 어디에도 있었다 - 1503
115X45cm, MiXed Media, 2015

023 길... 어디에도 있었다 - 1537
53X45.5cm, MiXed Media, 2015

024 길... 어디에도 있었다 - 1517
72.7X60.6cm, MiXed Media, 2015

025 길... 어디에도 있었다 - 1529
91X72.7cm, MiXed Media, 2015

026 길... 어디에도 있었다 - 1525
91X72.7cm, MiXed Media, 2015

027 길... 어디에도 있었다 - 1511
72.7X60.6cm, MiXed Media, 2015

028 길... 어디에도 있었다 - 1519
72.7X60.6cm, MiXed Media, 2015

029 길... 어디에도 있었다 - 1502
194X130.3cm, MiXed Media, 2015

030 길... 어디에도 있었다 - 1513
116.7X91cm, MiXed Media, 2015

031 길... 어디에도 있었다 - 1520
72.7X60.6cm, MiXed Media, 2015

032 길... 어디에도 있었다 - 1516
91X72.7cm, MiXed Media, 2015

033 길... 어디에도 있었다 - 1524
72.7X60.6cm, MiXed Media, 2015

034 길... 어디에도 있었다 - 1532
162X130.3cm, MiXed Media, 2015

035 길... 어디에도 있었다 - 1515
194X130.3cm, MiXed Media, 2015

036 길... 어디에도 있었다 - 1530
162X97cm, MiXed Media, 2015

037 길... 어디에도 있었다 - 1527
91X72.7cm, MiXed Media, 2015

038 길... 어디에도 있었다 - 1507
91X72.7cm, MiXed Media, 2015

039 길... 어디에도 있었다 - 1508
91X72.7cm, MiXed Media, 2015

040 길... 어디에도 있었다 - 1526
91X72.7cm, MiXed Media, 2015

041 길... 어디에도 있었다 - 1509
91X72.7cm, MiXed Media, 2015

042 길... 어디에도 있었다 - 1514
116.7X91cm, MiXed Media, 2015

043 길... 어디에도 있었다 - 1512
116.7X91cm, MiXed Media, 2015

044 길... 어디에도 있었다 - 1505
91X72.7cm, MiXed Media, 2015

045 길... 어디에도 있었다 - 1518
72.7X60.6cm, MiXed Media, 2015

046 길... 어디에도 있었다 - 1536
72.7X53cm, MiXed Media, 2015

047 길... 어디에도 있었다 - 1504
194X130.3cm, MiXed Media, 2015

048 길... 어디에도 있었다 - 1523
100X80.3cm, MiXed Media, 2015

049 길... 어디에도 있었다 - 1521
72.7X60.6cm, MiXed Media, 2015

050 길... 어디에도 있었다 - 1535
72.7X50cm, MiXed Media, 2015

051 길... 어디에도 있었다 - 1531
72.7X60.6cm, MiXed Media, 2015

052 길... 어디에도 있었다 - 1506
91X60.6cm, MiXed Media, 2015

053 길... 어디에도 있었다 - 1522
100X80.3cm, MiXed Media, 2015

054 길... 어디에도 있었다 - 1533
58X58cm, MiXed Media, 2015

055 길... 어디에도 있었다 - 1534
72.7X53cm, MiXed Media, 2015

056 길... 어디에도 있었다 - 1528
91X72.7cm, MiXed Media, 2015

057 길... 어디에도 있었다 - 1510
72.7X60.6cm, MiXed Media, 2015

058 씨알의 꿈 - 1013, 122X122cm
씨앗, 스톤젤미디움, 캔버스에 아크
릴, 2014

059 씨알의 꿈 - 1002, 61X61cm
씨앗, 스톤젤미디움, 캔버스에 아크
릴, 2014

060 씨알의 꿈 - 1003, 200X122cm
씨앗, 스톤젤미디움, 캔버스에 아크
릴, 2014

061 씨알의 꿈 - 1004, 200X122cm
씨앗, 스톤젤미디움, 캔버스에 아크
릴, 2014

062 씨알의 꿈 - 1005, 200X122cm,
씨앗, 스톤젤미디움, 캔버스에 아크
릴, 2014

063 씨알의 꿈 - 1006, 200X122cm
씨앗, 스톤젤미디움, 캔버스에 아크
릴, 2014

064 씨알의 꿈 - 1007, 42X61cm
씨앗, 스톤젤미디움, 캔버스에 아크
릴, 2014

065 씨알의 꿈 - 1008, 42X61cm
씨앗, 스톤젤미디움, 캔버스에 아크
릴, 2014

066 씨알의 꿈 - 1009, 42X61cm
씨앗, 스톤젤미디움, 캔버스에 아크
릴, 2014

067 씨알의 꿈 - 1010, 42X61cm
씨앗, 스톤젤미디움, 캔버스에 아크
릴, 2014

068 씨알의 꿈 - 1014, 122X122cm
씨앗, 스톤젤미디움, 캔버스에 아크
릴, 2014

LIST OF WORKS

135 어머니의 땅 - 아름다운 비행
53X33.3cm, 씨앗, 스톤젤미디움,
캔버스에 아크릴, 2005

136 어머니의 땅 - 아름다운 비행
91X72.7cm, 씨앗, 스톤젤미디움,
캔버스에 아크릴, 2005

137 어머니의 땅 - 아름다운 비행
45.5X37.9cm, 씨앗, 스톤젤미디움,
캔버스에 아크릴, 2005

138 어머니의 땅 - 아름다운 비행
65.2X53cm, 씨앗, 스톤젤미디움,
캔버스에 아크릴, 2005

139 어머니의 땅 - 아름다운 비행
91X65.2cm, 스톤젤미디움, 씨앗,
캔버스에 아크릴, 2007

140 어머니의 땅 - 아름다운 비행
53X45.5cm, 씨앗, 스톤젤미디움,
캔버스에 아크릴, 2005

141 어머니의 땅 - 아름다운 비행
53X45.5cm, 씨앗, 스톤젤미디움,
캔버스에 아크릴, 2005

142 어머니의 땅 - 아름다운 비행
53X45.5cm, 씨앗, 스톤젤미디움,
캔버스에 아크릴, 2005

143 어머니의 땅 - 아름다운 비행
91X72.7cm, 씨앗, 스톤젤미디움,
캔버스에 아크릴, 2005

144 어머니의 땅 - 아름다운 비행
53X45.5cm, 씨앗, 스톤젤미디움,
캔버스에 아크릴, 2005

145 어머니의 땅 - 아름다운 비행
45.5X37.9cm, 씨앗, 스톤젤미디움,
캔버스에 아크릴, 2005

146 어머니의 땅 - 아름다운 비행
45.5X37.9cm, 씨앗, 스톤젤미디움,
캔버스에 아크릴, 2005

147 어머니의 땅 - 아름다운 비행
45.5X37.9cm, 씨앗, 스톤젤미디움,
캔버스에 아크릴, 2005

148 어머니의 땅 - 아름다운 비행
53X45.5cm, 씨앗, 스톤젤미디움,
캔버스에 아크릴, 2007

149 어머니의 땅 - 아름다운 비행
91X72.7cm, 씨앗, 스톤젤미디움,
캔버스에 아크릴, 2007

150 나에게 길을 묻다 - 162X130.3cm
씨앗, 스톤젤미디움, 캔버스에 아크
릴, 2009

151 어머니의 땅 - 아름다운 비행
41X31.8cm, 씨앗, 스톤 젤 미디움,
캔버스에 아크릴, 2007

152 나에게로 떠나는 여행 - 65.2X53cm,
씨앗, 스톤젤미디움, 캔버스에 아크
릴, 2007

153 어머니의 땅 - 아름다운 비행
41X31.8cm, 씨앗, 스톤젤미디움,
캔버스에 아크릴, 2007

154 어머니의 땅 - 아름다운 비행
41X31.8cm 씨앗, 스톤젤미디움,
캔버스에 아크릴, 2007

155 홀로서기 - 65.2X53cm, 씨앗,
스톤젤미디움, 캔버스에 아크릴, 2007

156 어머니의 땅 - 한반도 - 91X72.7cm,
씨앗, 스톤젤미디움, 캔버스에아크릴,
2007

157 어머니의 땅 - 아름다운 비행
53X45.5cm 씨앗, 스톤젤미디움,
캔버스에 아크릴, 2007

158 나에게로 떠나는 여행 - 65.2X53cm,
씨앗, 스톤젤미디움, 캔버스에 아크
릴, 2007

159 어머니의 땅 - 봄이 오는 소리
53X45.5cm, Mixed Media, 2002

160 어머니의 땅 - 평화롭던 날
65.2X53cm, Mixed Media, 2002

161 어머니의 땅 - 여유로움
65.2X53cm, Mixed Media, 2002

162 어머니의 땅 - 어디서 와서 어디로 가
는 걸까 - 53X45.5cm, Mixed Media,
2002

163 어머니의 땅 - 지금처럼
30X60cm, Mixed Media, 2002

164 어머니의 땅 - 지금처럼
30X60cm, Mixed Media, 2002

165 어머니의 땅 - 비는 내리고
45.5X38cm, Mixed Media, 2002

166 어머니의 땅 - 사랑 그대로의 사랑
109.5X147.5cm, Mixed Media, 2002

167 어머니의 땅 - 또 다른 꿈
33.3X53cm, Mixed Media, 2002

168 어머니의 땅 - 또 다른 꿈
45.5X53cm, Mixed Media, 2002

169 어머니의 땅 - 또 다른 꿈
33.3X53cm, Mixed Media, 2002

170 어머니의 땅 - 또 다른 꿈
45.5X53cm, Mixed Media, 2002

171 어머니의 땅 - 또 다른 꿈
33.3X53cm, Mixed Media, 2002

172 어머니의 땅 - 또 다른 꿈
30X30cm, MiXed Media, 2003

173 어머니의 땅 - 또 다른 꿈
33.3X53cm, Mixed Media, 2003

174 어머니의 땅 - 또 다른 꿈
45.5X53cm, Mixed Media, 2005

175 어머니의 땅 - 또 다른 꿈
24.2X33.4cm, Mixed Media, 2004

176 어머니의 땅 - 또 다른
53X45.5cm, Mixed Media, 2005

177 어머니의 땅 - 또 다른
53X33.3cm, MiXed Media, 2005

178 어머니의 땅 - 또 다른 꿈
24.2X33.4cm, Mixed Media, 2005

179 어머니의 땅 - 또 다른 꿈
40.9X53cm, Mixed Media, 2005

180 어머니의 땅 - 또 다른 꿈
45.5X53cm, Mixed Media, 2005

181 어머니의 땅 - 또 다른 꿈
53X40.9cm, Mixed Media, 2005

182 어머니의 땅 - 또 다른 꿈
33.3X53cm, Mixed Media, 2005

183 어머니의 땅 - 또 다른 꿈
33.3X53cm, Mixed Media, 2005

184 어머니의 땅 - 또 다른 꿈
53X33.3cm, Mixed Media, 2005

185 어머니의 땅 - 또 다른 꿈
53X45.5cm, Mixed Media, 2005

186 어머니의 땅 - 또 다른 꿈
40.9X53cm, Mixed Media, 2005

187 어머니의 땅 - 또 다른 꿈
33.3X24.3cm, Mixed Media, 2005

188 어머니의 땅 - 또 다른 꿈
45.5X37.9cm, Mixed Media, 2005

189 어머니의 땅
92X92cm, Mixed Media, 1997

190 간절한 기도
130.3X162cm, Mixed Media, 1996

191 어머니의 땅
72.5X51cm, Mixed Media, 1997

192 어머니의 땅
128X91cm, MiXed Media, 1997

193 어머니의 땅
120X180cm, Mixed Media, 1997

194 어머니의 땅
92X92cm, Mixed Media, 1999

195 어머니의 땅 - 발아를 꿈꾸며
86X92cm, Mixed Media, 2000

196 어머니의 땅 - 발아를 꿈꾸며
53X45.5cm, Mixed Media, 2000

197 어머니의 땅 - 발아를 꿈꾸며
130.3X162cm, Mixed Media, 2000

198 어머니의 사계 - 봄
130.3X162cm, Mixed Media, 2001

199 어머니의 사계 - 여름
130.3X162cm, Mixed Media, 2001

LIST OF WORKS

200 어머니의 사계 - 가을
130.3X162cm, Mixed Media, 2001

201 어머니의 사계 - 겨울
130.3X162cm, Mixed Media, 2001

202 어머니의 땅 - 발아를 꿈꾸며
72.7X53cm, Mixed Media, 2001

203 어머니의 땅 - 발아를 꿈꾸며
130.3X162cm, Mixed Media, 2001

204 어머니의 땅 - 발아를 꿈꾸며
115X186cm, Mixed Media, 2001

205 어머니의 땅 - 발아를 꿈꾸며
91X116.8cm, Mixed Media, 2000

206 어머니의 땅 - 발아를 꿈꾸며
194X130.3cm, Mixed Media, 2002

207 어머니의 땅 - 발아를 꿈꾸며
90.9X72.7cm, Mixed Media, 2000

208 어머니의 땅 - 발아를 꿈꾸며
194X130.3cm, Mixed Media, 2001

209 어머니의 땅 - 발아를 꿈꾸며
45.5X53cm, Mixed Media, 2001

210 어머니의 땅 - 발아를 꿈꾸며
53X45.5cm, Mixed Media, 2002

211 어머니의 땅 - 발아를 꿈꾸며
162X130.3cm, Mixed Media, 2002

212 어머니의 땅 - 발아를 꿈꾸며
45.5X53cm, Mixed Media, 2002

213 어머니의 땅 - 발아를 꿈꾸며
122X122cm, Mixed Media, 2003

214 어머니의 땅 - 발아를 꿈꾸며
45.5X53cm, Mixed Media, 2001

215 어머니의 땅 - 발아를 꿈꾸며
122X122cm, Mixed Media, 2003

216 어머니의 땅 - 단비
130.3X162cm, Mixed Media, 2003

217 어머니의 땅 - 또 다른 꿈
72.7X60.6cm, Mixed Media, 2003

218 어머니의 땅 - 발아를 꿈꾸며
90.9X72.7cm, Mixed Media, 2005

219 어머니의 땅 - 발아를 꿈꾸며
130.3X97cm, Mixed Media, 2005

220 어머니의 땅 - 발아를 꿈꾸며
162X112cm, Mixed Media, 2005

221 어머니의 땅 - 아름다운 비행
162X130.3cm, 씨앗, 스톤젤미디움,
캔버스에 아크릴, 2006

222 어머니의 사계 - 겨울
90X180cm, Mixed Media, 1996

223 어머니의 사계 - 봄
90X180cm, Mixed Media, 1996

224 어머니의 사계 - 여름
90X180cm, Mixed Media, 1996

225 어머니의 사계 - 가을
90X180cm, Mixed Media, 1996

226 피고지고 피고지고 피고 지더라
180X240cm, Mixed Media, 1991

227 피고지고 피고지고 피고 지더라
130.3X162.2cm, Mixed Media, 1991

228 어머니의 땅
91X72.7cm, Mixed Media, 1996

229 어머니의 땅
180X100cm, Mixed Media, 1995

230 어머니의 땅
162.2X130.3cm, Mixed Media, 1991

231 어머니의 사계 - 겨울
90X180cm, Mixed Media, 1996

232 어머니의 사계 - 봄
90X180cm, Mixed Media, 1996

233 어머니의 사계 - 여름
90X180cm, Mixed Media, 1996

234 어머니의 사계 - 가을
90X180cm, Mixed Media, 1996

235 어머니의 땅
90X180cm, Mixed Media, 1990

236 어머니의 땅
81.5X105cm, Mixed Media, 1994

237 어머니의 땅
130.3X162.2cm, Mixed Media, 1991

238 어머니의 땅
130.3X162.2cm, Mixed Media, 1991

239 어머니의 땅
162.2X130.3cm, Mixed Media, 1991

240 어머니의 땅
45X45cm, Mixed Media, 1996

241 어머니의 땅
45X45cm, Mixed Media, 1996

242 어머니의 땅
92X92cm, Mixed Media, 2000

243 어머니의 땅
90X90cm, Mixed Media, 1992

244 어머니의 땅
45.5X53cm, Mixed Media, 1992

245 잊혀져 가는 것들
50X50cm, Mixed Media, 1992

246 잊혀져 가는 것들
120X90cm, Mixed Media, 1993

247 어머니의 땅
60X30cm, Mixed Media, 1992

248 어머니의 땅
60X30cm, Mixed Media, 1992

249 어머니의 땅
72.7X60.6cm, Mixed Media, 1992

250 어머니의 땅
90.9X72.7cm, Mixed Media, 1994

251 정물
72.7X53cm, 합판에 아크릴, 1992

252 풍경
90.9X72.7cm, Mixed Media, 1990

253 풍경
90X180cm, Mixed Media, 1990

254 갇힌공간 - 21.5X22.5cmX5set, 종
이에 채색, 1994

255 첩첩산중
90.9X72.7cm, 하드보드지, 1994

256 어머니의 땅
220X170cm, Mixed Media, 1994

257 빌딩 숲 그늘보다 나무숲 그늘이 그
리울때 - 220X170cm, Mixed Media,
1994

258 현대인 - 60X60cm, Mixed Media,
1992

259 어머니의 땅
90.9X72.7cm, Mixed Media, 1994

260 어머니의 땅
90X180cm, Mixed Media, 1995

261 어머니의 땅
91X116.8cm, Mixed Media, 1995

262 그리움
130.3X162.2cm, Mixed Media, 1992

263 잊혀져 가는 것들
90.9X72.7cm, Mixed Media, 1992

264 잊혀져 가는 것들
72.7X60.6cm, Mixed Media, 1992

265 잊혀져 가는 것들
162.2X130.3cm, Mixed Media, 1992

266 어머니의 땅
53X45.5cm, Mixed Media, 1995